电脑音乐工作站
Cubase/Nuendo
使用速成教程

熊　鹰　编著

清华大学出版社
北　京

内 容 简 介

本书是著名音乐制作软件 Cubase/Nuendo 的最新版本教材，书中主要讲解了该软件用户从初学到提高等各个阶段所需要掌握的常用操作以及相关知识。

本书以帮助读者快速上手、实际操作运用为目标，摒弃了传统教材长篇累牍、理论连篇的写作方式，用一步一图的方式指导读者对软件进行操作，并在每个知识点中都总结出相应操作的常见问题和解决方案，还提供了作者长期使用该软件所积累的经验和技巧。

由于讲述了音乐制作以及音频处理两方面的知识，因此本书适合于各个水平的读者，无论是进行音乐创作的专业人士，还是业余的音乐爱好者，均可从本书获取相关的知识。另外，本书尤其适合需要短时间快速学会音乐软件操作的读者学习。

图书在版编目（CIP）数据

电脑音乐工作站 Cubase/Nuendo 使用速成教程/熊鹰编著.－北京：清华大学出版社，2010.3（2021.3重印）
ISBN 978-7-302-22061-9

I. ①电… II. ①熊… III. ①多媒体－计算机应用－作曲－教材 IV.①J614.8-39

中国版本图书馆 CIP 数据核字（2010）第 018003 号

责任编辑：夏非彼　郑奎国
责任校对：张　楠
责任印制：杨　艳

出版发行：清华大学出版社
　　　　　网　　　址：http://www.tup.com.cn，http://www.wqbook.com
　　　　　地　　　址：北京清华大学学研大厦 A 座　　　　邮　　编：100084
　　　　　社 总 机：010-62770175　　　　　　　　　　　邮　　购：010-62786544
　　　　　投稿与读者服务：010-62776969，c-service@tup.tsinghua.edu.cn
　　　　　质 量 反 馈：010-62772015，zhiliang@tup.tsinghua.edu.cn
印 装 者：北京嘉实印刷有限公司
经　　销：全国新华书店
开　　本：185mm×260mm　　印　张：19　　字　数：462 千字
版　　次：2010 年 3 月第 1 版　　　　印　次：2021 年 3 月第 13 次印刷
定　　价：59.00 元

产品编号：036160-03

推荐序

Cubase和 Nuendo是由德国Steinberg公司所开发的全功能数字音乐/音频工作站软件，该公司现属于国际著名品牌YAMAHA旗下。这两款软件作为Steinberg公司的旗舰级产品，MIDI音序功能、音频编辑处理功能、多轨录音缩混功能、视频配乐以及环绕声处理功能均属世界一流，帮助你一站式完成从作曲、编配、录音、缩混和母带处理的全部过程。因此，它获得了全球无数专业用户的喜爱，多次赢得业内国际大奖，被誉为全世界最优秀的音乐工作站软件。特别是 Steinberg 公司推出的 VST 虚拟工作室技术，彻底解决了多年以来约束电脑音乐制作的各种弊病，并在全球范围内制定了电脑音乐行业的新规格。

Cubase软件是Steinberg公司的主打产品，其主要定位是Advanced Music Production System，即"高级的音乐制作系统"，是广大音乐制作者以及个人音乐工作室最青睐的工作站软件之一。该软件自推出的20多年中不断地进行完善和更新，其最新版本的Cubase 5是拥有革命性进步的一次重大升级，除了增加更强大的功能以及提升了声音算法之外，更是让Cubase用户走进了全新的64位时代，大大开拓了电脑音乐制作以及音频处理的美好前景。

Nuendo软件是Steinberg公司的旗舰产品，其主要定位是Advanced Audio and Post Production System，即"高级音频及后期制作系统"，是大中型录音棚以及影视后期制作单位经常使用的工作站软件之一。可以这么说，Nuendo是比Cubase更加高级的软件，但它的设置以及其功能更加偏向于为音频与影视后期制作提供便利和能力。Nuendo能够支持高达192kHz的录音采样率，并拥有多达10.2通道的环绕声处理能力等。

近几年来，电脑的高度普及使得音乐制作与音频处理的工作有了新的变化，这种以音乐工作站软件来替代传统硬件的方式已经彻底成熟。随着网络的普及，一个普通的音乐爱好者学习电脑音乐制作或是电脑录音已经成为了一件非常简单的事情。在MIDIFAN等电脑音乐技术的专业网站上，大家都乐此不疲地相互学习和交流各种电脑音乐制作以及电脑录音方面的知识和经验，更是有热心的网友愿意奉献自己的宝贵经验和知识，发布了数不胜数的优质教程，以供大家学习，其中本书作者便是大众皆知的热心版主之一。

本书作者目前为YAMAHA授权的Steinberg产品技术支持，对Cubase/Nuendo软件的使用技巧有着相当程度的了解和丰富的经验，并长期给该系列软件和相关插件撰写教程，广发于各大网站以及相关杂志上。特别是针对Cubase和Nuendo软件的"七天上手"教程，因简单易懂且能快速上手，深受广大网友的喜爱。现在这本最新的Cubase/Nuendo教材，也定将带领读者系统且快速地掌握最新版Cubase/Nuendo软件的使用方法，成为一本简单易懂，生动易学，并深受广大读者喜爱的好书。

汤 楠
2010年1月

本书导读

对于从事音乐以及音响艺术工作的用户来说，要熟练掌握音乐工作站软件的操作以及相关技能并非很简单。换句话说，就是作为一个音乐人或是录音师，其主要的精力应该专注于自己的艺术作品和本职工作，而不是为了学习音乐软件而大费周折，浪费掉大量时间和精力。软件只是工具，学习更多的软件技术，为的是制作出更好的艺术作品。音乐人以及音频工作者应当寻找一种省时省力的途径，迅速而科学地掌握音乐/音频工作站软件的操作方法以及其周边的相关知识。

作者写作本书的目的，就是针对当前行业形势，帮助渴望从事该专业的人士迅速上手和并提高有关音乐工作站软件的能力，同时了解一些周边的技术知识。作者认为，学习软件操作的最好的方法是通过一步一图来进行引导，无需大量理论文字，讲究快速、易懂和实用。另外，本书针对MIDI部分和音频部分做了一定程度的分离，让追求效率和实用性的读者更方便更有针对性地学习自己所需要的知识。

当然，音乐工作站软件的应用只是现代音乐制作工序中最基础的一个环节，但它也是最重要、最需要了解的。愿本书能够帮助那些正在音乐软件之路上不知所措的朋友完成自己的音乐梦想！

A．本书的主要内容是什么？

- 最新版本Cubase／Nuendo软件的操作入门和提高。
- MIDI音乐制作以及周边技术。
- 数字音频制作以及周边技术。
- 最新版本Cubase 5／Nuendo 4软件新功能的使用以及插件介绍。

B．从本书中能学到什么？

- 迅速掌握和提高Cubase／Nuendo软件的操作方法。
- 在进行音乐创作和制作时的工作方法和经验技巧。
- 在进行录音和音频处理时的工作方法和经验技巧。
- 了解与数字音频技术相关的专业指标和术语。
- 音乐人使用软件作曲以及音频工作者使用软件录音和处理不再是问题。

C．什么样的人适合学习本书？

- 音乐及艺术院校相关专业的学生、音乐制作爱好者等。
- 从事音乐行业的音乐人、作曲家、乐手和演奏家等。
- 从事录音和音响工作的录音师、DJ等。
- 从事电影和游戏配音、配乐的工作人员等。
- 需要使用录音软件的个人，如翻唱、演讲和娱乐等。

D．应该如何学习本书？

- 翻阅目录，标记自己最先需要学习的内容。
- 阅读准备篇和大致浏览设置篇，掌握软件的一部分宏观操作。
- 详细学习自己标记的所需内容章节，跟随操作步骤进行操作。
- 无论是否操作成功，都建议详细阅读常见问题。
- 认为立刻可以使用软件工作了，即可详细阅读本书完成篇，并跟随操作步骤进行操作。
- 剩余其他高级技巧和经验部分内容，可以在日后工作之余再慢慢学习。

编　者
2009年9月

Cubase/Nuendo 最简速成学习流程

根据学习目的，参看本书内容，介绍真正学习1小时即可进行工作的速成方法！

一．可以作曲并输出粗糙的文件（小样级）

1-《1.1 建立工程》

2-《1.2 建立工作音轨》

3-《2.3.1 鼠标写入音符》或《2.3.3 MIDI录音》

4-《2.2.1 速度变换》和《2.2.2 节拍变换》（可选）

5-《2.1.2 导出MIDI文件》或《4.2 导出音频文件》

二．可以作曲并输出精细的文件（作品级）

1-《1.1 建立工程》

2-《1.2 建立工作音轨》

3-《2.7.1 使用虚拟乐器》或《2.7.2 使用乐器音轨》

4-《2.3.1 鼠标写入音符》或《2.3.3 MIDI录音》

5-《2.2.1 速度变换》和《2.2.2 节拍变换》（可选）

6-《2.4.1 力度调整》

7-《2.4.4 写入弯音信息》和《2.4.6 写入控制信息》（可选）

8-《4.2 导出音频文件》

三．可以录音并输出粗糙的文件（翻唱级）

1-《1.1 建立工程》

2-《1.2 建立工作音轨》

3-《3.1.1 导入音频》（可选，导入伴奏）

4-《3.2.1 音频录音》

5-《4.2 导出音频文件》

四．可以录音并输出精细的文件（作品级）

1-《1.1 建立工程》

2-《1.2 建立工作音轨》

3-《1.4 使用节拍器》（可选）

4-《3.2.1 音频录音》

5-《3.7.1 插入式效果器处理》

6-《3.7.2 发送式效果器处理》

7-《4.1 操作调音台》

8-《4.2 导出音频文件》

五．可以制作翻唱伴奏并输出音频文件（扒带级）

1-《1.1 建立工程》

2-《1.2 建立工作音轨》

3-《3.1.1 导入音频》（导入原曲）

4-《3.4.1 歌曲测速》

5-《3.5.1 标尺刻度对位》

6-《2.7.1 使用虚拟乐器》或《2.7.2 使用乐器音轨》

7-《2.3.1 鼠标写入音符》或《2.3.3 MIDI录音》

8-《2.4.1 力度调整》

9-《2.4.4 写入弯音信息》和《2.4.6 写入控制信息》（可选）

10-《4.2 导出音频文件》

六．可以制作原创伴奏以及录音并输出音频文件（作品级）

1-《1.1 建立工程》

2-《1.2 建立工作音轨》

3-《2.7.1 使用虚拟乐器》或《2.7.2 使用乐器音轨》

4-《2.3.1 鼠标写入音符》或《2.3.3 MIDI录音》

5-《2.2.1 速度变换》和《2.2.2 节拍变换》（可选）

6-《2.4.1 力度调整》

7-《2.4.4 写入弯音信息》和《2.4.6 写入控制信息》（可选）

8-《4.2 导出音频文件》（导出分轨）

9-《3.1.1 导入音频》（导入分轨）

10-《3.2.1 音频录音》

11-《3.7.1 插入式效果器处理》

12-《3.7.2 发送式效果器处理》

13-《4.1 操作调音台》

14-《4.2 导出音频文件》

目录 CONTENTS

第 3 章　　　　　　　　音频篇>>>>>>>>>>　105

第4章 完成篇 >>>>>>>>>>> 195

目录 CONTENTS

第 1 章

——准备篇

本章导读

在成功安装Cubase/Nuendo软件并启动后，无法立即进行创作或录音，之前需要对它的工作方式和模式进行一个大致的了解，并对接下来所需要进行的工作做好准备。无论您是位作曲家，是位录音师，还是一位普通的电脑音乐/音频爱好者，通过在本章中学习最基本的建立工程、音轨以及开启节拍器等一系列辅助性的基础操作，即可为接下来的创作或录音做好充分准备。

1.1 建立工程

运行 Cubase 软件后，软件界面是空白的，在使用软件之前，必须先建立一个工程文件，之后的所有操作都将在工程中进行。

操作步骤：

01 在打开的软件界面中，执行[File]（文件）→[New Project]（新建工程）菜单命令，如图 1-1 所示，弹出新建工程对话框。

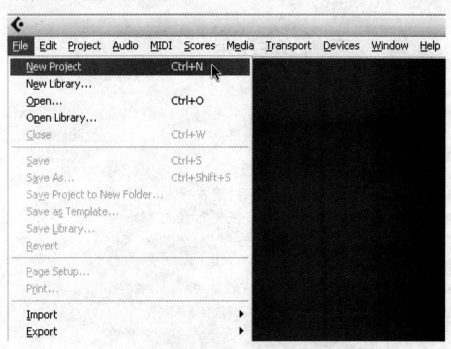

图 1-1　执行新建工程菜单命令

02 在新建工程对话框中选择一个合适的预设模板，如不需要，则选择[Empty]（空的）列表项，单击[OK]按钮，如图 1-2 所示。

03 在接下来弹出的浏览窗口中选择一个文件夹作为新建工程的工作目录，单击[Create]（创建）按钮，可在当前目录下新建一个子目录，确定后单击[OK]按钮即可，如图 1-3 所示。

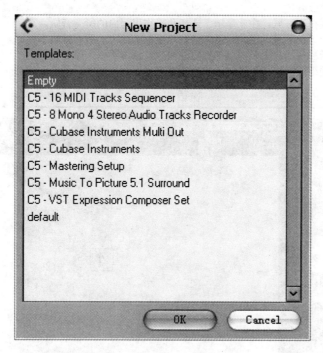

图 1-2 选择新建工程的模板

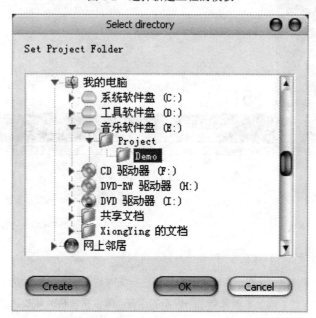

图 1-3 指定新工程的工作目录

04 新的工程建立完毕，打开新工程界面，如图 1-4 所示，并对工程界面进行说明。

　　[1] 快捷按钮工具栏。在此可对工程以及项目进行一些快速操作。
　　[2] 音轨控制面板区域。在此显示和操作各种音轨的详细参数。

[3] 音轨排列区域。在此显示、选择和操作工程内的所有音轨。
[4] 音轨事件区域。再此显示、选择和操作工程内的所有音轨事件。
[5] 走带控制器。用来控制工程内的播放、录音等相关操作。
[6] 界面缩放滑块。拉动此滑块来调整整个工程界面的显示缩放比例。

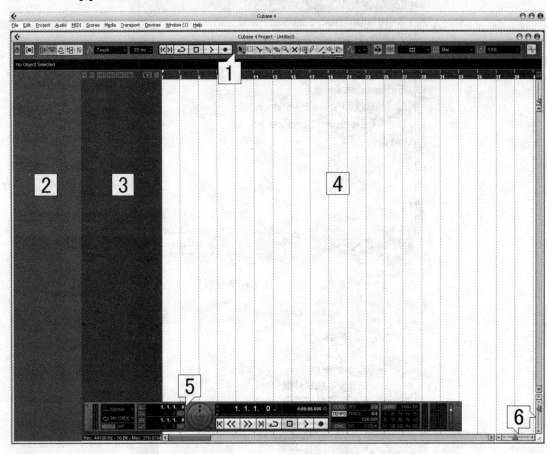

图 1-4　新的工程界面以及说明

Q and A
常见问题：»»»»»

Q1：什么是工作目录，它有什么作用？

A1：工作目录指的是 Cubase 在工程作业时所需要进行临时写入或备份数据的磁盘路径。例如从外部
导入并转换了一个音频文件，或是重新录制了一段新的声音，都会将其临时存放到这个位置，所以在选择
工作目录时最好将其指定到一个磁盘空间比较大的分区内。

Q2：我使用的是 Cubase 5，为什么一打开软件就弹出"Cubase 文件选项"对话框？如何去掉它？

A2：如图 1-5 所示，该窗口显示了在此台电脑的 Cubase 5 软件中之前所保存过的工程文件。选择
需要打开的工程文件名，然后单击右边的[Open Selection]（打开所选择的）按钮即可打开该工程（当

在此电脑上没有保存过任何工程文件时此按钮为灰色不可用状态）。单击[Open Other...]（打开其他的）按钮即可弹出浏览窗口，任意选择硬盘上的工程文件来打开。[New Project]（新工程）按钮可新建工程。如果需要去掉它，可先执行菜单命令[File]（文件）→[Preferences]（设置）命令来打开设置对话框，再单击左边区域中的[General]（常规）项目，把右边区域中的[On Startup]（在启动时）这个选项由[Show Open Options Dialog]（显示打开文件选项对话框）改为[Do Nothing]（不做任何操作），再单击[OK]按钮或[Apply]（应用）按钮即可。

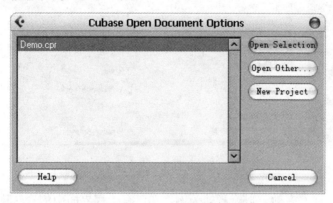

图 1-5　打开文件选项对话筐

Q3：新建好的工程名默认为[Untitled]（无标题），如何对工程项目进行重命名？

A3：执行[File]（文件）→[Save]（保存）菜单命令，指定好路径，输入该工程项目的文件名即可。

Q4：我在自己电脑上所保存的工程文件，再拿到别人的电脑上也能够打开吗？

A4：可以，前提是对方的电脑也安装了与你同样版本的软件以及插件。如果该工程文件还包含了音频录音或是音频素材，就必须把你的整个工程目录文件夹也一起带走，否则在其他机器打开时它将会提示丢失录音文件或素材。

1.2　建立工作音轨

在空工程中没有导入素材和文件的情况下，则需要根据工作要求先建立相应的工作音轨。

操作步骤：

01 执行菜单命令建立音轨。以音频轨为例，在已有的工程界面中执行 [Project]（工程）→[Add Track]（增加音轨）→[Audio]（音频）命令，即可在工程中建立或增加一条音频轨，如图 1-6 所示。

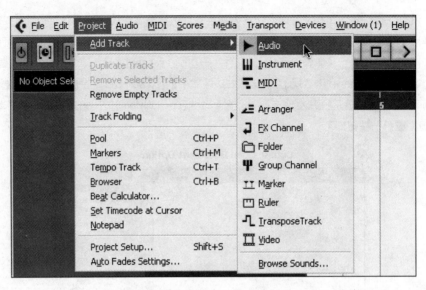

图 1-6 通过执行菜单命令建立音轨

02 鼠标右击建立音轨。以音频轨为例，在已有工程界面中的音轨排列区域单击鼠标右键，弹出快捷菜单后选择[Add Audio Track]（增加音频轨），即可在工程中建立或增加一条音频轨，如图 1-7 所示。

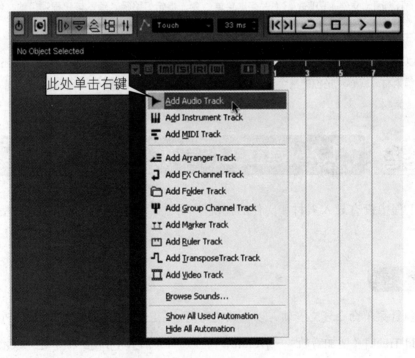

图 1-7 通过鼠标右击建立音轨

03 建立音轨的后续操作。通常，执行新建音轨所需的命令后，会弹出建立音轨选项对话框，可进行后续操作。以音频轨为例，在此对话框中可以选择增加的音轨[Count]（数量）和[Configuration]（通道数），单击[OK]按钮完成操作，如图1-8所示。

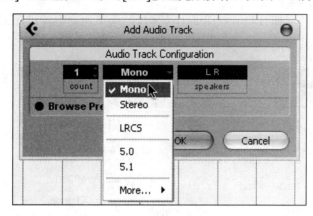

图1-8　执行新建音轨的后续操作

Q1：什么是工作音轨？哪些是工作音轨？

A1：工作音轨是指需要承载待编辑和处理事件的实际意义音轨，在Cubase中工作音轨有6种：音频轨，MIDI轨，乐器轨，视频轨，效果通道轨和编组通道轨。其中乐器轨在Cubase 4以及更高的版本中才有。

Q2：在本操作步骤的图1-9中，通道数[Configuration]应该如何选择？

A2：[Mono]为单声道，[Stereo]为立体声，可根据自己的需要来选择，通常在拿一支话筒录音的情况下选择[Mono]模式即可。

Q3：如果建立的音轨不需要了，如何删除音轨？

A3：在需要删除的音轨上单击鼠标右键，选择所弹出菜单中的[Remove Selected Tracks]（删除选择的音轨）一项即可。

1.3　建立辅助音轨

在工程作业中，需要使用各种播放观察音轨和路由分配音轨来进行辅助工作，则可以根据工作需要建立相应的辅助音轨。

操作步骤:

01 执行菜单命令建立音轨。以标尺轨为例，在已有的工程界面中执行[Project]（工程）→[Add Track]（增加音轨）→[Ruler]（标尺）菜单命令，即可在工程中建立或增加一条标尺轨，如图1-9所示。

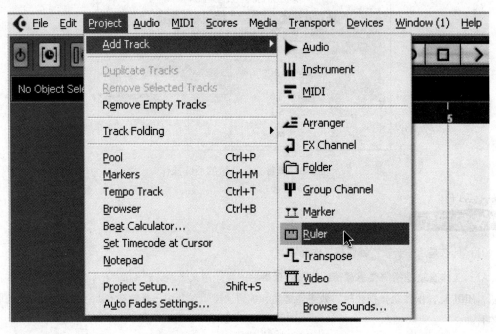

图1-9　执行菜单命令建立辅助音轨

02 对辅助音轨进行操作。通常，各种不同的辅助音轨有不同的作用。以标尺轨为例，鼠标单击标尺轨项目可以对其进行选择，显示的标尺刻度内容，如图1-10所示。

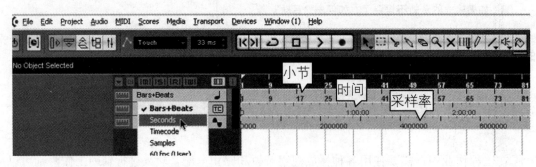

图1-10　在辅助音轨上进行操作

Q1：什么是辅助音轨？哪些是辅助音轨？

A1：辅助音轨是指不需要承载待编辑和处理事件的功能音轨，在 Cubase 中的辅助音轨有：文件夹轨，顺序轨，标记轨，标尺轨，变调轨，速度轨和节拍轨。其中速度轨和节拍轨在 Cubase 5 以及更高的版本中才有。

Q2：如何对工程中的辅助音轨进行整理？

A2：在工程中的音轨排列区域，可以单击任何一条音轨并上下拖曳，对其进行上下位置的重新排列。当音轨太多，或不想让其显示时，可以建立一条文件夹轨，然后将不需要显示的音轨拖曳到文件夹轨中，并闭合文件夹轨以隐藏那些音轨。

1.4 使用节拍器

Cubase 自带了一个节拍器，在进行录音或播放时，可以根据需要来打开节拍器辅助工作。

01 在走带控制器上，找到[CLICK]（节拍声）按钮，将其点亮（按快捷键 C）成[ON]（启用）状态即可打开节拍器，如图 1-11 所示。

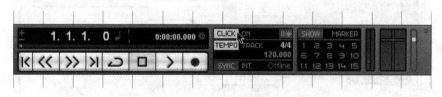

图 1-11 打开节拍器开关

02 在[CLICK]按钮的右边，有一个[‖*]按钮，将其点亮后，则可以在录音前先使节拍器提前走两个小节的预备拍，再进行录音，如图 1-12 所示。

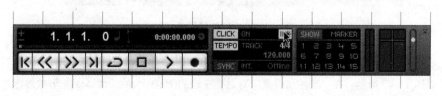

图 1-12 打开预备拍开关

Q1： 如何设置节拍器的节拍速度？

A1： 节拍器的速度是和工程速度同步的。当走带控制器的[TEMPO]（速度）为[FIXED]（固定）模式时，则直接在此输入速度，当走带控制器的[TEMPO]为[TRACK]（音轨）模式时，则按 Ctrl+T 键打开速度音轨对其进行速度的调整改变，详细操作方法可参考本书 2.2.1 小节。

Q2： 为什么我的节拍器总有延迟？

A2： 先检查软件的 ASIO 驱动设置情况，如无问题则按住 Ctrl 键再用鼠标单击节拍器的开关，打开[Metronome Setup]（节拍器设置）窗口对节拍器进行设置。一般来说，造成延迟主要是因为节拍器正在使用 MIDI 软波表作为声音源来发出声音，这是肯定会存在延迟的。解决办法是取消选中右上方[Activate MIDI Click]（使用 MIDI 节拍声）复选框，而选中下面的[Activate Audio Click]（使用音频节拍声）复选框，如图 1-13 所示。

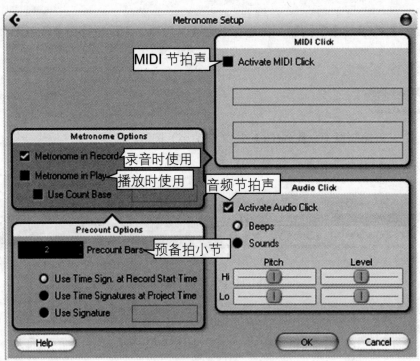

图 1-13 "节拍器设置"对话框

Q3： 如果想让节拍器在一直打开的情况下，只有录音的时候响而播放的时候不响该怎么办？

A3： 如图 1-13 所示，在"节拍器设置"对话框左边的[Metronome Options]（节拍器选项）中只选中[Metronome in Record]（录音时启用节拍器）复选框，而不选中[Metronome in Play]（播放时启用节拍器）复选框。

Q4：如何设置预备拍的小节数？

A4：如图 1-13 所示，在节拍器设置窗口左下的[Precount Options]（预备拍选项）区域中修改[Precount Bars]（预备拍数）选项前的参数即可，单位是小节。

Q5：节拍器无法出声怎么办？

A5：造成这个问题的原因有很多种，先按 F4 键打开[VST Connections]（虚拟工作室线路连接）面板，在其 Outputs（输出设备）选项卡下确认其[Click]项目下不是空白的，如图 1-14 所示，再检查输出音量开关等信号通道问题。如无法检查出错误，重新启动软件即可。

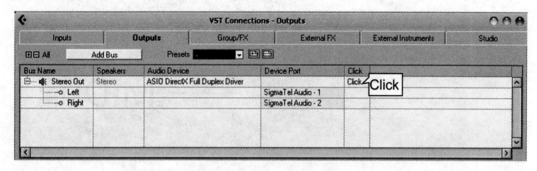

图 1-14　检查节拍器的总开关

第 2 章
——MIDI篇

本章导读

使用MIDI进行音乐创作或制作现已成为行业内最普遍的技术，它完全颠覆了传统的作曲方式。可以一个人，凭借着一台电脑和一套软件，快速完成从作曲，到编配，再到最终音响效果的形成。这期间作曲家完全可以在创作的同时立刻听到自己的作品，无须请人来演奏或是进行乐队排练，大大节省了用户的人力、物力和财力。因此，使用MIDI进行创作和制作已成为了一个现代作曲家或是音乐爱好者必须掌握的一项技术。在本章中，将系统和详细地介绍Cubase/Nuendo音序软件在MIDI方面所需要的操作方法和相关知识。

2.1　传输 MIDI 文件

MIDI 文件几乎是所有数字音乐系统中的通用格式文件，它可以通过不同的软件、不同的设备来传送音乐演奏命令或是控制指令，例如将打谱软件内的总谱导出为 MIDI 文件，然后再到音序软件中进行修改，然后再导出到硬件音源中进行播放。因此，认识和传输 MIDI 文件将是学习电脑音乐的第一步，该文件在电脑中的扩展名为.MID。对于初学者，可到一些学习电脑音乐制作的网站上下载 MIDI 文件来进行学习和分析，这对于自身的提高将会有很大的帮助。

◆ 2.1.1　导入 MIDI 文件

如果需要对计算机内的 MIDI（乐器数字界面）文件进行编辑和处理，则需要将这些 MIDI 文件从硬盘内导入到 Cubase 当中。

操作步骤：

01 在已有的工程界面中，执行[File]（文件）→[Import]（导入）→[MIDI File…]（MIDI 文件）菜单命令以导入 MIDI 文件，如图 2-1 所示。

图 2-1　执行菜单命令导入 MIDI 文件

02 由于一个 MIDI 文件通常就是一首歌曲，因此此时 Cubase 会弹出对话框来询问是否在导入 MIDI 文件后新建一个工程，如果不需要，单击[NO]按钮即可，如图 2-2 所示。

图 2-2　选择是否新建工程

03 在接下来弹出的浏览对话框中浏览并选中需要进行编辑和处理的 MIDI 文件路径，单击[Open]（打开）按钮将 MIDI 文件导入 Cubase 中，如图 2-3 所示。

图 2-3　浏览并选中需要导入的 MIDI 文件

04 MIDI 文件被成功导入到 Cubase 中后，Cubase 会自动建立相应数量的乐器轨来存放这些 MIDI 数据，可以双击音轨名称对其进行重命名操作，如图 2-4 所示。

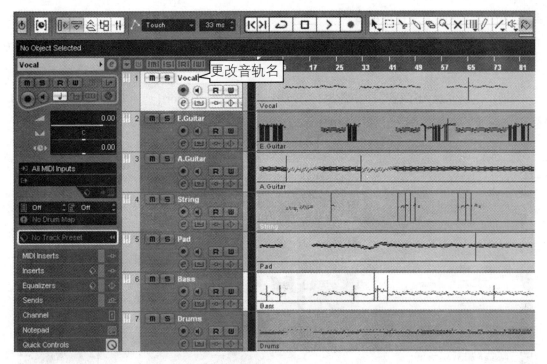

图 2-4　MIDI 文件被成功导入到 Cubase 中

Q1：为什么我导入了 MIDI 文件后只有一轨？

A1：有两种情况。其一，这个 MIDI 文件里本来就只有一轨，其二，这是一个[Type 0]（格式 0）的 MIDI 文件，它把所有的音轨全放到了一轨里，如需拆分，请参阅本书 2.5.3 小节。

Q2：每次导入 MIDI 文件后，MIDI 数据都放到了新的乐器轨上，我想放到 MIDI 轨上该怎么办呢？

A2：乐器轨是 Cubase 4/Nuendo 4 以上版本特有的新功能，在这之前的版本中均是使用 MIDI 轨来存放 MIDI 数据。用户可以建立相等数量的 MIDI 轨，然后再选中全部 MIDI 事件将其整体拖曳到 MIDI 轨上。当然，也可以通过对 Cubase/Nuendo 进行设置来解决这个问题，具体设置方法请参考本书 5.2 节。

Q3：在同一个工程里是否可以反复导入多个 MIDI 文件？

A3：可以。在反复导入 MIDI 文件时，在弹出的"是否新建工程"对话框中选[NO]即可。

◆ 2.1.2　导出 MIDI 文件

在工程内对 MIDI 音乐编辑完成后，即可导出为 MIDI 文件，用于系统内播放或是转移

到其他的音乐软件内进行再编辑。

操作步骤:

01 在已完成的工程界面中,执行 [File](文件)→[Export](导出)→[MIDI File...]
(MIDI 文件)菜单命令,以导出 MIDI 文件,如图 2-5 所示。

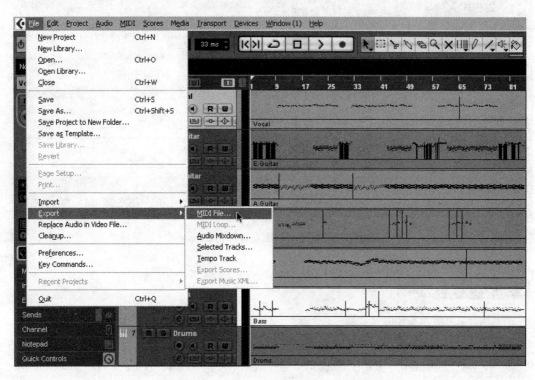

图 2-5 执行菜单命令导出 MIDI 文件

02 在弹出的浏览对话框中浏览到用户需要导出的 MIDI 文件路径,并对文件进行命
名,单击[Save](保存)按钮将其保存,如图 2-6 所示。

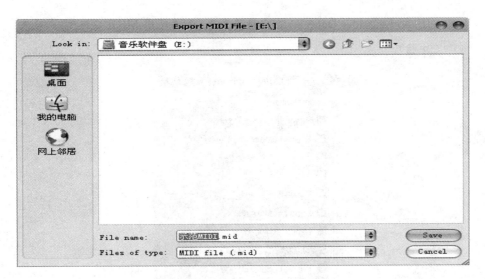

图 2-6 浏览和命名需要导出的 MIDI 文件

03 最后，在自动弹出的"导出选项"对话框中选中其必要的选项，单击[OK]按钮即可导出 MIDI 文件，如图 2-7 所示。[Export Options]对话框的项目说明如下所示。

- [Export Inspector Patch]（导出音色信息）：这是最基础的 MIDI 信息，建议选中。

- [Export Inspector Volume/Pan]（导出音量/声像信息）：这是关于音量和声像的固定信息，建议选中。

- [Export Automation]（导出自动化控制）：如有使用参数自动化控制包络，在不选中音量和声像信息的情况下建议选中。

- [Export Inserts]（导出插入式 MIDI 效果器处理）：如使用插入式 MIDI 效果器，在不选中音量和声像信息的情况下请选中该项。

- [Export Sends]（导出发送式 MIDI 效果器处理）：如有使用发送式 MIDI 效果器，在不选中音量和声像信息的情况下请选中该项。

- [Export Marker]（导出标记）：如要使用标记轨，建议选中该项。

- [Export as Type 0]（导出为格式 0）：如需要将文件导出为 MIDI 格式 0 文件，请选中该项。

- [Export Resolution]（导出分辨率）：设置 MIDI 文件解析度，一般为默认设置即可。

- [Export Locator Range]（导出选择范围）：如在工程标尺上特意设置了左右导出边界，应选中该项。

- [Export includes Delay]（导出延迟声）：如要使用 MIDI 延迟/回声效果，请选中该项。

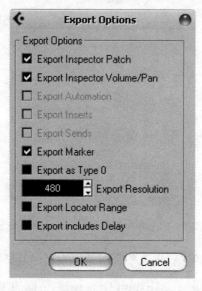

图 2-7　设置导出的选项对话框

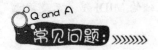

Q1：为什么导出后的 MIDI 文件在系统内无法播放出声音？

A1：因为系统内的 MIDI 软波表输出设置错误。在 Windows 系统中，执行[开始]→[控制面板]→[声音和音频设备]命令，打开声音和音频设备属性对话框后，切换到[音频]选项卡，将[MIDI 音乐播放]的默认设备选定为[Microsoft GS 波表软件合成器]即可。如果仍然无声，可双击系统任务栏下的小喇叭图标，弹出音量控制面板，将[软件合成器]通道的移动滑块拉到最大。

Q2：为什么导出后的 MIDI 文件在系统内播放时全是钢琴音色？

A2：因为 MIDI 文件导出时没有包含程序改变信息（Program Change），可确认 MIDI 数据中有无程序改变信息，并且从最开始的小节中导出。

Q3：我在 Cubase 中使用了各种音源插件和效果器，播放效果很好，为什么导出为 MIDI 文件后就不好听了？

A3：因为 MIDI 文件在系统中播放的时候只能够使用系统自带或已安装的软波表来播放，无法调用各种插件和效果器，因此声音效果会变得很一般。如需要保持原有的音质和音色，就必须导出为音频文件。

Q4：做好的 MIDI 乐曲就只能够导出为 MIDI 文件吗？可以导出为音频文件吗？

A4：可以导出为音频文件，但需要使用 VSTi 虚拟乐器才可以，使用 GS 波表软件合成器则不可以，操作方法可参见本书 4.2 节。

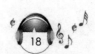

2.2　编辑乐曲拍速

速度和节拍是歌曲或乐曲中不可或缺的一个重要组成部分，它直接影响着作品的听感与风格。在作曲之前为歌曲指定好一个准确的速度与节拍，或者在作曲时为歌曲变换一个合适的速度与节拍尤为重要。当然，在做这件事情之前，应对歌曲的速度和节拍的概念能有准确的理解。

◆ 2.2.1　速度变换

在使用 MIDI 进行编曲时，很可能需要在乐曲中的某些位置进行速度变换，这个时候则可以使用工程中的速度音轨来完成。

操作步骤：

01 在已有的工程界面中，将走带控制器上的[TEMPO]（速度轨）模式改为[TRACK]（音轨）模式，并在所有需要变速的 MIDI 轨/乐器轨左边的控制面板内将灰色小时钟变为黄色小音符[Toggle Timebase between Musical and Linear]（将时间基点与线性同步）状态，如图 2-8 所示。

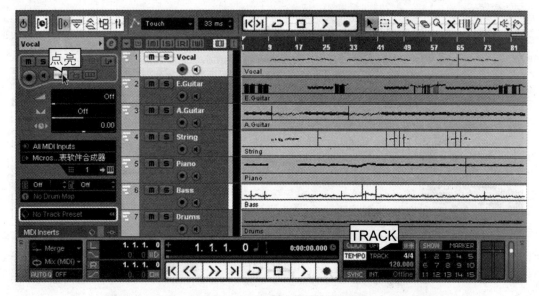

图 2-8　设置工程速度为速度轨模式并将音轨的黄色小音符激活

02 按电脑键盘上的[Ctrl+T]组合键打开速度音轨编辑窗,选中其蓝色速度曲线最左边的节点，在窗口上方的[Tempo]处输入需要的乐曲起始速度,如图2-9所示。

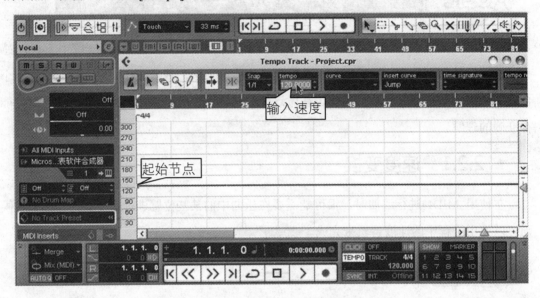

图2-9 在速度音轨内设置乐曲的起始速度

03 如需在乐曲中间突然改变速度,在速度音轨编辑窗的工具栏中选择画笔工具,然后参照上方标尺的节拍位置与左边的速度数值,对蓝色的速度曲线增加变化节点,如图2-10所示,该乐曲在进行到第33小节时,速度由120拍突然变成了150拍。

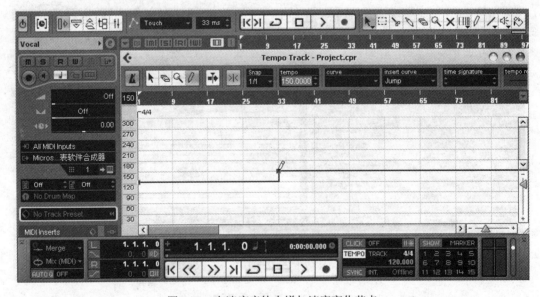

图2-10 在速度音轨内增加速度变化节点

04 如需在乐曲中间逐渐改变速度,在速度音轨编辑窗口上面的[insert curve](插入曲线)项目内将[Jump](跳跃)模式切换为[Ramp](斜线)模式,再以上述方法增加速度变化节点,如图 2-11 所示,该乐曲在进行到第 81 小节时,速度由 150 拍逐渐变成了 60 拍,以得到乐曲结束时的渐慢效果。

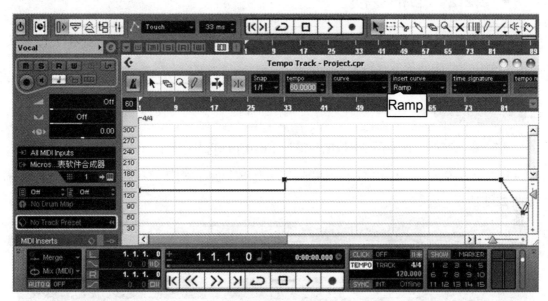

图 2-11 在速度音轨内使乐曲速度逐渐变慢

Q1:每次改变音乐的速度都得打开速度轨窗口很麻烦,可以直接在工程界面中来操作吗?

A1:可以,但只有 Cubase 5 以及更高的版本才有这个功能。可先在工程中添加一条[Tempo Track](速度轨),然后在需要的位置上改变该音轨的速度曲线即可,如图 2-12 所示。

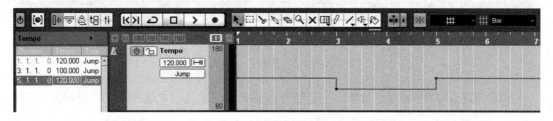

图 2-12 在工程界面中对速度进行修改

Q2:为什么在同一个工程中某些 MIDI 轨速度发生变化,而某些 MIDI 轨没变化呢?

A2:在变速前应该检查是不是所有的 MIDI 轨都激活了黄色小音符,那些未被激活该功能的 MIDI 轨是

不会响应速度曲线变化的。

Q3: 为什么全曲的速度总是保持在一个固定数值上且无法对速度曲线增加节点？

A3: 注意，必须在走带控制器上将速度模式定为[TRACK]才可以对速度进行随意变化。

◆ 2.2.2 节拍变换

在使用 MIDI 进行编曲时，很可能需要在乐曲中的某些位置进行节拍变换，这个时候则可以使用工程中的速度音轨来完成。

操作步骤：

01 在已有的工程界面中，按电脑键盘上的[Ctrl+T]组合键打开速度音轨编辑窗口，选中其标尺下方最左边的节拍值，在窗口上方的[Time Signature]处输入需要的乐曲起始节拍，如图 2-13 所示。

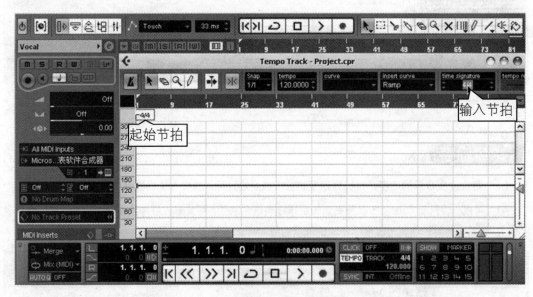

图 2-13　在速度音轨内设置乐曲的起始节拍

02 需在乐曲中间改变节拍，在速度音轨编辑窗的工具栏中选择画笔工具，然后参照上方标尺的节拍位置，对下面的空白节拍栏中增加节拍变化点，如图 2-14 所示。

03 增加完节拍变化点后，即可在窗口上方的[Time Signature]时间节拍处输入该节拍变化点所在小节处的节拍，如图 2-15 所示，该乐曲在进行到第 25 小节时，节拍由 4/4 拍变

成了 2/4 拍。

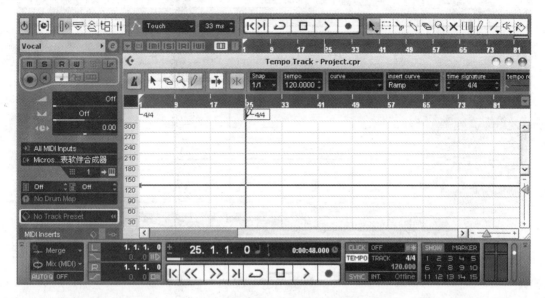

图 2-14　在速度音轨内增加节拍变化点

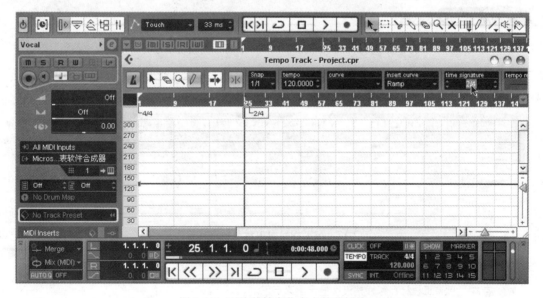

图 2-15　更改节拍变化点上的节拍值

04 如需要在乐曲中再次进行新的节拍变化，或需要将乐曲的节拍变为起始节拍，按照如上方法新增节拍变化点并输入节拍数值即可，如图 2-16 所示，该乐曲在进行到第 57 小节时，节拍由 2/4 拍变回了 4/4 拍。

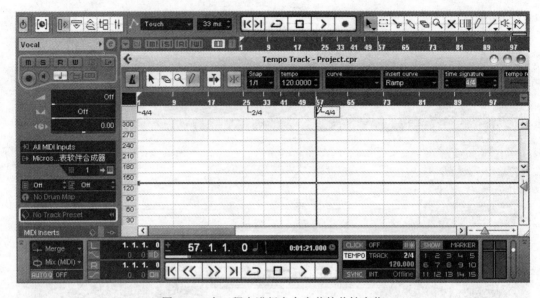

图 2-16　在工程中进行多个小节的节拍变化

Q1：每次改变音乐的节拍都得打开速度轨窗口很麻烦，可以直接在工程界面中来操作吗？

A1：可以，但只有 Cubase 5 以及更高的版本才有这个功能。先在工程中添加一条[Signature Track]（节拍轨），然后在需要的位置上插入节拍变化点即可，如图 2-17 所示。

图 2-17　在工程界面中对节拍进行修改

Q2：当工程标尺为时间码或采样率码时，节拍变化是否还存在效果？

A2：存在。只是工程标尺和网格没有显示出来而已。

Q3：如何删除错误的节拍变化点？

A3：选中需要删除的节拍变化点，直接按电脑键盘上的[Delete]键即可删除。另外，还可使用橡皮工具将其擦掉。

2.3　输入 MIDI 信息

输入 MIDI 信息是开始进入电脑音乐制作最重要的环节，通俗地说就是写下音符或演奏开始。Cubase 和 Nuendo 软件提供了多种 MIDI 信息的输入方式，同时具有大量高效率的工具能够让用户在完成这一步时做得更加准确和迅速。用户可以使用电子合成器、电子鼓、MIDI 键盘、MIDI 吉他、MIDI 吹管、MIDI 控制器等一系列电子设备来完成这一步操作，即使没有任何电子设备，单靠一只鼠标也可以完成这些。并且，完全不必担心演奏错误，因为所有输入的 MIDI 信息都是可以进行反复编辑的。

◆ 2.3.1　用鼠标写入音符

如果需要在 Cubase 中进行 MIDI 制作，或修改其原有的 MIDI 文件，可以使用鼠标来进行最基本的写入音符操作。

操作步骤：

01　在已有的 MIDI 轨上，可以使用工具栏中的画笔工具在标尺下方拖出一段空白的 MIDI 事件块，以写入 MIDI 音符，如图 2-18 所示。注意，为了保证在写入音符时能够发出声音，请在该 MIDI 轨的输出端口选择好一个有效的音源，如[Microsoft GS 波表软件合成器]。

图 2-18　使用画笔工具在音轨上拖出一段 MIDI 事件块

03 将鼠标切换回箭头工具，在刚刚拉出的 MIDI 事件块上双击，即可进入[Key Editor]（琴键编辑器）窗口，该窗口俗称为"钢琴卷帘窗"，如图 2-19 所示。

图 2-19　双击 MIDI 事件块打开钢琴卷帘窗

03 在钢琴卷帘窗内选择工具栏里的画笔工具，可对照窗口左边的键盘音高和上方标尺的节奏刻度直接写入音符。如需写入时值较长的音符时，按住鼠标不松往右拖曳即可。如图 2-20 所示，第 1 小节为一个时值为全音符的 C3 音，第 2 小节为一个时值为 2 分音符的 D3 音，第 3 小节为一个时值为 4 分音符的 E3 音，第 4 小节为一个时值为 8 分音符的 F3 音，第 5 小节为一个时值为 16 分音符的 G3 音，……以此类推。

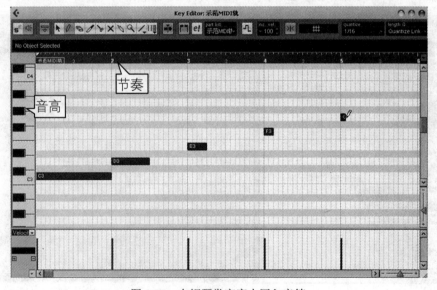

图 2-20　在钢琴卷帘窗内写入音符

Q1：钢琴卷帘窗中的键盘或标尺网格刻度太小，如何调整？

A1：拉动在钢琴卷帘窗的右下边界处的两条三角状滑块即可对窗口进行缩放显示。

Q2：音符写错了怎么删除？

A2：用箭头工具选中写错的音符，或框选一部分错误音符，再按电脑键盘上的[Delete]（删除）键即可删除。当然，也可以使用工具栏中的橡皮工具将其擦除。

Q3：写入音符的同时音符没有响声怎么办？

A3：先检查钢琴卷帘窗左上方的第 2 个小喇叭按钮，查看是否已经点亮，再查看该 MIDI 轨是否指定了正确的音源输出（至少可指定为系统自带的 GS 波表软件合成器），并且所写音符没有超出该音源的有效音域。

Q4：每次编辑音符时需要再次进入钢琴卷帘窗，比较麻烦，可有更方便的办法？

A4：有，Cubase 提供了一个叫做 "就地编辑" 的功能。在 MIDI 轨上单击[Edit In-Place]（编辑区域）按钮即可直接将 MIDI 事件块变成一个简单的钢琴卷帘窗，操作非常方便，如图 2-21 所示。

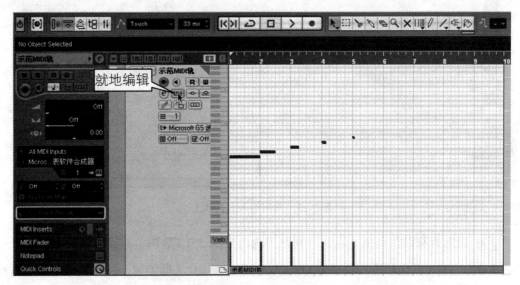

图 2-21 使用就地编辑功能编辑和写入音符

◆ 2.3.2 量化吸附音符

如果需要在编辑和写入 MIDI 音符的时候获得非常准确的节奏时值，则可以使用量化和吸附功能。

第1章 准备篇

第2章 MMIDI篇

第3章 音频篇

第4章 完成篇

第5章 设置篇

操作步骤：

01 吸附写入音符状态。在钢琴卷帘窗内，当[Snap]（吸附）按钮为启用状态，且后面的[Length Q]（量化长度）选项没为[Quantize Link]（量化关联）时，每次使用画笔工具写入的音符长度为一个准确的[Quantize]（量化）所选值，并且在标尺上的节拍位置也是与网格相互对齐的，如图2-22所示，[Quantize]值为[1/4]，即可写入标准的4分音符。另外，如在写入的同时往后拖动时值，只可得到如2分音符等按照倍数增长的更长时值，而无法得到如4分附点这样的非倍数增长时值的音符。

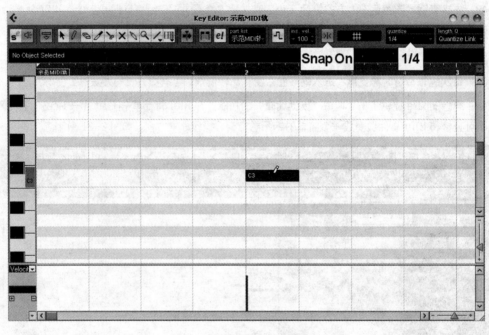

图2-22　吸附写入音符状态

02 吸附音符时值调整。在钢琴卷帘窗内，当[Snap]（吸附）按钮为启用状态，且后面的[Length Q]（量化长度）项目为[Quantize Link]（量化关联）时，每次使用箭头工具调整音符两端的长度为一个准确的[Quantize]（量化）所选值，并且在标尺上的节拍位置也是与网格相互对齐的，如图2-23所示，[Quantize]值为[1/8]，即可将其时值调整为准确的8分音符。

03 吸附音符移动位置。在钢琴卷帘窗内，当[Snap]（吸附）按钮为启用状态，且后面的[Length Q]（量化长度）项目为[Quantize Link]（量化关联）时，每次使用箭头工具拖动音符本身的位置为一个准确的[Quantize]（量化）所选值，并且在标尺上的节拍位置也是

与网格相互对齐的，如图 2-24 所示，[Quantize]值为[1/8]，即可按照每 8 分音符的节奏来移动其位置。

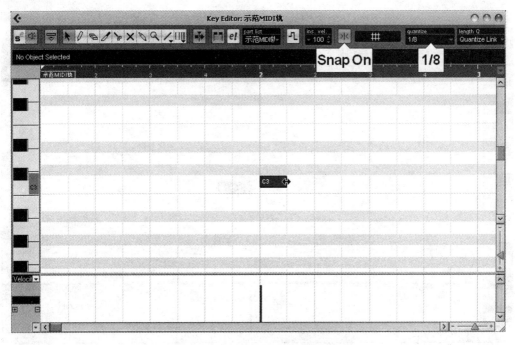

图 2-23　吸附音符时值调整

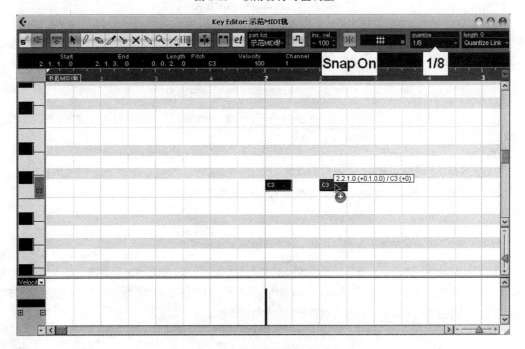

图 2-24　吸附音符移动位置

04 自由编辑音符状态。在钢琴卷帘窗内，当[Snap]（吸附）按钮为关闭状态时，音符不受量化设置的任何约束，可自由改变时值和位置，如图 2-25 所示。

图 2-25　自由编辑音符状态

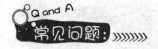

Q1：如何让网格按照 16 分音符显示，而音符则按照 32 分音符吸附？

A1：在钢琴卷帘窗内，当[Snap]按钮为启用状态时，设置[Length Q]项为[1/16]，[Length Q]项为[1/32]即可。

Q2：如何写入和调整三连音、六连音等音符节奏？

A2：在钢琴卷帘窗内，当[Snap]按钮为启用状态时，设置[Length Q]项为[1/* Triplet]，[Length Q]项为[Quantize Link]即可，如图 2-26 所示。

Q3：使用绝对准确的节奏太死板，不够人性化，应如何处理？

A3：可以让网格稍微产生一些不准确的变化来破坏这种死板节奏。在钢琴卷帘窗内，当[Snap]按钮为启用状态时，设定[Length Q]项为[Setup...]（设置），在弹出来的量化设置对话框中更改[Swing]（摇摆感）参数来破坏网格的节奏准确度，再吸附调整音符的位置或时值即可，如图 2-27 所示。

Q4：如何快速地对一大批音符进行量化吸附操作？

A4：在钢琴卷帘窗内先设置好合适的量化吸附参数，再用鼠标箭头工具框选全部需要进行量化吸附操作的音符，按键盘上的[Q]键即可快速完成。

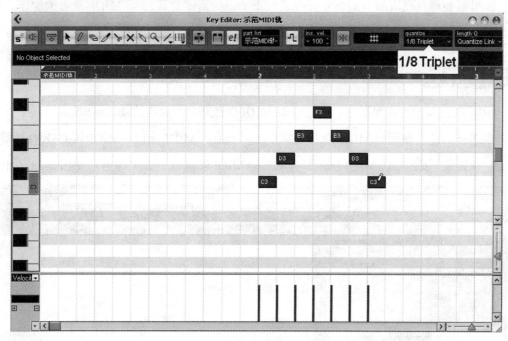

图 2-26　三连音编辑音符状态

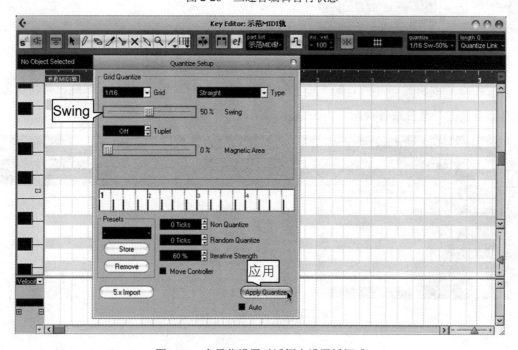

图 2-27　在量化设置对话框中设置摇摆感

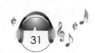

◆ 2.3.3 MIDI 录音

如果需要将自己所演奏的音乐指令录制下来，则需要对其进行 MIDI 录音的操作。在此之前，应确保用户的电脑正确连接了 MIDI 键盘等 MIDI 输入设备。

操作步骤：

01 在已有的工程界面中，新建一条 MIDI 轨或乐器轨，并在 Input（输入设备）下拉列表中选择到正在使用的 MIDI 输入设备，如声卡上的 MIDI 接口，MIDI 转 USB 接口等。如无特殊需要，选中[All MIDI Inputs]（全部的 MIDI 输入设备）项即可，如图 2-28 所示。

图 2-28 建立 MIDI 轨/乐器轨并选择好输入设备

02 在需要录音的音轨上激活允许录音按钮[Record Enable]，使其变成红色亮起状态，则让该音轨进行准备录音状态，如图 2-29 所示。

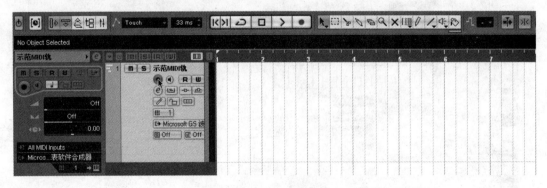

图 2-29 激活允许录音按钮准备录音

03 此时再单击工程上方工具栏或是走带控制器上的录音按钮[Record]（快捷键[*]），Cubase 则会在该音轨上对来自所选输入设备上的 MIDI 信号进行 MIDI 录制，如图 2-30 所示。

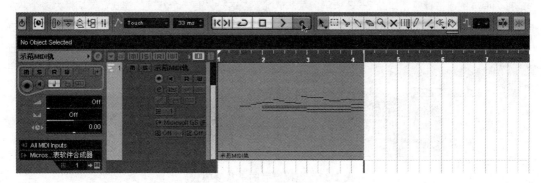

图 2-30　单击录音按钮开始录音

常见问题： »»»»»

Q1：什么样的设备才叫做 MIDI 输入设备？

A1：MIDI 输入设备分为两种，分别为 MIDI 乐器和 MIDI 控制器。常用的 MIDI 乐器有 MIDI 键盘、数字合成器、电钢琴、电子鼓和带有 MIDI 接口的电子琴等，常用的 MIDI 控制器有数字调音台、数字控制台等。

Q2：如何正确地连接 MIDI 输入设备？

A2：常见的 MIDI 连接线分为 3 种，分别是游戏端控制线（需要游戏接口）、标准 MIDI 线（需要专业声卡的 MIDI 接口）和 MIDI 转 USB 线（需要普通的 USB 接口）。无论是哪种线，在连接 MIDI 接口的时候都讲究一个固定的原则——键盘的 MIDI IN 对线（声卡）的 MIDI OUT，键盘的 MIDI OUT 对线（声卡）的 MIDI IN。在使用标准 MIDI 线的时候，如果只需要进行输入，则仅将键盘的 MIDI OUT 接口和声卡的 MIDI IN 接口连接起来即可。

Q3：如何检查 MIDI 输入设备是否已经连接好并能够正常使用？

A3：按 F2 功能键打开走带控制器，一边演奏或调试 MIDI 输入设备，一边查看走带控制器右边的 MIDI 信息栏是否有橘红色的信号跳动，如图 2-31 所示，如有则表示 MIDI 输入设备已经连接成功。

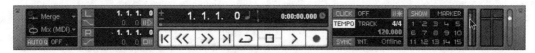

图 2-31　在走带控制器上检查 MIDI 输入信息

Q4：如果我没有 MIDI 键盘怎么办？是不是就只能够用鼠标来输入 MIDI 音符了？

A4：在最新的 Cubase 5 中，新增加了一个虚拟键盘的功能，它可以用电脑键盘来代替 MIDI 键盘输入

音符。在走带控制器的空白处单击鼠标右键，在弹出的菜单中选择[Virtual Keyboard]（虚拟键盘）一项，或是直接使用快捷键[Alt+K]来激活虚拟键盘。此时在走带控制器的最左边，就会出现一个按照电脑键盘形式排列而成的虚拟键盘，如图2-32所示，默认情况下，这是只有一个八度的模式，要切换为多个八度的模式则按下电脑键盘上的[Tap]键即可，如图2-33所示。可以在该虚拟键盘的下面选择当前演奏的所在八度，以及在右边选择输入音符的力度大小。注意，当虚拟键盘被激活时，Cubase的基础快捷键会被全部禁用（Alt+K和Tap除外）。这是Cubase 5所特有的功能，Nuendo 4以及其以下版本均不支持。

图2-32　虚拟键盘的单八度模式

图2-33　虚拟键盘的多八度模式

Q5：为什么在进行MIDI录音的时候演奏MIDI键盘有信号显示但没有声音？

A5：那是因为没有在音轨上选择一个可用的音源进行输出。在没有第3方插件音源或硬件音源的情况下，可以在MIDI轨/乐器轨的输出端口中选择系统自带的GS波表软件合成器（仅MIDI轨可用）或Cubase自带的VSTi插件音源（MIDI轨需先加载再使用）来进行输出。由于GS波表软件合成器存在不可避免的延迟问题，因此建议使用VSTi虚拟乐器，具体使用方法可参考本书2.7.1小节。

◆ 2.3.4　步进录音

如果要录制一连串音符时值相同的MIDI音符，如节奏相等的分解和弦，快速32分音符的独奏乐句等，一般情况下，常规录音可能无法弹得那么准确，此时可以使用步进录音功能。

操作步骤：

01　在钢琴卷帘窗中，单击工具栏上面的[Step Input]（步进输入）按钮，以激活步进录音功能，如图2-34所示。

02　在步进录音按钮左边的[Length Q]（量化长度）项目内选择所需要进行步进录音的音符时值，如图2-35所示。

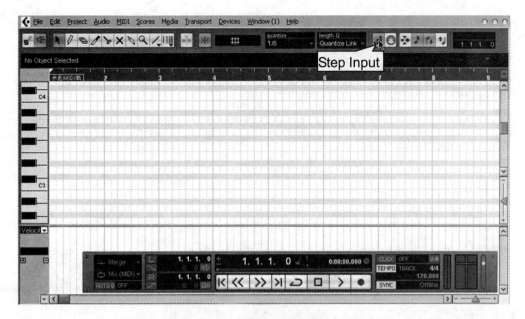

图 2-34　在工具栏内激活步进录音按钮

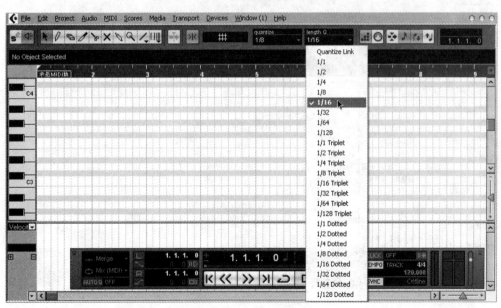

图 2-35　选择需要进行步进录音的音符时值

03 在步进录音按钮右边的[Mouse Time Value]（搜寻时间位置）项目处输入所需要进行步进录音的起始节拍位置，如图 2-36 所示。

04 单击走带控制器上的播放按钮，再随时弹奏 MIDI 键盘，即可按照之前所设置的音符时值从定义好的节拍位置起开始进行步进录音了，如图 2-37 所示。

第
1
章

准
备
篇

第
2
章

MMIDI
篇

第
3
章

音
频
篇

第
4
章

完
成
篇

第
5
章

设
置
篇

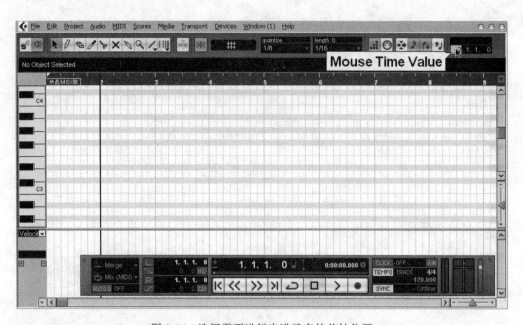

图 2-36　选择需要进行步进录音的节拍位置

图 2-37　单击"播放"按钮进行步进录音

常见问题:>>>>>>

Q1：在进行步进录音的时候自己的演奏仍然跟不上节奏怎么办?

A1：根本不需要去跟随节奏，播放指针所进行的速度和位置对步进录音的结果不会产生任何影响，演

奏者只需要慢慢地把一个个音符的音高弹对即可。

Q2：为什么在进行步进录音的同时把实时弹奏的音符也录制进去了？

A2：那是因为单击了录音键，单击播放键来进行步进录音是不会把实时弹奏的音符录制进去的。

Q3：每次输入步进录音的位置太麻烦，能否更方便地定义这个位置？

A3：直接在钢琴卷帘窗内的音符编辑区域中单击鼠标左键即可快速定义步进录音的蓝色指针位置，在进行此操作时最好将网格吸附功能激活，以保证步进录音位置准确。注意，单击标尺是定义播放指针的位置，单击音符编辑区域才是定义步进录音指针的位置。

◆ 2.3.5 鼓键位输入

在使用 MIDI 进行编曲时，很可能需要在乐曲中写入架子鼓等打击乐声部，这个时候可以使用工程中的鼓键位编辑器来完成。

操作步骤：

01 在已有的 MIDI 轨上，为该轨左边的控制面板内指定一个鼓音源来进行输出，如[Microsoft GS 波表软件合成器]，由于这是 GM 规格的音源，因此需要在下面将其输出通道指定为[10]，如图 2-38 所示。

图 2-38　为 MIDI 轨指定输出鼓音源和通道

02 单击控制面板下面的[Drum Map]（鼓映射）项目，选择一个鼓键位映射表，如[GM Map]（GM标准映射），以在MIDI轨上激活鼓键位编辑功能，如图2-39所示。

图2-39 选择鼓键位映射表

03 双击该音轨上的MIDI事件，即可进入鼓键位编辑窗，在该窗口上方的工具栏内选择[Drumstick]（鼓槌）工具，以准备写入击鼓音符，如图2-40所示。

图2-40 在鼓键位编辑窗口中选择鼓槌工具

04 对照鼓键位编辑窗口左边的鼓键位映射表和上方的标尺节拍位置，在击鼓音符编辑区域中写入所需要的鼓节奏即可，如图2-41所示。

图 2-41　在鼓键位编辑窗口中写入鼓声部

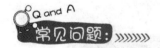

Q1：要进行鼓声部的编辑，必须将音源的输出通道指定为10吗？

A1：在 GM 音源系统的规定中，打击乐声部必须指定被为第10通道，如 GS 波表软件合成器。不过现在很多兼容 GM 音色规格的 VSTi 软音源突破了这个限制，但必须将鼓音色手动去对应其通道，如 Steinberg Hypersonic 和 East West Colossus 等。

Q2：在使用非 GM 规格的鼓音源时应该怎么操作？

A2：试听该鼓音源的每个键，判断出每个键所对应的打击乐器部件音色，然后即可直接在钢琴卷帘窗口内对鼓声部进行编写。如果需要在鼓键位编辑窗内进行编写，则可先进入[GM Map]的鼓键位映射编辑窗，然后对照着每个键位音符号所触发的实际鼓部件音色，来修改该窗口左边的鼓键位映射表[Instrument]（部件）项目名称，即可获得一个适用于该鼓音源的新键位映射表。

Q3：在使用电子鼓来进行 MIDI 录音或演奏时应该如何设置？

A3：确认电子鼓已经正确连接之后，在 MIDI 轨上的鼓键位映射表中选择[Drum Map Setup...]（鼓键位映射设置）一项，弹出鼓键位映射设置窗口，如图2-42所示。在该窗口中，图表左边的[Pitch]（音高）项目为触发鼓音源相应部件的音符号，中间的[I-Note]（输入音符）栏是电子鼓各部件在输入时所触发的音符号。以"YAMAHA RS40"电子鼓为例，我们踩击电子鼓的底鼓时，触发的是[G0]这个音符，这时在鼓

键位映射设置表中将[Pitch]列下的[C1]所在横项内的[I-Note]音符值改为[A0]即可，依此类推。最后，在该设置窗口的左边双击[Map]名将其改为[YAMAHA RS40 Map]，完成设置。

图 2-42 设置鼓键位映射表

Q4：为什么在鼓键位编辑器中所写入的击鼓音符时值都一样长？

A4：鼓这个乐器本身就是一触即发，一击就响的，所以对触发它的音符进行时值长度的改变没有实际意义。

2.4 细致编辑 MIDI

单纯的音符，并不能够完美地表达音乐的意境和艺术性，这就好比一位出色的演奏家在演奏一件乐器时比初学者的表演要动听很多的道理一样。哪怕是改变一个音符的力度，或是增加一个滑音技巧，又或是更换一个音色等。而这些，用户同样需要将它在 MIDI 信息中表现出来。

◆ 2.4.1 力度调整

如果需要在编辑和写入 MIDI 音符的时候获得非常人性化的力度信息，可以使用力度控制以及批处理功能。

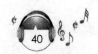操作步骤：

01 单音力度调整。在钢琴卷帘窗内，选择画笔工具或其他写入工具，可以在音符下

面的控制信息栏内调整对应位置音符的力度信息[Velocity]。并且在左边的小窗口内可实时显示该力度的大小值，最小值为[0]，最大值为[127]，如图 2-43 所示。

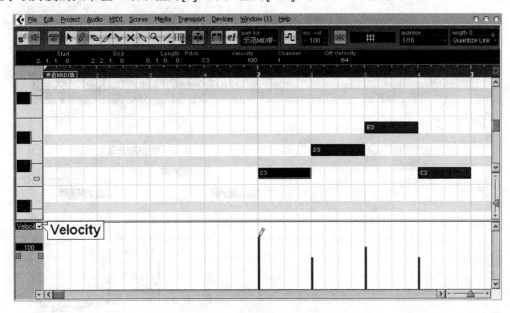

图 2-43 调整单个音符的力度信息

02 批量力度调整。在钢琴卷帘窗内，框选所有需要进行力度调整的音符，执行[MIDI]→[Functions]（功能）→[Velocity]（力度）菜单命令，弹出力度处理对话框，如图 2-44 所示。

图 2-44 执行"Velocity"命令

03 力度整体增加/减少。在力度处理对话框内，选择[Type]（类型）项目为[Add/Subtract]（增加/减少），并在[Amount]（数量）处输入需要统一进行增加或减少的力度数值，即可对所选音符进行整体力度大小的增加/减少处理，如图2-45所示。

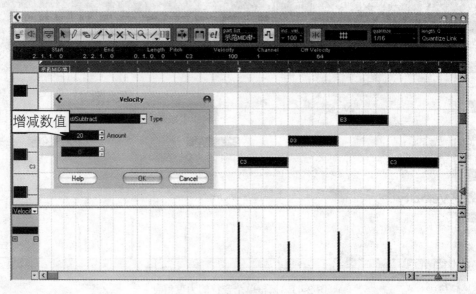

图 2-45　力度整体增加/减少

04 力度整体压缩/扩展。在力度处理对话框内，选择[Type]（类型）项目为[Compress/Expand]（压缩/扩展），并在[Amount]（数量）项目处输入需要统一进行压缩或扩展的力度比例，即可对所选音符进行整体力度大小的压缩/扩展处理，如图2-46所示。

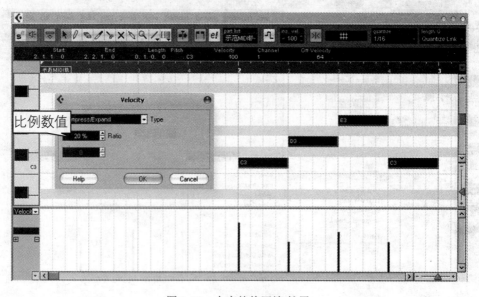

图 2-46　力度整体压缩/扩展

05 力度整体限制。在力度处理对话框内，选择[Type]（类型）项目为[Limit]（限制），并在[Upper]（上限）和[Lower]（下限）处分别输入需要统一进行限制的最大力度范围值和最小力度范围值，即可对所选音符进行整体力度大小的限制处理，如图2-47所示。

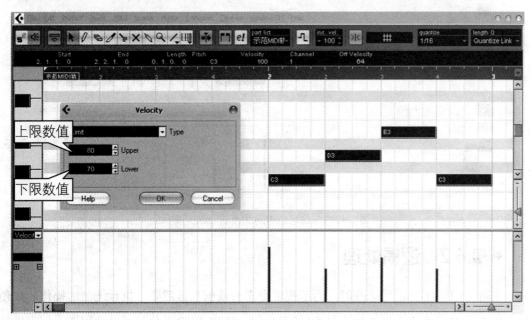

上限数值

下限数值

图 2-47　力度整体限制

Q1：力度大小与音量大小是对等的吗？

A1：不一定。一般情况下，对乐器演奏的力度越大，则音量也会越大。但力度所改变的不仅仅是只有音量这一个方面。例如，用很小的力度去敲打爵士鼓上的镲片，它会发出"叮叮"声，而用很大的力度去敲时，则发出的是"锵"的一声。因此，不要盲目地靠力度来控制乐器的音量。

Q2：对于力度的整体增大或减小，有没有更方便的方法？

A2：有。在钢琴卷帘窗内，框选所有需要进行力度调整的音符，然后在工具栏下方的黑色信息栏中找到[Velocity]项目，直接在该项目的数值上滚动鼠标滚轮即可保持各音符力度的大小关系不变而进行整体的增大或减少，如图2-48所示。

Q3：力度调节的控制信息栏不见了怎么办？

A3：在钢琴卷帘窗的左下角空白处单击鼠标右键，弹出菜单后选择[Create New Controller Lane]（创建新的控制栏）一项即可让控制信息栏重新显示出来。

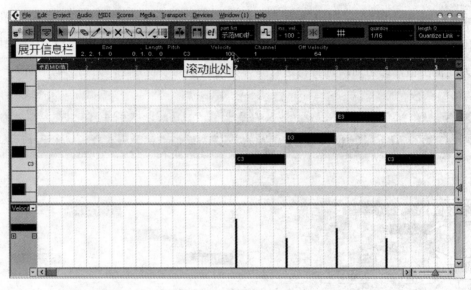

图 2-48　在信息栏中对力度进行统一更改

◆ 2.4.2　逻辑处理

在对 MIDI 事件进行修改时，为了使多个音符或信息按照要求执行统一的操作，如使整个乐曲在 D 音高上力度大小不足 50 的参数统一增大 30 个单位，可以使用逻辑编辑器功能来完成。

操作步骤：

01 在已有 MIDI 事件的 MIDI 轨上，选中需要进行逻辑处理的 MIDI 事件或音符，执行[MIDI]→[Logical Editor]（逻辑编辑器）菜单命令，来打开逻辑编辑器，如图 2-49 所示。

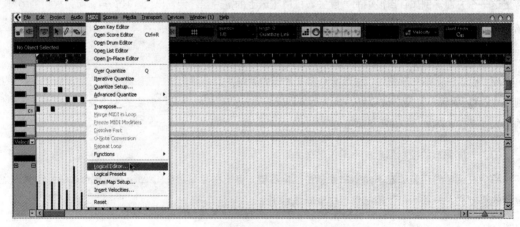

图 2-49　执行菜单命令打开逻辑编辑器

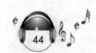

02 在逻辑编辑器窗口的左上角选择需要进行逻辑处理的方式，根据本例要求，我们选择[Transform]（改变），如图2-50所示。

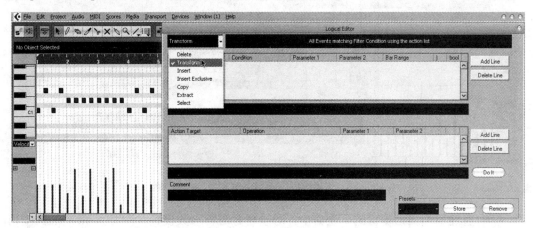

图2-50 在逻辑编辑器中选择需要进行处理的方式

03 在逻辑编辑器窗口的上表格中，对第一行项目进行参数设置，设置[Filter Target]（过滤对象）为[Value 1]（参数1音高）、[Condition]（条件）为[Equal]（等于）、[Parameter 1]（参数）为[D1]（音高），如图2-51所示，表示该项目条件1为所有音高等于D1的音符。

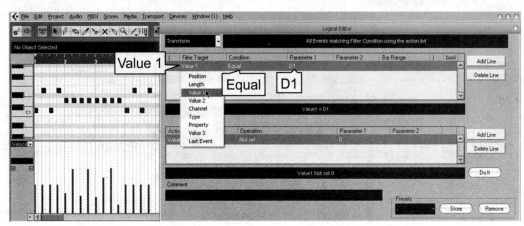

图2-51 在逻辑编辑器中设置一个目标条件

04 在逻辑编辑器窗口的上表格右边单击[Add Line]（增加线隔）按钮增加一条新的项目行，并对其进行参数设置，设置[Filter Target]（过滤对象）为[Value 2]（参数2力度）、[Condition]（条件）为[Less or Equal]（小于或等于）、[Parameter 1]（参数）为[50]（力度），如图2-52所示，表示该项目条件2为所有力度小于或等于50的音符。

第1章
准备篇

第2章
MMIDI篇

第3章
音频篇

第4章
完成篇

第5章
设置篇

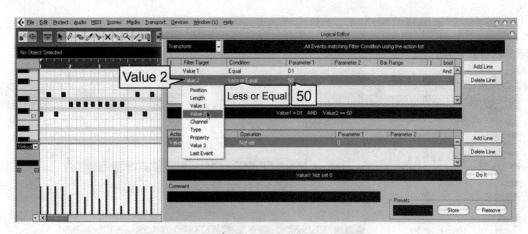

图 2-52　在逻辑编辑器中再增设一个目标条件

05 在逻辑编辑器窗口的下表格中，对项目行进行参数设置，设置[Action Target]（作用对象）为[Value 2]（参数 2 力度）、[Operation]（操作）为[Add]（增加）、[Parameter 1]（参数）为[30]（力度），如图 2-53 所示，表示该项目操作为力度增大 30 个单位。

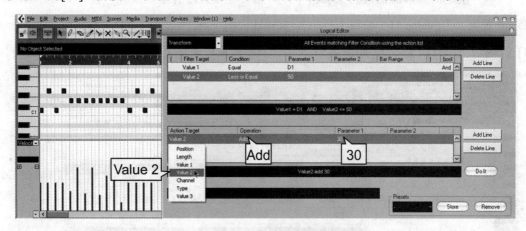

图 2-53　在逻辑编辑器中设置一个操作指令

06 在逻辑编辑器中设置好条件目标和操作指令后，单击[Do It]（执行）按钮，即可将其 MIDI 事件按照所设置的条件和指令进行相应的操作和处理，如图 2-54 所示，所有力度小于或等于 50 的 D1 音符，力度全部增大了 30 个单位。

Q1：为什么在执行菜单命令打开逻辑编辑器时该项目为灰色状态不可用？

A1：在打开逻辑编辑器前必须选择一个或多个 MIDI 事件，否则将无法执行该菜单。

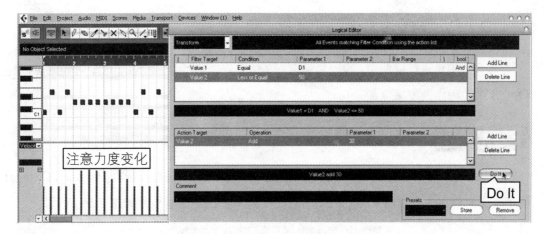

图 2-54　执行逻辑编辑器的操作和处理

Q2：使用逻辑编辑器除可以改变 MIDI 事件还能够干什么？

A2：除逻辑编辑器左上角的[Transform]（改变）功能以外，其还有[Delete]（删除）、[Insert]（插入）、[Insert Exclusive]（插入系统信息）、[Copy]（复制）、[Extract]（抓取）和[Select]（选取）等功能。

Q3：在过滤对象里，[Value 1]和[Value 2]分别代表什么参数？

A3：[Value 1]代表音高，[Value 2]代表力度。

Q4：逻辑编辑器是针对 MIDI 事件进行非实时处理的，如果需要在演奏 MIDI 时进行实时处理该怎样操作？

A4：全功能的逻辑编辑器只能够在对 MIDI 事件进行非实时处理时使用。但如果仅需要使用它的[Transform]这一功能的话，有两个工具可供实时使用，其一是在 MIDI 轨上使用[Transform]MIDI 效果器，其二是在 MIDI 轨左边控制面板上激活右上角的[Input Transform]（输入改变）功能，如图 2-55 所示。其中，[Global]（全局）模式是针对整个工程起作用的，而[Local]（当地）只针对当前音轨起作用。

图 2-55　实时的 Transform 逻辑编辑器

◆ 2.4.3 音色变换

在使用 MIDI 进行编曲时，很可能需要对 MIDI 音轨进行音色变换，这个时候则可以使用 MIDI 中的程序改变来完成。

操作步骤：

01 在钢琴卷帘窗内，单击下方控制信息栏左边的控制选项，选择[Program Change]（程序改变）菜单命令来将其力度控制信息栏变为音色控制信息栏，如图 2-56 所示。

图 2-56 选择控制信息栏参数为"程序改变"

02 选择工具栏中的画笔工具或其他写入工具，在需要进行音色改变的节拍位置上，对音色改变控制信息栏内写入需要改变的音色代号参数值，以将其改变为一个新的音色，如图 2-57 所示，该事件在进行到第 2 小节时，音色由[0]号大钢琴变成了[40]号小提琴。

03 如需要在其他位置再次改变音色，则可以在再次需要进行音色改变的节拍位置上，对音色改变控制信息栏内写入一个新的音色代号参数值，以将其再次改变为另一个音色，如图 2-58 所示，该事件在进行到第 3 小节时，音色由[40]号小提琴变成了[56]号小号。

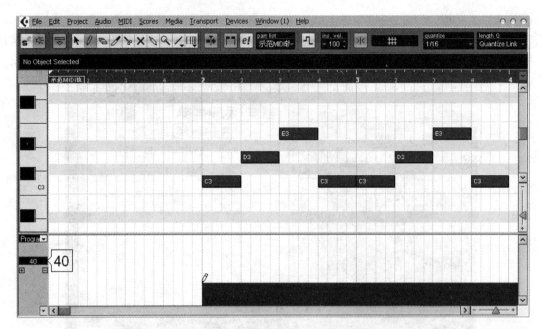

图 2-57　对 MIDI 事件进行一次音色改变

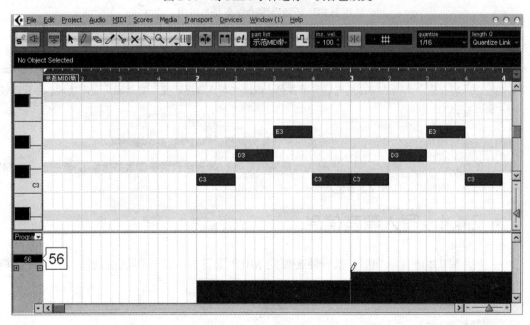

图 2-58　对 MIDI 事件再次进行音色改变

Q1：为什么在执行了程序改变命令后，音色却没有发生变化?

A1：由于考虑到大型采样音源需要一定时间来读取音色样本的限制，并不是所有的音源都支持这个命令。要查看所使用的音源是否支持该命令，在 MIDI 轨左边控制面板的输出通道下面，[Programs]（程序）一栏内是否有显示音色内容，如是空白，则表示无法对其执行程序改变命令来变换音色，如图 2-59 所示。

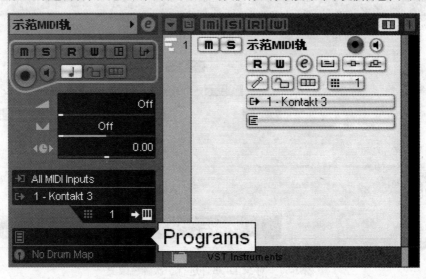

图 2-59　音源程序改变命令不可用

Q2：为什么在执行了程序改变命令后，音色却是从第 2 个音符才可以变换的？

A2：那是因为程序改变信息写入位置不当而引起的。若想让第 1 个音符就开始变换音色，那么程序改变信息就必须写在这个音符的前面或与该音符并列，建议在写入程序改变信息时启用吸附功能，来获得较准的写入位置。

Q3：在使用程序改变命令时，[0]号音色一定就是大钢琴，[40]号就是小提琴吗？

A3：不是。这里所讲解的均是以 GM 音色为规格的排列（GM 音色表请参阅本书附录），若在使用非 GM 规格的音源时，则是以相应音源的音色表为准。

◆ 2.4.4　写入弯音信息

在使用 MIDI 进行编曲时，很可能需要对 MIDI 音符写入滑音等演奏技法，这个时候则可以使用 MIDI 中的弯音信息来完成。

操作步骤：

01　在钢琴卷帘窗内，单击下方控制信息栏左边的控制选项，选择[Pitchbend]（音调滑轮）项来将其力度控制信息栏变为弯音控制信息栏，如图 2-60 所示。

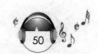

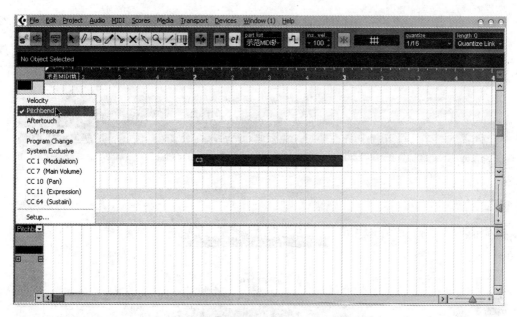

图 2-60　选择控制信息栏参数项目为弯音信息

02 选择工具栏中的画笔工具或其他写入工具，对应其音符和节拍位置，以中线[0]
位置为中心，在弯音控制信息栏内描画出滑音变化的包络图形，以实现音调高低的实时变
化，如图 2-61 所示，该事件在进行到第 2 小节时，音调由第 1 拍逐渐变高，到第 2 拍时已
经从原来的 C 音滑到了 D 音。

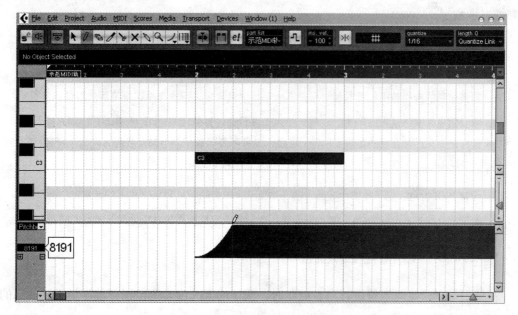

图 2-61　在控制信息栏内写入弯音变化控制信息

03 为了让下一个音符出现的时候不受其弯音信息影响，通常需要在进行弯音的音符结尾处将弯音信息画归回中心位置[0]，以免造成整个乐曲在该音符后面产生整体变调，如图 2-62 所示。

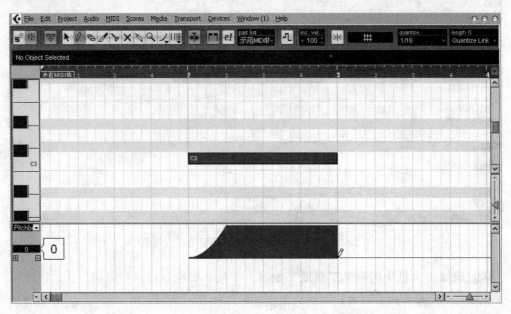

图 2-62　在音符结尾处还原弯音变化控制信息

Q1：为什么我画出来的弯音控制信息总是一格一格非常迟钝？

A1：那是因为开启了网格量化吸附功能，它也会对控制信息产生影响，关闭即可。

Q2：弯音信息的音程范围和参数值分别是多大？如果只需要进行一个小二度音程的滑音该怎么办？

A2：弯音信息在默认情况下是上、下各一个大二度音程，参数值为[-8192~8191]。如只需要上滑一个小二度音程，则写入弯音目的参数到[4095]位置，如只需要下滑一个小二度音程，则写入弯音目的参数到[-4096]位置即可。

Q3：通常 MIDI 键盘、电子琴或合成器上的左边第一个弯音轮，就是用来写入弯音信息的吗？

A3：是的。在录制 MIDI 的时候，拨动弯音轮，在弯音信息控制栏内就能够见到被写入的弯音信息。

◆ 2.4.5　设置弯音范围

在使用弯音信息对音符进行滑音控制时，默认的大二度音程范围可能满足不了音乐的

需要，此时可以通过事件表编辑器对弯音范围进行设置。

01 在已有的 MIDI 轨上，选中需要进行弯音范围设置的 MIDI 事件，执行[MIDI]→
[Open List Editor]（打开事件编辑器）菜单命令来打开事件表编辑器，如图 2-63 所示。

图 2-63　执行菜单命令打开事件表编辑器

02 在事件表编辑器中，将上方项目栏内的[insert type]（插入类型）项目选择为
[Controller]（控制器），以待写入控制信息，如图 2-64 所示。

图 2-64　选择写入信息类型为控制信息

03 选择工具栏中的画笔工具，在事件表编辑器右边的网格内从左到右依次写入4个控制信息，使其按照前后顺序排列好，如图2-65所示。

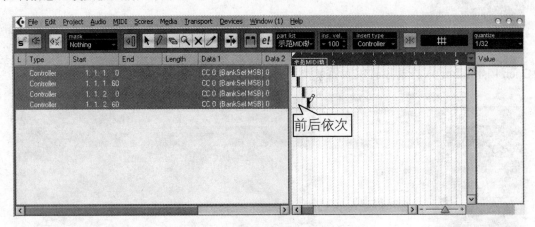

图2-65　从左到右依次写入4个控制信息

04 写入控制信息完毕后，按照前后顺序，分别将这4个控制信息的[Data 1]数据改写为[101]、[100]、[6]、[38]，之后该数据会自动被识别为相应的控制器号，如图2-66所示。

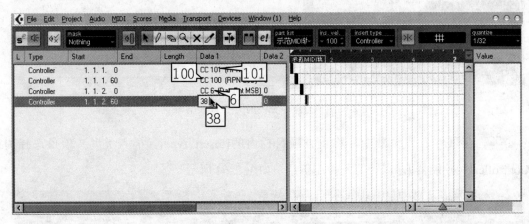

图2-66　按照前后顺序分别写入控制器数据号

05 在第3个控制信息（即CC6）的[Data 2]数据内写入所需要改变的弯音范围，单位为半音，即可完成对弯音范围的设置，如图2-67所示，在此将弯音范围改成了[12]，即上下各1个八度。

常见问题：>>>>>>>

Q1：为什么按照如上步骤的方法完成对弯音范围的设置后，弯音度数仍然没有变化？

A1：该信息属于设置信息，应该放在整个 MIDI 事件的最开始处，即需要让播放指针先扫描到这段信息之后，再触发所需要弯音的音符，才能够产生效果。因此，必须注意 2 点：首先，弯音范围设置信息必须写在弯音音符的前面；其次，必须先让播放指针在弯音设置信息前面播放一次。

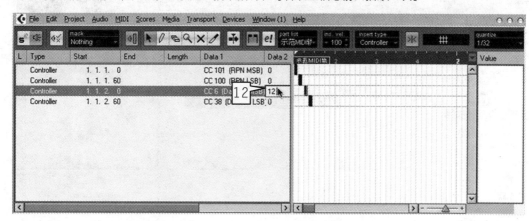

图 2-67　写入音程数完成对弯音范围的设置

Q2：为什么在设置好弯音范围之后，在有的音源上能够产生效果，有的则不能呢？

A2：并不是每一个音源都能够支持这个信息。通常不支持该信息的音源本身应该可以对弯音的范围进行设置。

Q3：可以在同一个 MIDI 事件中的不同位置对弯音范围进行多次改变么？

A3：可以。并且在第 2 次进行改变的时候仅仅只需要在[CC6]这个控制信息的[Data 2]上直接写入需要改变的音程数，而不需要再次写入另外 3 个控制信息。

◆ 2.4.6　写入控制信息

在使用 MIDI 进行编曲时，很可能需要对 MIDI 音轨进行音量等的效果变化，这个时候可以使用 MIDI 中的控制信息来完成。

操作步骤：

01　在钢琴卷帘窗内，单击下方控制信息栏左边的控制选项，选择[CCT（Main Volume）]（主控音量）来将其力度控制信息栏变为音量控制信息栏，如图 2-68 所示。

02　选择工具栏中的画笔工具或其他写入工具，对应其音符和节拍位置，在音量控制信息栏内描画出音量大小的包络图形，以实现音量大小的实时变化，如图 2-69 所示，该事件在进行到第 2 小节时，音量由第 1 拍逐渐变强，到第 2 拍回落后稳定，再在第 4 拍上逐渐变弱消失。

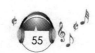

第
1
章

准
备
篇

第
2
章

MMIDI
篇

第
3
章

音
频
篇

第
4
章

完
成
篇

第
5
章

设
置
篇

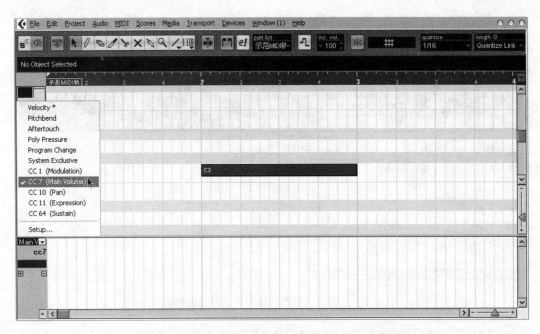

图 2-68　选择控制信息栏参数项目为主控音量

图 2-69　在控制信息栏内写入音量变化控制信息

03　如需同时对多个参数进行控制信息的写入，可在控制信息栏左边的项目面板上单击[+]来增加一个新的控制信息栏，以便于其他控制信息的写入，如图 2-70 所示。

图 2-70 增加新的控制信息栏以写入其他控制信息

Q1：控制选项中的各种控制信息的作用分别是什么？

A1：请参阅本书附录"MIDI 控制器功能一览表"。

Q2：除使用 CC7 来控制音量变化，还有哪些控制信息能够控制音量？

A2：如 CC39（音量微调）、CC11（表情）等都能够控制音量。通常在音源支持的情况下，应该先使用 CC11 来控制音符的音量，再用 CC7 来控制通道的音量，这如同 CC11 是乐手对音量的控制，而 CC7 是调音师对音量的控制。由于现代的很多音源系统对 CC11 已经不响应，因此通常还是直接使用 CC7 来控制音量比较方便。

Q3：所有控制信息的参数都以[0]为最小值，[127]为最大值吗？

A3：所有的标准 MIDI 控制信息最多只有 128 个单位，但并不都是常规的[0~127]。如图 3 所示，CC64（延音踏板）控制器只有 2 个值，即[0]（关）和[127]（开），就好比钢琴上的延音踏板，它只有踩住和松开这两种状态，所以其对应的控制信息 CC64 也就只有开和关两个参数。另外又如 CC10（声像）控制器的起始值[0]在中间，所以它的参数为[-64~63]，以表达负数为左正数为右的声像变化。

Q4：为什么我对一个音符画完音量控制信息后播放到下面的音符就没有声音了？

A4：因为你在上一个音符结束的时候，就已经将音量控制信息关死了，在下一个音符到来前，应该继续在该位置上画出应有大小的音量控制信息，来对下一个音符赋以足够的音量值。

Q5：控制信息栏太多了，如何隐藏？这是否对控制信息有影响？

A5：在控制信息栏左边的项目面板上单击[-]可以隐藏该控制信息栏。将其隐藏后，控制信息仍然会产生效果。

Q6：如何清除和移动控制信息？

A6：如需要清除控制信息，可以使用橡皮工具来进行擦除。如果需要对控制信息进行移动、复制或粘贴等，则可以在鼠标为箭头工具时按住[Ctrl]键来对控制信息进行选中，再执行相应的操作。

Q7：如果在控制选项列表内找不到我需要的控制器号怎么办？

A7：在控制选项列表内选择[Setup...]（设置），可弹出控制器选项对话框。在该对话框右边的隔栏内找到所需要的控制器号，将其移到左边来即可。同样，需要对某些控制器号进行隐藏，也可执行相反的操作，如图2-71所示。

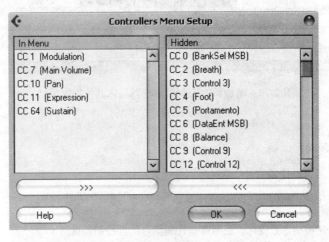

图 2-71　在控制器选项对话框中增加控制器

2.5　全局编辑 MIDI

当完成了一个声部的创作或是一整首歌曲的编配，有时候会发现这个曲子的音调还需要提高，或是需要在乐曲中间补充几个小节的音符，也有可能需要将整套鼓声部内的小军鼓更换为其他的音源来播放等。而这些，用户完全不需要去苦苦地移动单个的音符，只需要学习 Cubase 和 Nuendo 软件中针对这种大量事件的全局操作技巧即可。

◆ 2.5.1　MIDI 变调

在对 MIDI 乐曲进行编辑时，可能需要将整曲的 MIDI 音符进行移调操作，此时则可以

使用 MIDI 变调功能来实现。

操作步骤：

01 在已有的工程或 MIDI 轨上，选中需要进行变调的 MIDI 事件或音符，注意，该事件或音符应该是乐音声部和乐音音符，如图 2-72 所示。

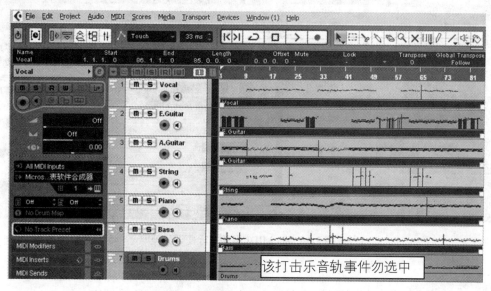

图 2-72　选中需要进行变调的 MIDI 事件

02 执行[MIDI]→[Transpose…]（变调）菜单命令，来弹出变调对话框，如图 2-73 所示。

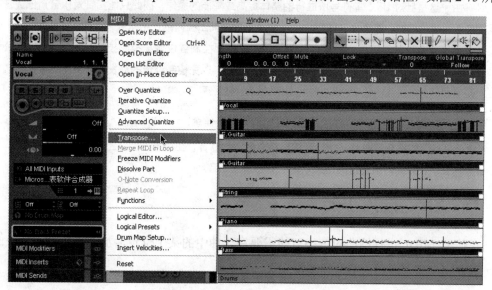

图 2-73　执行菜单命令弹出变调对话框

03 在变调对话框的[Semitones]（半音）处输入所需要进行变调处理的半音音程数，再单击[OK]按钮即可完成对该 MIDI 事件或音符的变调处理，如图 2-74 所示。

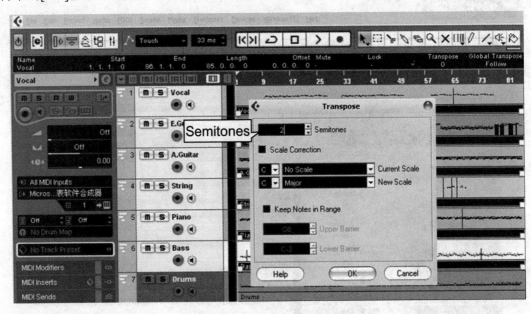

图 2-74　对 MIDI 事件进行变调处理

Q1：在对需要进行变调处理的 MIDI 事件或音符选择上应该注意什么？

A1：由于这是针对 MIDI 音符号所进行的整体提高或降低的操作，因此只能指针对乐音声部或音高打击乐器产生正确的结果。在选择这些事件时，应该不要将其工程内的打击乐或音效 MIDI 事件选中，否则会造成鼓部件或音效触发错误。另外，某些音源需要搭配控制键位输出控制技巧，如 MusicLab 公司的 RealGuitar 吉他音源。这样的 MIDI 事件也需要谨慎处理，以免控制键位的触发音符发生移动而造成控制键位触发错误。

Q2：执行变调过后的 MIDI 事件是否还响应应原来的弯音信息？

A2：响应。例如在变调前有一个弯音信息将 C 音滑向 D 音，在执行一次[+2]半音程的变调过后，只要那个弯音信息还在，此时该音符的结果则是从 D 音滑向 E 音。

◆ 2.5.2 插入小节

在使用 MIDI 进行编曲时，很可能需要在乐曲中的某个位置增加若干小节，这个时候则可以使用工程中的插入小节功能来完成。

操作步骤：

01　在已有的工程中，找到需要插入小节的起始位置和小节数量，并在标尺上拉出选择范围的三角标界，将其正向选中，使该范围在工程界面中呈蓝色背景，如图 2-75 所示。

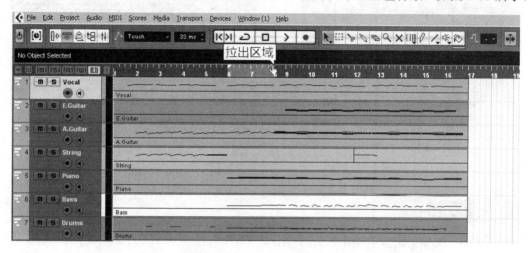

图 2-75　拉动标尺上的三角标界定义插入小节的范围

02　执行 [Edit]（编辑）→[Range]（范围）→[Insert Silence]（插入静音）菜单命令，来对所述工程插入小节，如图 2-76 所示。

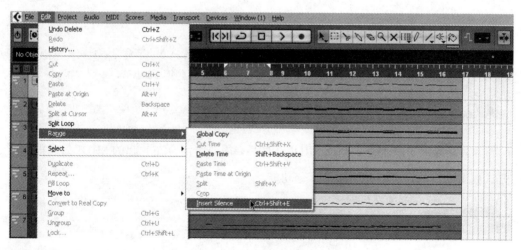

图 2-76　执行命令对工程插入小结

03　执行插入小节命令后，Cubase 会自动以标尺上的左三角标界为分割点，将整体事件向后推移到所定标尺右三角标界的位置上，如图 2-77 所示。

图 2-77　插入小节后的工程

Q1：插入小节和手动整体将事件往后拖移有什么区别？

A1：如果只是简单地将事件剪断并往后拖移，只有事件信息在移动，而标尺上的节拍位置，速度变化以及自动化参数都不会相应地产生同步变化，这可能会在有节拍、速度和自动化参数变化的工程中导致很多问题。如果使用插入小节功能的话，这些信息就都会连同事件被一并推移到后面，以保证这些附带信息的同步性。

Q2：反复执行插入小节命令后会有什么效果产生？

A2：例如，我们设置了第 6~7 小节为插入区域，那么执行 1 次插入小节命令后会将第 6 小节推移至第 8 小节，如果执行 2 次插入小节命令，则会再次把第 8 小节推移到第 10 小节，依此类推。

◆ 2.5.3　通道拆分

通常，在导入了一个格式 0 的 MIDI 文件后，需要将混合在一起的 MIDI 信息根据通道拆分成独立的音轨，可以使用事件拆分功能。

操作步骤：

01 在已有的 MIDI 轨上，选中其待拆分的 MIDI 事件，该事件必须是通道混合在一起的 MIDI 块或格式为 0 的 MIDI 文件，如图 2-78 所示。

图 2-79 选中需要拆分的 MIDI 事件

02 执行[MIDI]→[Dissolve Part]（解散部件）菜单命令，来弹出事件拆分对话框，如图 2-79 所示。

图 2-79 执行菜单命令弹出事件拆分对话框

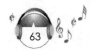

03 在事件拆分对话框中，选择[Separate Channels]（分离通道）项目，以将其拆分为各个通道，如图 2-80 所示。

图 2-80　在拆分事件对话框中选择拆分通道

04 单击[OK]按钮后，该 MIDI 事件内的各个通道被单独地分离出来，成为了若干条 MIDI 轨，如图 2-81 所示。

图 2-81　通道拆分完毕

Q1：为什么要进行通道拆分？通道拆分有什么作用？

A1：将各个声部拆分开来后，可以更方便地让各个声部选择不同的音源进行输出，如钢琴和吉他。

Q2：为什么在事件对话框内，拆分通道项目为灰色不可选状态？

A2：因为该事件已经是一个单独的通道了，不能够再对其进行通道拆分。

Q3：通道拆分完毕后，原始的MIDI轨还有用么？

A3：可以放心地将其删除，不会对拆分出来的音轨产生任何影响。

◆ 2.5.4 音调拆分

通常，在编完了一个鼓声部后，需要将混合在一起的 MIDI 音符根据音高拆分成独立的音轨，可以使用音调拆分功能。

操作步骤：

01 在已有的 MIDI 轨上，选中其待拆分的 MIDI 事件，该事件必须是至少包含有 2 个不同音高的 MIDI 块，如图 2-82 所示。

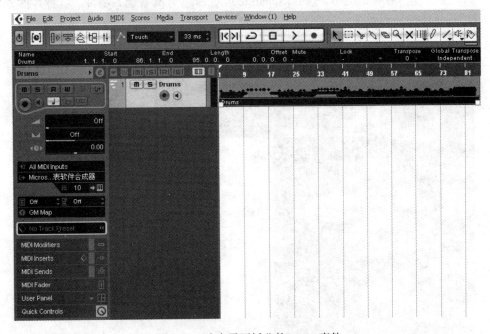

图 2-82　选中需要拆分的 MIDI 事件

02 执行[MIDI]→[Dissolve Part]（解散部件）菜单命令，来弹出事件拆分对话框，如图 2-83 所示。

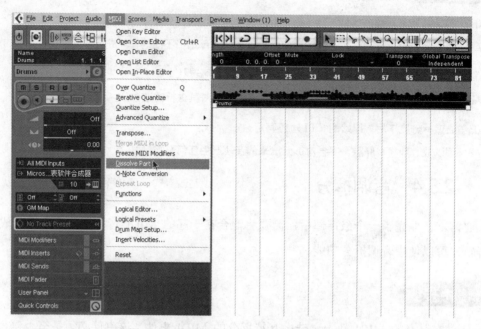

图 2-83　执行菜单命令弹出事件拆分对话框

03 在事件拆分对话框中，选择[Separate Pitches]（分离音调）项目，以将其拆分为各个音调，如图 2-84 所示。

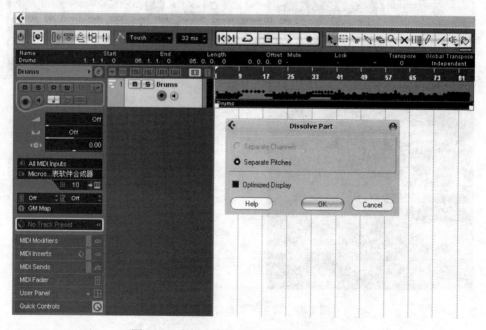

图 2-84　在拆分事件对话框中选择拆分音调

04 单击[OK]按钮后，该 MIDI 事件内的各个音高被单独地分离出来，成为了若干条 MIDI 轨，如图 2-85 所示。

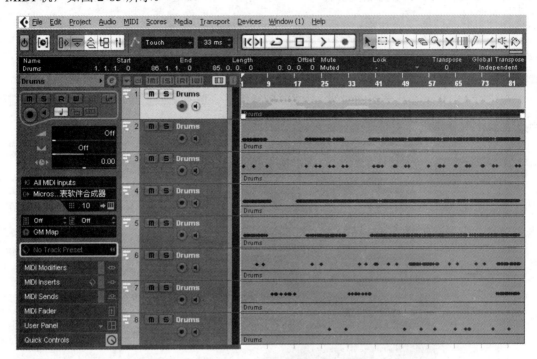

图 2-85　音调拆分完毕

Q1：为什么要进行音调拆分？音调拆分有什么作用？

A1：将各个音高拆分开来后，可以更方便地让各个音高选择不同的音源进行输出和处理，如军鼓和踩镲。

Q2：为什么在事件对话框内，拆分音调项目为灰色不可选状态？

A2：因为该事件已经只有一个单独的音高了，不能够再对其进行音调拆分。

Q3：音调拆分完毕后，原始的 MIDI 轨还有用么？

A3：可以放心地将其删除，不会对拆分出来的音轨产生任何影响。

 2.6 MIDI 效果控制

Cubase 和 Nuendo 软件就针对如何提高 MIDI 信息的输入效率以及回放效果提供了一些

更加高级的工具和途径，在不降低音乐水准的情况下大大降低了演奏者的水平要求，例如可以使用 C 自然大调的音阶去演奏任何一个音调的乐曲，或是只简单地按住一个三和弦来实现各种五花八门的分解和弦。

◆ 2.6.1　音轨实时变调

在进行 MIDI 录音或演奏的时候，因为 MIDI 键盘音域不够或是转调音阶不便演奏，需要在音轨上对音乐进行实时地变调处理时，可以使用音轨的实时控制功能。

操作步骤：

01　在已有的 MIDI 轨上，单击音轨左边控制面板内的[MIDI Modifiers]（MIDI 调节器）项目，来展开实时控制处理面板，如图 2-86 所示。

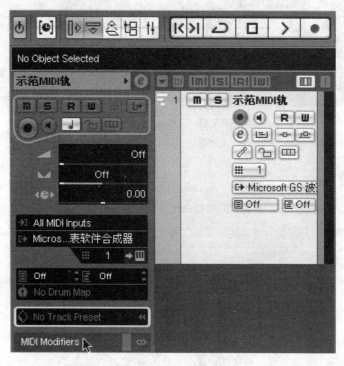

图 2-86　在音轨上展开实时控制处理面板

02　在实时控制处理面板的[Transpose]（变调）项目下，拖动参数滑块来决定该音轨所需要进行的变调音程，单位为半音，也可以双击数值直接输入，即可完成对该音轨的实时变调处理，如图 2-87 所示。

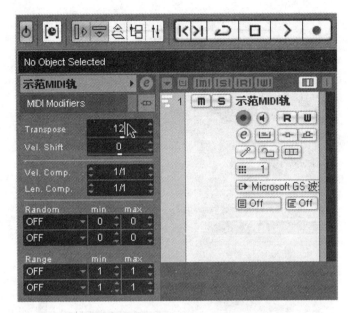

图 2-87 对音轨进行实时变调处理

Q1：在 Cubase 3/Nuendo 3 中如何使用音轨实时变调功能？

A1：在 Cubase 3/Nuendo 3 中，这个[MIDI Modifiers]项目叫做[Track Parameters]，操作方法相同。

Q2：实时变调和 MIDI 变调有什么区别？应该如何区分使用？

A2：实时变调为输入输出时的实时处理，MIDI 变调则是改变了 MIDI 音符本身的音调序列。可以理解为前者是首调记法，而后者是固定调记法。在实际演奏时，使用实时变调处理可以降低演奏难度；而在编辑音符时，使用 MIDI 变调处理可以更加方便地观察乐曲的音符内容。

◆ 2.6.2 插入式 MIDI 效果器

如果需要对某一 MIDI 轨进行 MIDI 效果处理，可以在该 MIDI 轨上使用插入式 MIDI 效果器来进行实时效果运算。

操作步骤：

01 在已有的 MIDI 轨上，鼠标左键单击其左边音轨控制面板内的[MIDI Inserts]（MIDI 插入）项目来展开 MIDI 效果器插入机架，如图 2-88 所示。

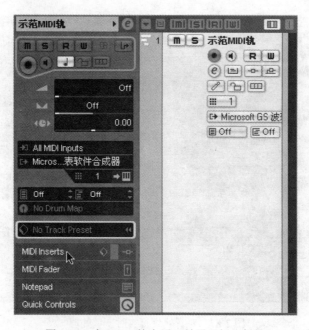

图 2-88　在 MIDI 轨上展开效果器插入机架

02 在 MIDI 效果器插入机架内，单击任何一个效果器插槽的空档处即可列出 Cubase 自带和已正确安装的 MIDI 效果器插件，选择需要的效果器即可将其插入，再播放 MIDI 或输送 MIDI 信号进来即可听到实时处理后的效果，如图 2-89 所示。

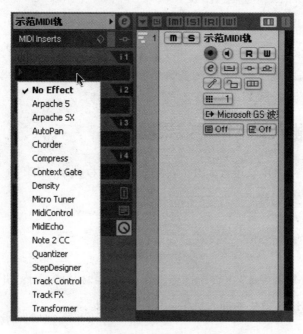

图 2-89　在效果器插槽内选择效果器

03 在这个面板上，还可对效果器进行开关、隐藏界面等控制操作，如图 2-90 所示，该 MIDI 效果器机架的第 1 槽加载了一个[Arpache SX]（高级琶音）效果器，但其状态为关，因此不产生效果；第 2 槽加载了一个[Compress]（压缩）效果器，其状态为开，产生压缩效果，并且显示其界面。

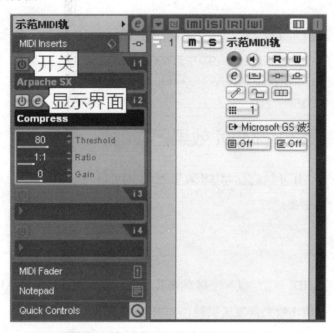

图 2-90　插入式 MIDI 效果器的状态开关

Q1：MIDI 效果器和音频效果器有什么区别？

A1：MIDI 效果器不能够对音频效果做任何处理，它只是用来改变 MIDI 音符序列或控制信息，而产生各种效果。例如一个音频延迟效果器，是复制了延迟波形而产生的延迟效果，而一个 MIDI 延迟效果器，只是复制了 MIDI 音符而产生的延迟效果。

Q2：为什么单击插件显示按钮后，有的 MIDI 效果器却弹不出它本身的界面来？

A2：某些 MIDI 效果器是这样的，它的参数就只有简单的几个，所以没有单独的界面，而是直接在插槽的下方显示出来。

Q3：Cubase 中自带的这些效果器是干什么用的？

A3：Cubase 中自带的 MIDI 效果器（其用途见括号内的中文标注）如下：[Arpache 5]（琶音效果器），[Arprche SX]（高级琶音效果器），[AutoPan]（自动声像效果器），[Chorder]（自动和弦效果器），[Compress]（力度压缩效果器），[Context Gate]（连接门限效果器），[Density]（音符密度效果器），[Micro Tuner]（音阶定音效果器），[MidiControl]（MIDI 控制效果器），[MidiEcho]（MIDI 回声效果器），[Note 2 CC]（音符

连续效果器），[Quantizer]（音符量化效果器），[Step Designer]（步进音序效果器），[Track Control]（音轨控制效果器），[Track FX]（音轨特效效果器）和[Transformer]（逻辑变化效果器），而在最新的 Cubase 5 中，还增加了[Beat Designer]（节拍设计器）和[MIDI Monitor]（MIDI 事件监视器）。

Q4：MIDI 效果器插槽分推子前和推子后吗？

A4：插入式 MIDI 效果没有推子前后之分。

Q5：除 Cubase 自带的 MIDI 效果器之外，还有哪些第三方的 MIDI 效果器？

A5：第三方开发的 MIDI 效果器很少。但其中也有不乏比较著名的 MIDI 效果器，如 East West 为自己公司的顶级合唱音源[Quantum Leap Symphonic Choirs]而开发的 MIDI 效果器[WordBuilder]，它能够使整个简单的合唱声产生各种复杂的歌词变化。

◆ 2.6.3 发送式 MIDI 效果器

如果需要对某一 MIDI 轨进行 MIDI 效果处理，则可以在该 MIDI 轨上使用发送式 MIDI 效果器来进行实时的效果运算。

操作步骤：

01 在已有的 MIDI 轨上，鼠标左键单击其左边音轨控制面板内的[MIDI Sends]（MIDI 发送）项目来展开 MIDI 效果器发送机架，如图 2-91 所示。

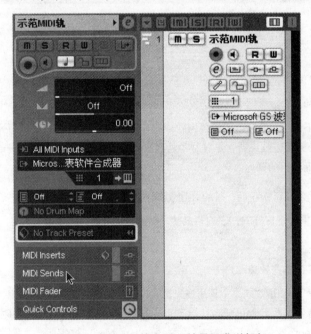

图 2-91　在 MIDI 轨上展开效果器发送机架

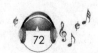

02　在 MIDI 效果器发送机架内，每一个效果器插槽均分有上、下部分，单击任何一个效果器插槽的上部分即可选择 Cubase 自带和已正确安装的 MIDI 效果器插件，而下部分则可选择 Cubase 已正确识别到的 MIDI 发送通道。选择好需要的 MIDI 效果器和发送通道，再打开该发送端口的开关，播放 MIDI 或输送 MIDI 信号进来即可听到实时处理后的效果，如图 2-92 所示。

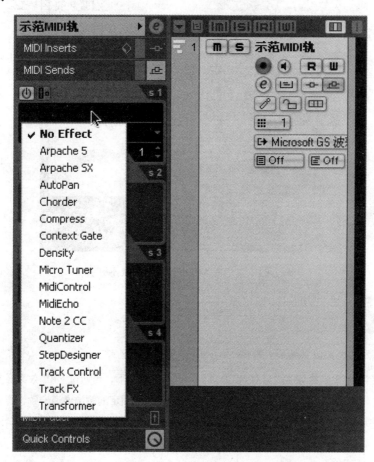

图 2-92　在效果器插槽内选择效果器和发送通道

03　在这个面板上，还可对效果器进行推子前后选择、隐藏界面等控制，如图 2-93 所示，该 MIDI 效果器机架的第 1 槽加载了一个[Arpache SX]（高级琶音）效果器，状态为开，未激活推子前按钮，发送端口为[Microsoft GS 波表软件合成器]，即可在 GS 波表软件合成器的输出通道上到效果；第 2 槽加载了一个[MidiEcho]（MIDI 回声）效果器，状态为开，激活推子前按钮，但因为没有指定发送通道，因此无法听到效果。

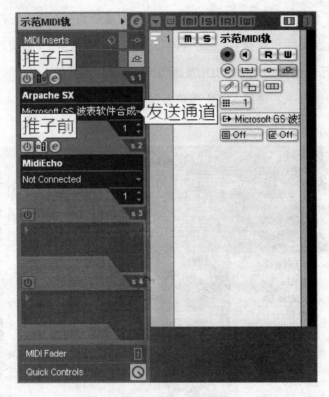

图 2-93　发送式 MIDI 效果器的状态开关

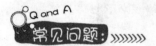常见问题：>>>>>>>

Q1：什么是发送式 MIDI 效果器？与插入式 MIDI 效果器有何区别？

A1：发送式 MIDI 效果器可以在原有 MIDI 轨正常输出的情况下，再通过 MIDI 效果器产生另一路带有 MIDI 效果的输出，如果该输出所指定的发送通道和该 MIDI 轨所指定的输出通道一致，那么所听到的结果就分别是 MIDI 的原始输出声和 MIDI 效果器处理之后的混合输出声了。另外，该发送端口还可指定到其他的通道上，让该音轨内的 MIDI 音符通过 MIDI 效果器去指令其他通道的音源来发出声音，这与插入式 MIDI 效果器的处理是有区别的。

Q2：MIDI 效果器的发送端口可以指定为什么样的输出通道？

A2：只要是可在 MIDI 轨上输出的通道均可，如软件波表合成器、VSTi 软件乐器、声卡的 MIDI 输出接口、USB 音频设备输出接口等。

Q3：为什么 MIDI 效果器加载好且选择了发送端口后没有效果？

A3：查看发送端口的开关是否已经打开，所选择的 MIDI 效果器参数是否正确。

其他常见问题可参考 2.6.2 小节。

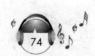

◆ 2.6.4 MIDI 效果信息写入

如果需要对 MIDI 音符本身进行 MIDI 效果器的改写处理，可以对其进行 MIDI 效果器的写入操作。

操作步骤:

01 在已有音符的 MIDI 轨上，对该轨插入 MIDI 效果器或发送效果器，使其产生实时性处理的 MIDI 效果，如图 2-94 所示。

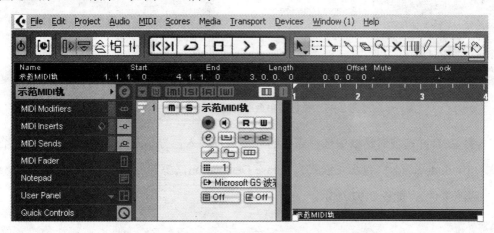

图 2-94 在 MIDI 轨上加载 MIDI 效果器实时处理

02 在标尺上拉出选择范围的三角标界，将需要进行 MIDI 效果写入的区域正向选中，使该范围在工程界面中呈蓝色背景，如图 2-95 所示。

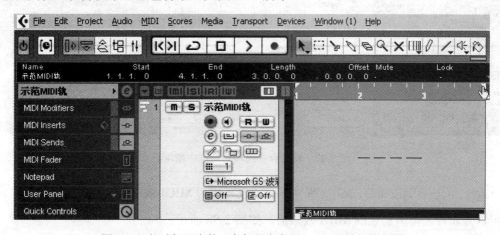

图 2-95 拉动标尺上的三角标界定义写入 MIDI 效果的范围

03 执行[MIDI]→[Merge MIDI in Loop]（合并 MIDI 素材）菜单命令，弹出合并选项对话框，如图 2-96 所示。

第
1
章

准
备
篇

第
2
章

MMIDI篇

第
3
章

音
频
篇

第
4
章

完
成
篇

第
5
章

设
置
篇

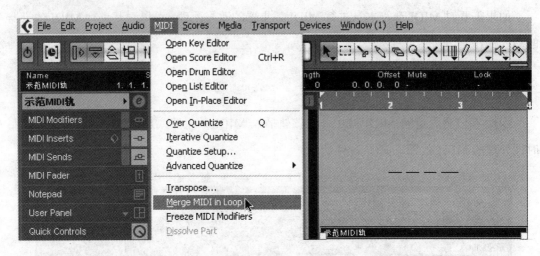

图 2-96　执行菜单命令弹出合并选项对话框

04 在合并选项对话框中选中需要的项目进行写入，分别是[Include Inserts]（包含插入式）、[Include Sends]（包含发送式）、[Erase Destination]（擦除原始数据）和[Include Chase]（包含跟随事件），如图 2-97 所示。

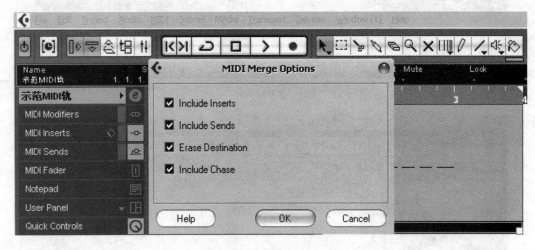

图 2-97　设置合并选项对话框中的项目

05 单击[OK]按钮后，MIDI 事件本身被改写成为 MIDI 效果器实时处理后的结果，此时可以旁通掉之前所加载的 MIDI 效果器，如图 2-98 所示。

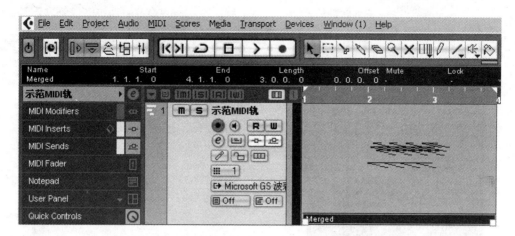

图 2-98　MIDI 事件被改写成为 MIDI 效果器处理后的结果

Q1：为什么在执行了 MIDI 效果写入命令后 MIDI 音符无变化？

A1：确认所加载的 MIDI 效果器是针对音符所做出变化的效果器，且在端口、开关等处设置完全正确。

Q2：为什么在执行了 MIDI 效果写入命令后 MIDI 音符与实时效果运算听到的结果不一样？

A2：在使用如[MidiEcho]（MIDI 回声）这样的效果器时，所产生的效果可能在标尺所选区域的范围之外，所以在执行 MIDI 效果写入命令后所产生的音符被忽略掉了。

2.7　虚拟乐器技术

　　虚拟乐器的发展是电脑音乐发展的一个支柱,低延迟的 VSTi 虚拟乐器也是电脑音乐革命的一个里程碑。虚拟乐器的出现，真正将电脑变成了一件可以实时演奏，能够发出极高音质，具有极逼真表现力的“乐器”。使用虚拟乐器，可使 MIDI 作品听上去就像真实乐器所演奏的一样出色。

◆ 2.7.1　使用虚拟乐器

　　为了更好地表现音乐，使用更多的乐器音色并追求更好的音色质量，以及实现虚拟乐器演奏的实时性，可以使用 VSTi 虚拟乐器来工作。

01　在已有的工程界面中，执行 [Devices]（设备）→[VST Instruments]（VST 乐器）

菜单命令,打开虚拟乐器机架,如图 2-99 所示。

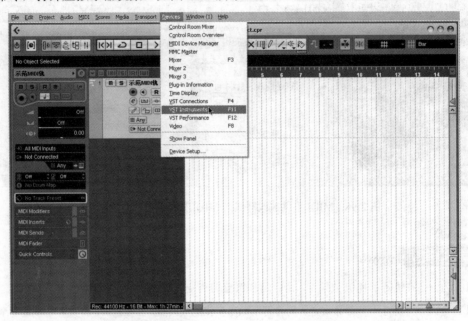

图 2-99　执行菜单命令打开虚拟乐器机架

02　在虚拟乐器机架上,单击任意一个空槽,即可列出电脑中所安装好并能够被 Cubase 正确识别的 VSTi 虚拟乐器插件,选择需要的虚拟乐器插件将其载入,如图 2-100 所示。

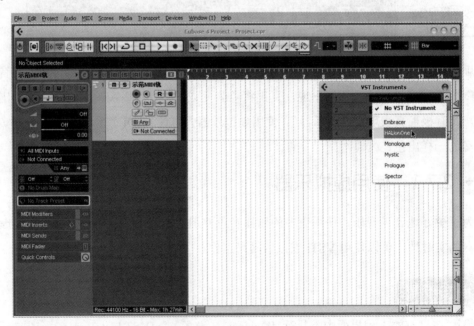

图 2-100　在虚拟乐器机架上加载虚拟乐器插件

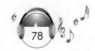

03 载入虚拟乐器后，在 MIDI 轨左边的音轨控制面板内选择输出设备为刚才所加载的虚拟乐器，如图 2-101 所示。

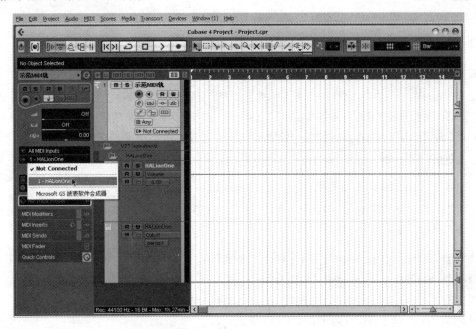

图 2-101　在 MIDI 轨上选择输出设备为虚拟乐器

04 单击输出端口通道右边的[Edit Instrument]（编辑乐器）按钮，即可弹出该虚拟乐器界面进行音色读取和编辑，如图 2-102 所示。

图 2-102　打开虚拟乐器界面进行音色读取和编辑

Q and A
常见问题: >>>>>>>

Q1：Cubase/Nuendo 软件中都自带了哪些虚拟乐器？

A1：参考本书附录。

Q2：如何在 Cubase 中自行安装第三方虚拟乐器？

A2：Cubase/Nuendo 支持的虚拟乐器插件格式为 VSTi。目前世面上的各种虚拟乐器插件普遍为 VSTi 格式。安装 VSTi 虚拟乐器时需要注意的事项就是，必须将其扩展名为.dll 的应用程序扩展文件安装在软件所指定的 VST 通用目录下，否则无法使用。一般情况下，这个目录在 Windows 系统中被默认指定为 C:\Program Files\Steinberg\VstPlugins（Cubase 3 版本）或是（用户的 Cubase 安装目录）\VSTPlugins（Cubase 5 版本）。

Q3：现在主流的虚拟乐器都有哪些？

A3：由于 VSTi 虚拟乐器有很多，数不胜数，并且更新速度极快，这里仅列出近两年来比较受到大家喜爱的 VSTi 虚拟乐器插件：

综　合：Steinberg Hypersonic、East West Colossus 等。

钢　琴：Steinberg The Grand、Synthogy Ivory 等。

管　弦：East West Symphonic Orchestra、Edirol Orchestral 等。

电吉他：MusicLab RealStrat、Prominy LPC 等。

木吉他：MusicLab RealGuitar、Steinberg Virtual Guitarist 等。

贝　司：Spectrasonics Trilogy、East West HardcoreBass 等。

架子鼓：FXpansion BFD、XLN Audio Addictive Drums 等。

电子鼓：Spectrasonics Stylus RMX、Best Service Drums Overkill 等。

民　族：East West RA、Best Service Ethno World 等。

人　声：East West Symphonic Choirs、Zero-G Vocal Forge 等。

合成器：Native Instruments FM8、Spectrasonics Atmosphere 等。

采样器：Native Instruments Kontakt, Steinberg HALion 等。

◆ 2.7.2　使用乐器音轨

在使用虚拟乐器编曲或演奏时需要先从机架载入，很不方便，因此可以使用乐器音轨来更加便捷地调用虚拟乐器。

操作步骤:

01　在已有的工程界面中，执行 [Project]（工程）→[Add Track]（增加音轨）→[Instrument]（乐器）菜单命令来建立一条乐器轨，如图 2-103 所示。

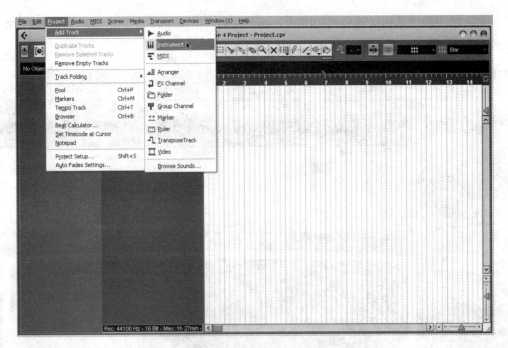

图 2-103 在工程中建立一条乐器轨

02 在弹出的乐器轨增加对话框中，选择[Instrument]项目为所需要使用的虚拟乐器，单击[OK]按钮后建立完毕，如图 2-104 所示。

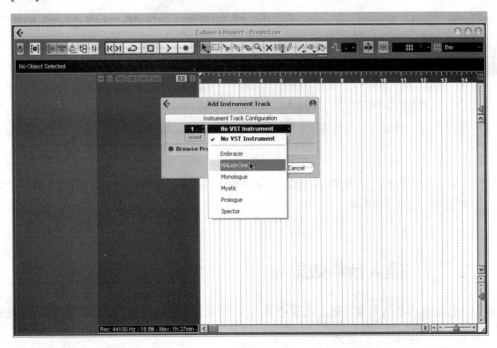

图 2-104 在乐器轨增加对话框中选择虚拟乐器

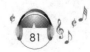

电脑音乐工作站
Cubase/Nuendo使用速成教程

第1章 准备篇

第2章 MMIDI篇

第3章 音频篇

第4章 完成篇

第5章 设置篇

03 单击输出端口通道右边的[Edit Instrument]（编辑乐器）按钮，即可弹出该虚拟乐器界面，进行音色读取和编辑，如图 2-105 所示。

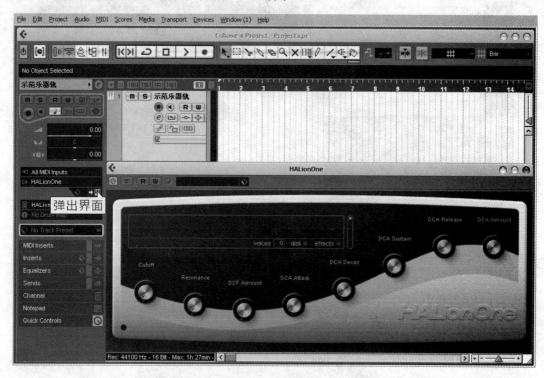
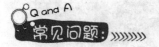

图 2-105　弹出虚拟乐器界面进行音色读取和编辑

Q and A
常见问题：»»»»

Q1：为什么我使用的 Cubase 3/Nuendo 3 无法建立乐器轨？

A1：乐器轨是 Cubase 4/Nuendo 4 已及更高版本的新功能，Cubase 3/Nuendo 3 版本中无法使用。

Q2：乐器轨如何选择输出通道和波表软件合成器？

A2：乐器专门用来承载单通道的 VSTi 虚拟乐器，因此不能够选择通道和使用波表软件合成器。如需使用，可建立 MIDI 轨来进行操作。

其他常见问题可参考 2.7.1 小节。

◆ 2.7.3　插入音频效果器

在使用虚拟乐器的时候，可能需要在虚拟乐器或 **MIDI** 轨上加载音频效果器进行处理，

可以使用该虚拟乐器输出轨的插入音频效果器功能。

操作步骤：

01 在已有的 MIDI 轨中，将输出指定为所加载的虚拟乐器后，即可自动在该 MIDI 轨左边的控制面板下方生成该虚拟乐器的控制面板，如图 2-106 所示。

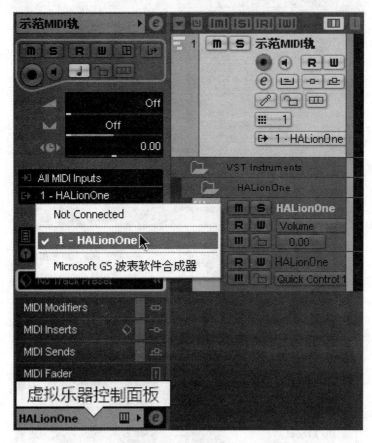

图 2-106　选择虚拟乐器输出生成虚拟乐器控制面板

02 单击该 MIDI 轨上的虚拟乐器控制面板，可见到该控制面板内的各个项目，选择 [Audio Inserts]（插入音频）项目即可展开该虚拟乐器上的音频效果器机架，如图 2-107 所示。

03 在该机架中，单击任何一个插槽即可弹出音频效果器列表来插入音频效果器，其使用方法和音频上的插入效果器一样，如图 2-108 所示。

图 2-107　展开虚拟乐器上的音频效果器机架

图 2-108　在效果器插槽内插入音频效果器

Q1：为什么 MIDI 轨可以插入音频效果器？这和直接将音频效果器插在音源输出轨上有何区别？

A1：虽然这是针对 MIDI 轨所做的操作，但是音频效果器并非是直接插入在了 MIDI 轨上，而是插在了虚拟乐器音源的输出轨上。由于虚拟乐器是直接输出为音频信号的，因此当然可以使用音频效果器了。在 MIDI 轨上展开虚拟乐器控制面板所进行的音频效果器插入，均是针对该虚拟乐器的总线输出轨而言的，与直接插在虚拟乐器总线输出轨上没有任何区别。如果这个虚拟乐器有多个音频输出通道，则更推荐直接单击虚拟乐器的各个输出分轨来插入音频效果器，以在不同的音频输出通道上使用不同的效果处理。

Q2：使用乐器轨应该怎么加载音频效果器？

A2：由于乐器轨本身就是可直接输出音频效果器，因此可以直接在音轨左边的控制面板内展开[Inserts]（插入）项目来插入音频效果器。如果展开[MIDI Instres]（MIDI 插入）项目，则是插入 MIDI 效果器。

其他问题请参阅音频篇 3.7.1 小节。

◆ 2.7.4　虚拟乐器自动化控制

当虚拟乐器不响应 MIDI 事件中的音量控制信息，或需要对其进行一系列其他的输出参数变化时，可以使用虚拟乐器自动化功能。

操作步骤：

01　在已有虚拟乐器的工程界面中，选中虚拟乐器输出轨，点亮音轨上的[R]状标记 [Read Enable]（激活读取）按钮，使其呈绿色亮起状态，如图 2-109 所示。

图 2-109　激活自动化曲线读取功能

02 在激活读取按钮右边的受控参数列表内选择需要进行自动化操作的参数项目，在默认时为[Volume]（音量），如图 2-110 所示。

图 2-110 选择需要进行参数自动化操作的项目

03 左键单击虚拟乐器输出轨右边波形上的灰色线条，即可对音量包络变化曲线增加节点。此时该曲线变为深蓝色，接下来可以切换为画笔工具在此曲线上用鼠标任意描绘出音量包络的变化情况，如图 2-111 所示。注意，在使用箭头工具调节节点时按住[Ctrl]键可以对其进行水平移动或垂直移动。

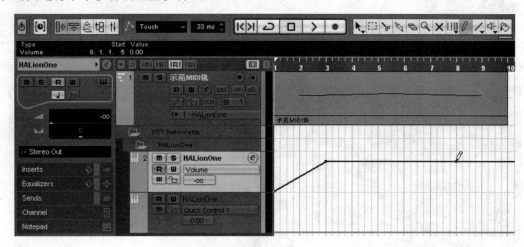

图 2-111 用鼠标描绘出音量包络的变化曲线

04 单击点亮虚拟乐器输出轨上的[W]状标记[Write Enable]（激活写入）按钮，使其呈红色亮起状态，即可在播放该虚拟乐器轨时通过音量滑块或音量推子来对其音量自动化曲线进行录制，如图 2-112 所示。

图 2-112　通过音量推子对音量自动化曲线进行录制

常见问题：>>>>>>>

Q1：为什么我画完自动化参数的曲线后没有效果？

A1：注意，该操作是将包络线画在虚拟乐器输出轨上，而不是画在 MIDI 轨上。

Q2：为什么我的工程里面没有虚拟乐器输出轨？

A2：先确定已经在工程中加载了虚拟乐器，然后在工程音轨列表下展开[VST Instruments]（VST 虚拟乐器）项目，即可见到相应的虚拟乐器输出轨。注意，该虚拟乐器仅指 VST 虚拟乐器，波表软件合成器是没有这种输出轨的。

Q3：为什么有的虚拟乐器拥有很多条输出轨？

A3：那是因为该虚拟乐器拥有多条通道的输出功能，可以将内部的声音分配给任何一条通道来输出，在不同的输出通道上使用不同的参数设置并加载不同的效果器进行灵活地处理。通常，位于最上方的一条输出轨为该虚拟乐器的总输出轨，在虚拟乐器通道输出通道不明确的情况下直接对总输出轨做自动化参数控制即可。如果仍然找不到正确的乐器输出轨，则在播放或演奏时观察有电平跳动的那条就可以确定了。

Q4：在使用乐器轨而非 MIDI 轨时没有虚拟乐器输出轨也能做自动化控制吗？

A4：当然可以。直接单击点亮该乐器轨上的激活读取/写入按钮，展开该音轨下面的自动化控制轨即可对其做各个参数进行自动化控制，与使用音频轨进行自动化控制一样。

其他常见问题可参考音频篇 3.8 小节。

◆ 2.7.5　虚拟乐器冻结

在使用汗多 VSTi 虚拟乐器的时候，通常会因为电脑系统资源紧张而导致虚拟乐器使用不顺畅，发生爆音等问题，甚至不能够再加载更多的虚拟乐器，此时则可以使用虚拟乐器冻结功能来解决。

操作步骤：

01 在已使用 VSTi 虚拟乐器的工程界中，按 F11 功能键打开虚拟乐器架，单击已不需要再进行编辑的虚拟乐器插槽前的雪花[Instrument Freeze]（乐器冻结）按钮，来弹出冻结选项对话框，如图 2-113 所示。

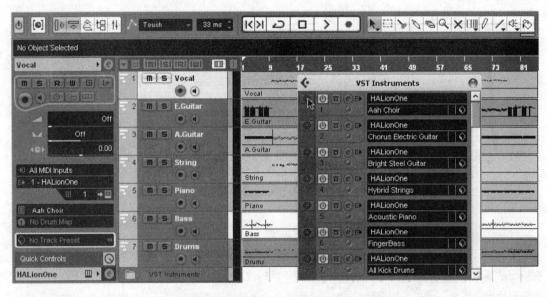

图 2-113　单击雪花按钮弹出冻结选项对话框

02 在冻结选项对话框中，选择所需要的项目进行冻结，如图 2-114 所示。

该对话框的项目说明如下：

[Freeze Instrument Only]（只冻结虚拟乐器）：该项目用于将整个虚拟乐器进行离线处理。

[Freeze Instrument and Channels]（冻结乐器和通道）：该项目用于对虚拟乐器和所使用该乐器输出的通道音轨都进行离线处理，建议选择此项。

[Tail Size]（滞后时间）：若要在虚拟乐器或 MIDI 轨上使用延迟类效果器，建议调大此参数。

[Unload Instrument when Frozen]（冻结时释放虚拟乐器内存）：释放虚拟乐器在运行时所占用的系统内存资源，强烈建议选中此项。

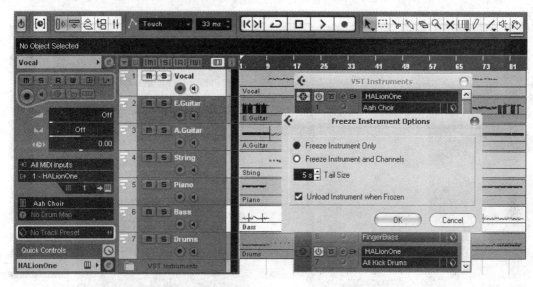

图 2-114 在冻结选项对话框中选择冻结项目

03 单击[OK]按钮，通过一段运算进度过后，该音轨和该虚拟乐器会被成功冻结。注意，MIDI 轨/乐器轨被冻结之后则无法再对其进行编辑和修改，如图 2-115 所示。

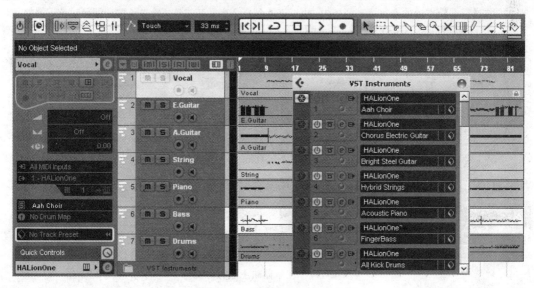

图 2-115 成功冻结音轨和虚拟乐器

Q and A 常见问题：>>>>>>>

Q1：如果需要对已经冻结了的音轨和虚拟乐器进行再编辑应该怎么办？

A1：对其音轨和虚拟乐器解冻即可。在虚拟乐器机架上，再次单击已经冻结的虚拟乐器插槽前的小雪花，在弹出的对话框中单击[Unfreeze]按钮即可解冻，如图2-116所示。

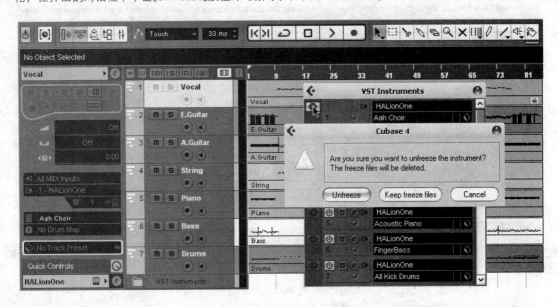

图2-116　对虚拟乐器进行解冻

Q2：如果使用的是乐器轨而不是MIDI轨，应该在什么位置冻结虚拟乐器？

A2：在该乐器轨左边的音轨控制面板内，也能够找到一个小雪花按钮，单击此按钮即可对该乐器轨以及其虚拟乐器进行冻结，如图2-117所示。

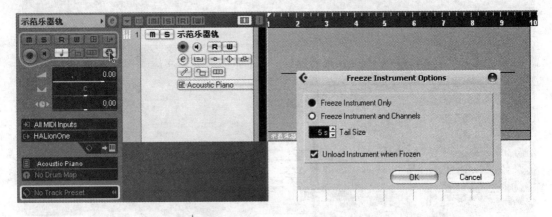

图2-117　在乐器轨上进行冻结

Q3：为什么单击小雪花按钮无法冻结并且提示[Instrument is not connected. Freeze is not Possible]（虚拟乐器没有连接无法完成冻结）？

A3：这是因为该虚拟乐器并没有被某条 MIDI 轨输出，或是 MIDI 轨上没有音符，所以无法完成冻结。

Q4：为什么冻结之后可以节省电脑的系统资源？

A4：冻结的原理是将虚拟乐器以及其虚拟效果器所针对 MIDI 音符或效果所进行的实时运算结果导出为一个临时的音频文件，以离线处理代替实时运算，所以能够节省出大量的系统资源。

2.8 表情控制系统

要让虚拟乐器实现各种复杂的演奏技巧并不容易，音乐人需要更高效率的作曲方式来实现自己想要的声音并完成作品。表情控制系统的出现让那些复杂的虚拟乐器技巧演奏变得就像在谱面上做一个自己熟悉的标记般简单。

◆ 2.8.1 使用表情控制

当在音乐制作时需要体现某些乐器的演奏技巧，可以使用 Cubase 5 新增的 VST Expression 功能，并配合带有 KeySwitch 键位控制的音源来完成。例如，完成一段包含有滑音、制音以及重音的木吉他声部，其谱例如图 2-118 所示。

图 2-118　该乐曲片段所要表达的谱例

操作步骤：

01 建立好 MIDI 轨或乐器轨，选择好一个带有 KeySwitch 键位控制的音色，如图 2-119 所示，这是 Cubase 5 自带综合音源[HALionOne]–[Expression Set]（表情音色）组内的[Nylon Guitar VX]（尼龙弦吉他）音色。

02 切换该音轨左边的控制面板到[VST Expression]（VST 表情）项目下，单击其空档

并选择[VST Expression Setup]（VST 表情设置）菜单命令来打开 VST 表情设置窗口，如图
2-120 所示。

第1章 准备篇

第2章 MMIDI篇

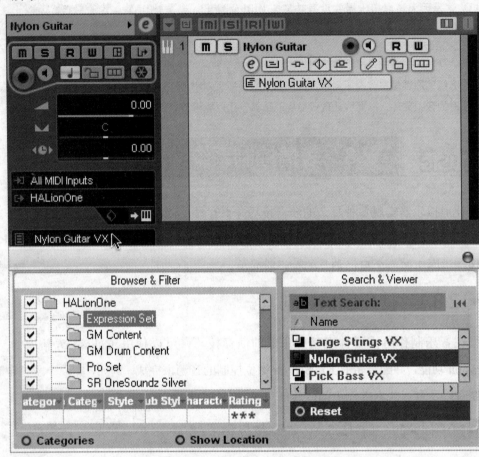

第3章 音频篇

第4章 完成篇

图 2-119　选择好一个带有 KeySwitch 键位控制的音色

第5章 设置篇

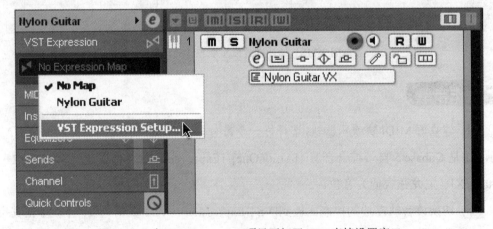

图 2-120　在 VST Expression 项目下打开 VST 表情设置窗口

03 在打开的 VST 表情设置窗口中,单击左边[Expression Maps](表情映射)内的[Load](读取)按钮来调用电脑内的相关 VST Expression Map(VST 表情映射表),如图 2-121 所示。

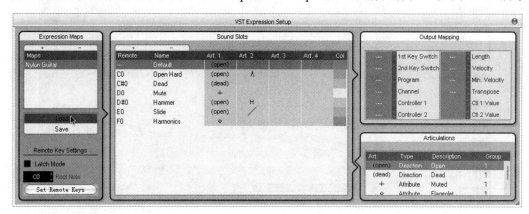

图 2-121　在 VST 表情设置窗口中调用相关的 VST 表情映射表

04 回到音轨左边控制面板上的 VST Expression(VST 表情)项目下,此时可选择到刚才所调用的 VST Expression Map(VST 表情映射表),让该处列出其对应的 KeySwitch 功能键所代表的各种演奏技巧,如图 2-122 所示。

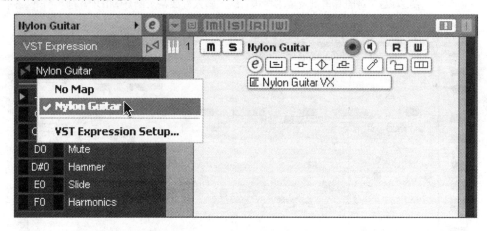

图 2-122　在 VST Expression 项目下选择相关的 VST Expression Map

05 对照其谱例及要求在该音轨上输入或是录制好 MIDI 音符,如图 2-123 所示,该钢琴卷帘窗内的音序节奏信息与原谱例比较略有不同,主要体现在其低音具有较长的保持时间,目的是为了让音符在包络释放时听上去更加自然和真实。

06 单击钢琴卷帘窗内的控制信息栏,选择需要显示的控制信息项目,将默认的[Velocity](力度)切换为[Articulations](演奏方式),如图 2-124 所示。

图 2-123　对照其谱例及要求在该音轨上输入好或是录制好 MIDI 音符

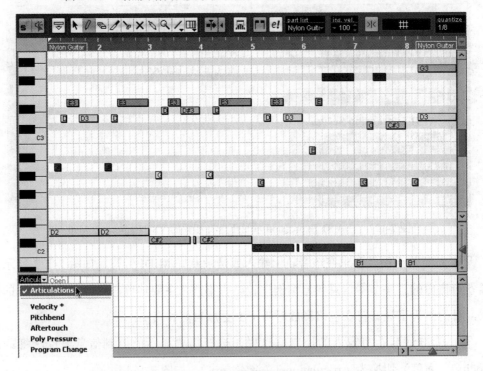

图 2-124　切换钢琴卷帘窗的控制信息显示项目为 Articulations

07 对照音符的位置以及各个音符所需要的技巧名称，以音头为准，用画笔工具在 [Articulations]（演奏方式）控制信息栏相对应的线格内填充好使用标记，如图 2-125 所示。

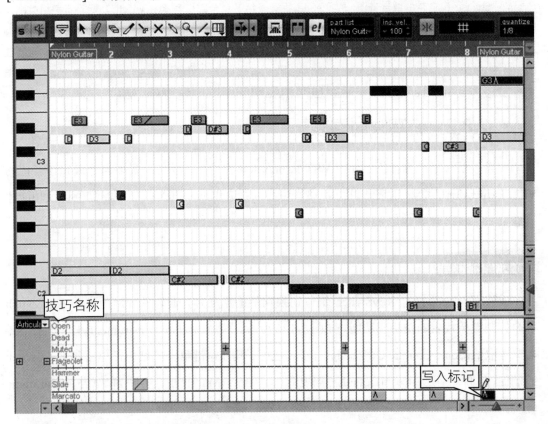

图 2-125　用画笔工具在 Articulations 控制信息栏内填充好技巧使用标记

Q1：VST Expression 在 Cubase 3/Nuendo 3 中可以使用吗？

A1：不可以，这是从 Cubase 5 才开始有的新功能，就算是 Cubase 4 和 Nuendo 4，也无法使用到这个新功能。

Q2：什么是带有 KeySwitch 键位控制的音色？

A2：例如要制作一轨小提琴，这轨小提琴可能需要时而拉长弓，时而拉顿弓，时而震音，时而拨奏，按照传统的做法需要启用 4 条音轨并分别载入这 4 种不同技法演奏的音色来完成，这样不但需要耗费大量的系统资源，并且非常麻烦。为了让该工作变得省时省力，现在很多音源都将同一种乐器的不同演奏技巧放在了同一个音色中，并用一些该乐器音域以外的琴键来作为不同技巧的切换开关。当需要使用某一个技巧时，按下其对应的琴键即可切换为另一种技巧来演奏这个乐器的音色。

Q3：Cubase 5 自带了哪些支持 VST Expression 或是 KeySwitch 的音色？我应该在哪调用 VST Expression Map 的预设文件？

A3：Cubase 5 自带的综合音源 HALionOne 拥有一组音色全部带有 KeySwitch 功能，音色组类别为 Expression Set，音色名称中全部带有 VX 字样。另外，随 Cubase 5 赠送的 HALion Symphonic Orchestra 试用版也支持该功能。这两套音色有 Steinberg 官方提供的 VST Expression Map 可直接调用，用户可以在 Cubase 5 安装光盘中的 Expression Maps 文件夹中找到它们，该文件的扩展名为.expressionmap，当然用户也可以登录到 Steinberg 的官方网站下载更多音源的 Expression Map 文件来使用。

◆ 2.8.2　编写映射图表

如果需要在第三方音色上使用 VST Expression 表情系统功能，需要自行编辑该音色的 VST Expression 功能映射表。注意，该音色必须带有 KeySwitch 技巧控制键位切换功能才有意义。

操作步骤：

01　调用一个拥有 KeySwitch 键位切换功能的第三方音源，并弄清楚它的 KeySwitch 各个控制键所代表的技巧或功能，如图 2-126 所示，这是用[Native Instruments Kontakt]采样器来读取的[Sonic Couture Gu Zheng]古筝音色库，其虚拟键盘上的红色键位就是 KeySwitch 控制键，它们分别是 [C6]=[Default]（常规奏法）、[B5]=[Mute]（制音奏法）和[A#5]=[Harmonic]（泛音奏法）。

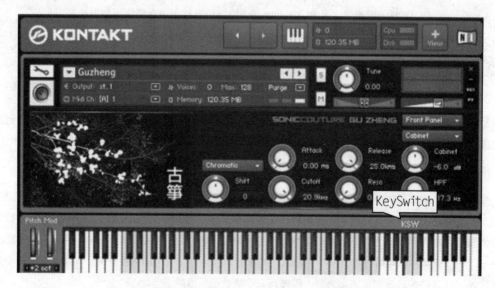

图 2-126　调用一个带有 KeySwitch 键位切换功能的音源

02 选中需要使用该音源的 MIDI 轨或乐器轨，并切换该音轨左边的控制面板到[VST Expression]（VST 表情）项目下，单击其空档并选择[VST Expression Setup]（VST 表情设置）菜单命令来打开 VST Expression 表情设置窗口，如图 2-127 所示。

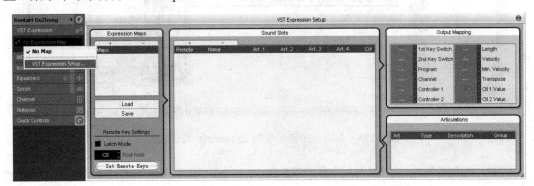

图 2-127　在音轨上打开 VST Expression 表情设置窗口

03 将该音色的 KeySwitch 键位信息写入到 VST Expression 表情设置窗口中，详情如图 2-128 所示。主要参数说明如下：

- 在左边的[Expression Maps]（表情映射表）处单击加号可以增加一个模板，双击可为该模板进行重命名，例如[GuZheng]。

- 在中间的[Sound Slots]（音色排位）处单击加号可以增加一个键值，并对其参数进行编辑如[Remote]（控制）为当前键位的音符号，可设为 [C6]。注意，该处的音符号只起到代号作用，并不会对 KeySwitch 控制键产生影响; [Name]（名称）: 当前键位的技巧名称，设为[Mute]（制音）; [Art.1]（技巧 1）、[Art.2]（技巧 2）、[Art.3]（技巧 3）、[Art.4]（技巧 4）等项为当前键位的技巧类型，可选择预置项目，也可进行多项复选，如[Art.1=O]（开放演奏）和[Art.2=H]（泛音演奏）。

- 在右上边的[Output Mapping]（输出映射）处，单击[1 st Key Switch]（第 1 控制键）前面的[---]号，输入当前音色技巧在 KeySwitch 键位控制规则中的音符号（非常重要）。注意，如果是升降音，升降号要写在音名的后面，如[C#1]。

- 在右下边的[Articulations]（技巧）的[Description]（描述）项目内，可以对整个已经命名技巧名称的键位进行重新命名来描述或说明，此处的名字将显示在用户的琴键编辑器中。同时用户还可以在[Group]（编组）处根据技巧的功能分类来对琴键编辑器中所显示的技巧名称进行分隔显示。

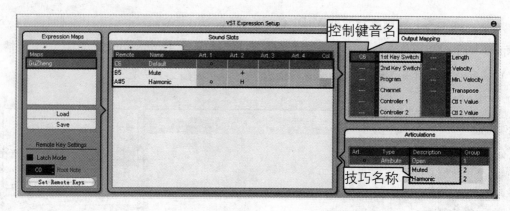

控制键音名

技巧名称

图 2-128　编辑一个新的 VST Expression 表情映射表

04　回到音轨左边控制面板上的[VST Expression]（VST 表情）项目下，此时就可选择到刚才所编辑的 VST Expression Map（VST 表情映射表）来使用了。如图 2-129 所示，该图中第 2 小节为 4 下制音奏法，第 3 小节为 4 下泛音奏法，到第 4 小节又切换回 4 下常规奏法。

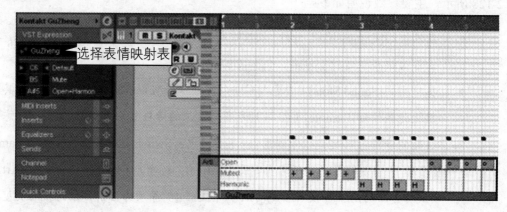

选择表情映射表

图 2-129　使用已完成的 VST Expression 表情映射表

Q and A
常见问题：>>>>>>>

Q1：我要怎么才能够知道第三方音源内的 KeySwitch 控制键分别代表着哪些技巧或功能？

A1：可参考该音源的说明书，或是自己在演奏时试听并判断其技法。

Q2：VST Expression 可以支持中文技巧术语吗？

A2：完全可以！在 VST Expression 表情设置窗口右下边[Articulations]（技巧）的[Description]（描述）项目内，对已有的英文技巧名称进行中文重命名即可，其最终效果如图 2-131 所示。

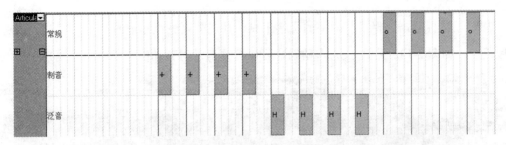

图 2-131　用中文来显示 VST Expression 中的技巧术语

2.9　乐曲辅助音轨

在作曲时如果用户想偷懒来让乐曲重复，或是需要在乐曲中的某些地方做一些标记，通过 Cubase 和 Nuendo 软件的一些辅助音轨可以轻松完成这些工作。要记住，这些辅助音轨在工程中，完全可以把它们放在最上边或最下边折叠起来，而不会占用宝贵的屏幕空间。

◆ 2.9.1　标记音轨

在使用 MIDI 进行编曲时，很可能需要在工程中做一些标记，如曲式或和弦等，这个时候可以使用工程中的标记音轨来完成。

操作步骤：

01 在已有的工程界面中，执行[Project]（工程）→[Add Track]（增加音轨）→[Marker]（标记）菜单命令来建立一条标记轨，如图 2-131 所示。

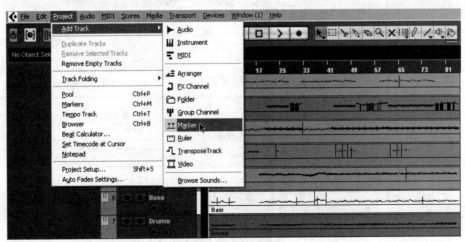

图 2-131　在工程中建立一条标记轨

第1章 准备篇

第2章 MMIDI篇

第3章 音频篇

第4章 完成篇

第5章 设置篇

02 用鼠标单击选择工具栏中的画笔工具，并在需要进行标记的位置上写入一个或多个标记点，如图 2-132 所示。（为求精确，可以打开自动对齐功能来吸附小节线）

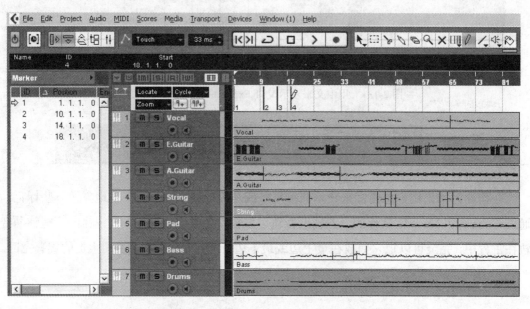

图 2-132　使用画笔工具在标记轨上写入标记点

03 在标记轨左边的音轨控制面板内，拖动标记参数项目的滑块到右边，在 [Description]（描述）项目下为对应的标记点写入需要标记的字母或字句，如图 2-133 所示。

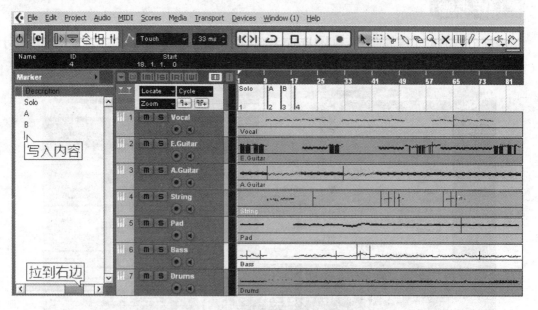

图 2-133　在标记点上写上标记描述字句

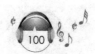

04 在走带控制器上，单击[MARKER]区域内的数字即可将播放指针迅速地定位到相应的标记点上，如图 2-134 所示。

图 2-134　在走带控制器上迅速将指针定位到各标记点上

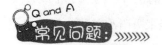

Q1：标记轨可以在导出为 MIDI 文件时一起被导出么？

A1：可以，在 MIDI 文件的导出选项设置对话框中选中[Export Marker]（导出标记）项目即可。

Q2：当在标记轨上做完标记点，再将标记轨删除后标记点还存在吗？

A2：在，只是不显示了而已，用户仍然可以在走带控制器上通过单击数字将播放指针迅速定位到相应的标记点上。在没有标记轨的情况下，单击走带控制器上的[SHOW]（显示）按钮也可对标记点进行编辑。

◆ 2.9.2 顺序音轨

在使用 MIDI 进行编曲时，很可能需要重复播放工程中的某些段落，此时可以使用工程中的顺序音轨来完成。

操作步骤：

01 在已有的工程界面中，执行[Project]（工程）→[Add Track]（增加音轨）→[Arranger]（排序）菜单命令来建立一条顺序轨，如图2-135所示。

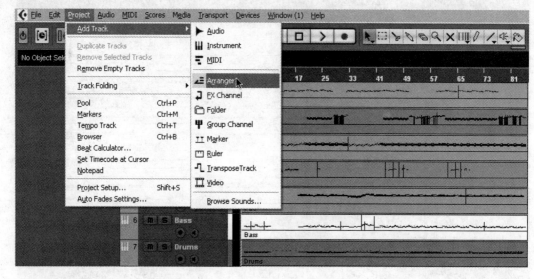

图2-135 在工程中建立一条顺序轨

02 用鼠标选择工具栏中的画笔工具，在需要进行顺序播放的位置上写入一个或多个排序片段，如图2-136所示。（为求精确，可以打开自动对齐功能来吸附小节线）

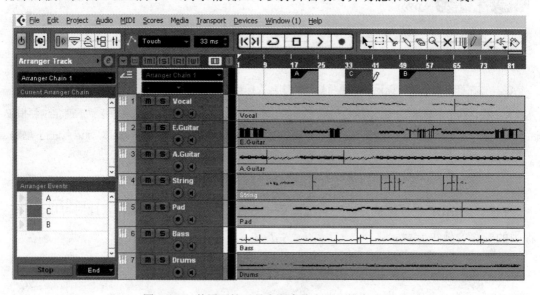

图2-136 使用画笔工具在顺序轨上写入排序片段

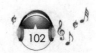

03 写好的排序片段会显示在顺序轨左边音轨控制面板的[Arranger Events]（排序事件）下面，根据所需要的播放顺序，将该框内的排序片段逐个轮流拖曳到上面的[Current Arranger Chain]（当前排序链）框中，如图 2-137 所示，此时播放该工程，播放片段顺序为[A]→[B]→[C]，即小节数[17~24]→[49~64]→[33~40]。

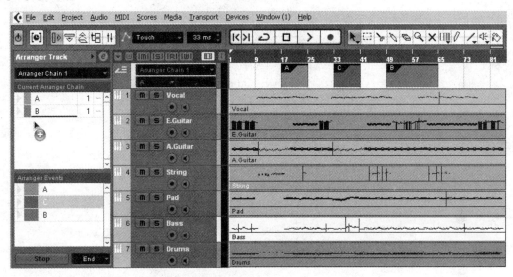

图 2-137　将排序片段的播放顺序排列好

04 如果其中的某些片段需要反复播放，在[Current Arranger Chain]框内的相应排序片段后输入需要重复的次数即可，如图 2-140 所示，此时播放该工程，播放片段顺序为[A]→[B]→[B]→[C]→[A]，即小节数[17~24]→[49~64]→[49~64]→[33~40]→[17~24]。

图 2-140　为排序片段设置重复播放的次数

Q1：在 Cubase 3/Nuendo 3 中也没有顺序播放轨吗？

A1：有，只是在 Cubase 3/Nuendo 3 中，顺序播放轨的名称为[Play Order]。

Q2：在一个工程内只能使用一条顺序轨吗？

A2：一个工程内只能加载使用一条顺序轨，但可在顺序轨上进行多套不同的排序任务。单击顺序轨左边控制面板内的[Arranger Chain 1]，在下拉列表中选择[Create New Chain]来创建一个新的顺序链，以进行一套新的排序，然后在顺序轨上选择所需要使用的一套排序。

iMUSIC

第3章
——音频篇

本章导读

使用电脑进行录音缩混或音频处理现已成为目前行业内最普遍的技术，它完全的颠覆了传统的录音方式。可以用一台电脑来替代传统的录音机、调音台以及各种效果器等。不但如此，它特有的VST软件效果器能够更加方便地对音频进行处理，它不需要大堆线材进行连接，也不需要进行反复内录，更不需要为效果器的数量不够而发愁，大大的节省了精力、物力和财力。因此，使用电脑来进行录音缩混以及音频处理成为了一个现代录音师或是音频爱好者所必须掌握的一项技术。在本章中，将系统和详细地介绍Cubase/Nuendo音频软件在音频方面所需要的操作方法和相关知识。

3.1 导入音频素材

音频文件是数字信息时代最常见、用户接触最多的数字多媒体文件，包括大家经常见到的 MP3 格式、WMA 格式、WAV 格式等。因此，可以直接使用 Cubase 和 Nuendo 软件来编辑这些音频文件，并且所编辑的内容完全可以跟音乐没有任何关系。当然，在做这一步之前，必须先将音频文件导入到软件中。

◆ 3.1.1 导入音频

如果需要对计算机内的音频文件进行编辑和处理，需要将这些音频文件从硬盘内导入到 Cubase 软件当中。

操作步骤：

01 在已有的工程界面中，执行 [File]（文件）→[Import]（导入）→[Audio File...]（音频文件）菜单命令以导入音频文件，如图 3-1 所示。

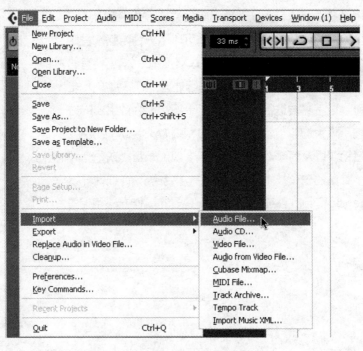

图 3-1 执行菜单命令导入音频文件

02 在弹出的浏览对话框中浏览到用户需要进行编辑和处理的音频文件路径，选择该文件后，在该窗口下面可以查看这个文件的基本信息并进行试听，确认无误后再单击[Open]（打开）按钮将其导入，如图 3-2 所示。

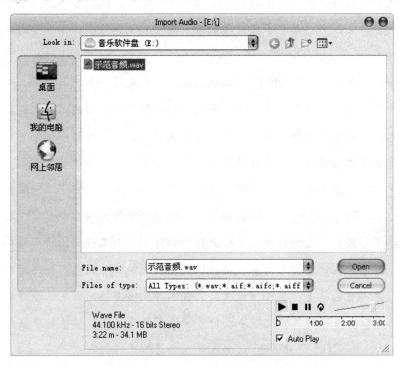

图 3-2　浏览和选择需要导入的音频文件

03 打开音频文件后，Cubase 会弹出导入选项对话框，此处的项目设置是非常重要的，如果设置不正确则可能会引起进行音频文件与工程作业时产生错误，如图 3-3 所示。

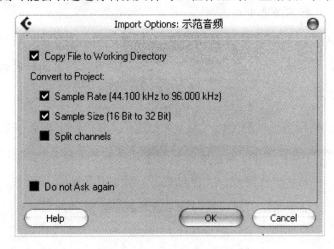

图 3-3　设置导入选项对话框

该对话框的项目说明如下：

- [Copy File to Working Directory]（复制音频文件到工程临时文件目录里）：如果用户随时可能将计算机当中的原有音频文件误删除，或者是事后可能需要将整个工程的临时文件夹移动和备份，那么为了保险起见则可以将该项目选中，以防止原文件丢失。

- [Sample Rate]（转换采样率）：如果导入的音频文件采样率与目前工程所设置的采样率不一致时，就会在该项目后面显示文件到当前工程的采样率转换数位。如果导入的音频文件采样率与工程目前所设置的采样率一致时，则无需转换，该项目为灰色不可选状态。当工程设置与文件本身采样率不一致时，会造成播放速度错误，所以，在不对工程采样率进行重新设置的情况下，该项目应该为必选。

- [Sample Size]（转换比特率）：如果导入的音频文件比特率与目前工程所设置的比特率不一致时，还会在该项目后面显示文件到当前工程的比特率转换数位。如果导入的音频文件比特率与工程目前所设置的比特率一致时，则无需转换，该项目为灰色不可选状态。当工程设置与文件本身比特率不一致时，会造成量化精度错误，所以，在不对工程比特率进行重新设置的情况下，该项目应该为必选。

- [Split channels]（拆分通道）：如果导入的音频文件拥有 2 个（立体声文件）或 2 个以上（环绕声文件）的通道，则可以选中该项，将其拆分为 2 条或 2 条以上与通道数目对等的单声道音轨。如果导入的音频文件只是单声道文件，则无需转换，该项目为灰色不可选状态。在没有必要对一个多声道音频文件进行各个通道的单独处理时，可不必选中该选项。

- [Do not Ask again]（不再重复询问）：如选中该项，那么以后在进行相同的导入操作后不会再弹出该导入选项对话框，Cubase 会自动按照上一次的设置进行操作并跳过该步骤。

04 单击导入选项对话框的[OK]（确定）按钮后，该音频文件会被成功导入到 Cubase 中，并且 Cubase 会自动的建立一条音频轨来放置该条波形，默认该频轨名为[Audio 01]，用户可以双击该名称对其进行更改，并可以拖动音轨左边控制面板内的滑块对音量（第 1 个滑块）和声像（第 2 个滑块）进行快速调节，如图 3-4 所示。

Q1：为什么我能够导入 WAV 和其他格式的音频文件，却导入不了 MP3 文件？

A1：MP3 是一种有版权的音频编码格式。如果用户使用的 Cubase 无法导入 MP3 文件，则需要另外购买在 Cubase 上使用 MP3 格式的使用授权。或者，可以先借用其他软件将 MP3 文件转换为 WAV 文件再导入到 Cubase 中进行编辑。

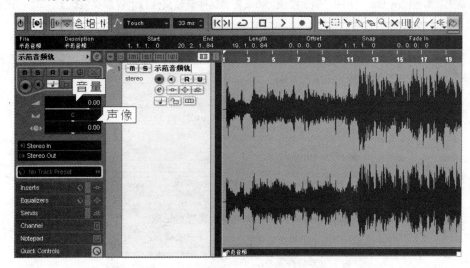

图 3-4　音频文件被成功导入到 Cubase 中

Q2：为什么我的音频文件明明已经导入成功了，却在音频轨上看不到波形呢？

A2：有可能是因为你的播放指针被定在了显示器以外的位置，音频文件被导入后波形是会被摆放在播放指针后面的，将工程显示比例横向缩放调整合适后，即可找到播放指针和刚才导入进来的波形（快捷键 G/H）。

Q3：为什么我在第 2 次导入同一个音频文件后不出现导入选项对话框而出现另一个对话框呢？如图 3-5 所示。

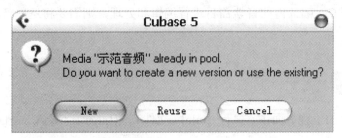

图 3-5　是否需要重新对其进行导入选项设置

A3：这个对话框是在询问，Cubase 的素材池（素材池 "Pool"，可参阅本书 3.2.3 小节）已经对那个音频文件进行识别和记录过了，当你再重复导入同一个文件时，是否需要重新对其进行导入选项设置，如果需要，单击[New]（新创建）按钮，如果不需要，则点[Reuse]（再使用）按钮。注意，如果需要对重复导

入的音频文件进行不同的编辑，我们也应该单击[New]。

Q4：如果我需要一次导入很多条分轨，应该如何操作？

A4：导入多个文件和导入单个文件时的操作类似，在浏览和选择音频文件的时候一次框选（或按住Ctrl键复选）多个音频文件，打开并弹出多轨导入选项对话框，如图3-6所示。

设置完多轨导入选项对话框后，弹出新的对话框询问，如图3-7所示。如果要将这些音频文件连续存放在单轨上，单击[One track]（同一轨）按钮，如果要将这些音频文件分别存放在多轨上，单击[Different tracks]，单击（不同轨）按钮。

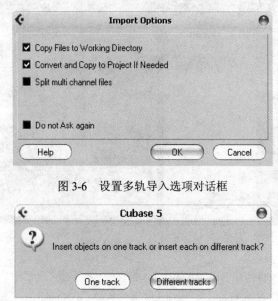

图3-6　设置多轨导入选项对话框

图3-7　选择使用单轨或多轨来放置多个音频文件

◆ 3.1.2　导入CD

如果需要对CD唱片内的音轨曲目进行编辑和处理，则需要将这些音频文件从CD内导入到Cubase当中。

操作步骤：

01　在已有的工程界面中，执行 [File]（文件）→[Import]（导入）→[Audio CD…]（音频CD）菜单命令以导入音频文件，如图3-8所示。

02　在接下来弹出的音频CD导入对话框中，单击[Drive]（驱动器）处的下拉列表项，选择正在读取音频CD光盘的所在光驱（当你的计算机配置有多个物理光驱或安装有虚拟光驱时），如图3-9所示。

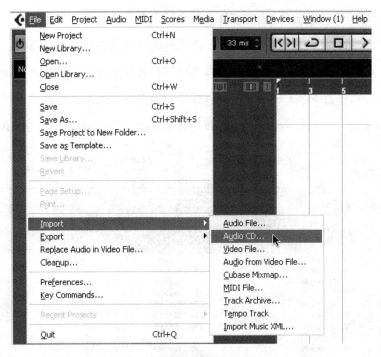

图 3-8 执行菜单命令导入音频 CD

图 3-9 选择需要导入音频 CD 的光驱

03 选择好正确的光驱后，音频 CD 导入对话框会自动列出装载在该光驱上所读取的音频 CD 唱片内的曲目标号，可以根据音频 CD 唱片的曲目列表或者通过下面的播放键试听各个曲目音轨，找到需要的曲目音轨之后可以选中列表前方[Copy]（复制）栏下的对应复选框。如果需要一次导入多首音频 CD 曲目，可以按住电脑键盘上的 **Ctrl** 键再单击鼠标进行复选，如图 3-10 所示。注意，栏目下方的[Copy]按钮在 Cubase 3/Nuendo 3 中名称为[Grab]（抓取）。

图 3-10　选择需要导入 Cubase 的音频 CD 曲目

04 选择好需要导入的 CD 曲目音轨之后，可以单击下方的[Copy]按钮进行导入，如果在导入的过程中单击[Stop]（停止）按钮，则会停止该动作。完成导入后的音轨文件会显示在[Copied Files]（已复制完的文件）列表框下面，并将音轨波形本身存放于[Folder]（文件夹）所定义的目录下（在此操作之前你可以更改此目录的路径），如图 3-11 所示。

05 单击音频 CD 导入对话框的[OK]按钮后，该音频文件会被成功导入到 Cubase 中，并且 Cubase 会自动的建立一条音频轨来放置该条波形，并默认该频轨名为[CD Track 01]，可以双击该名称对其进行更改，如图 3-12 所示。

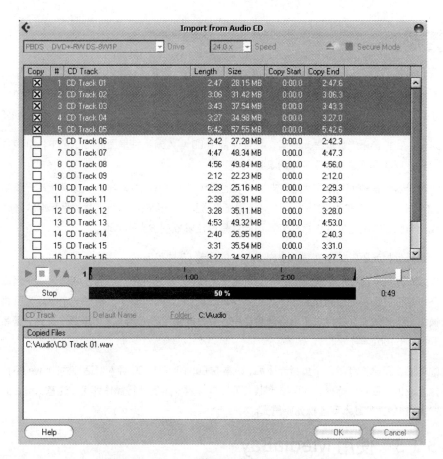

图 3-11　Cubase 正在导入音频 CD 的曲目音轨

图 3-12　音频 CD 被成功导入到 Cubase 中

Q1：为什么我在音频 CD 导入对话框中内的[Drive]下拉列表中没有显示我的物理光驱呢？

A1：Cubase 没有找到电脑上的物理光驱，可先在电脑上确认物理光驱是否已经和电脑如果正确连接了，再重新启动 Cubase，如果仍然没有找到，再尝试重新安装 Cubase，让其重新检测系统设备。

Q2：为什么我把音乐光盘放进光驱里，并且在音频 CD 导入对话框里面的[Drive]下拉列表中也选择了相对应的光驱，可就是不显示曲目音轨列表呢？

A2：注意，这个音频 CD 导入功能只支持标准的音频 CD 唱片的音轨导入，你可能在光驱中塞入的是VCD、DVD、CD-ROM 或 DVD-ROM 等该功能不支持的光盘类型。如果确认你所装载的是标准的音频 CD 唱片，可以在"我的电脑"或其他软件中打开查看该光盘是否能够顺利被光驱读取。

Q3：什么是虚拟光驱？如何在导入虚拟光驱中的音频 CD 曲目？

A3：虚拟光驱就是利用软件来模拟的一个光盘驱动器，当然它并不能够当作物理光驱来读取实物光盘和唱片，不过你可以使用虚拟光盘制作工具（如 WinISO、Nero 等软件）来通过一个物理光驱将实物光盘和唱片转换为一个镜像文件并存放于电脑硬盘当中，事后再使用虚拟光驱来读取那个文件，著名的虚拟光驱软件有 DAEMON Tools 等。

当你的电脑中正确安装了一个虚拟光驱后，通常在 Cubase 音频 CD 导入对话框的[Drive]下拉列表下会有那个虚拟光驱的项目可供选择，选取该虚拟光驱后再按照本实例进行操作即可。注意，请在此操作前将音频 CD 的光盘镜像文件载入到虚拟光驱里面。

◆ 3.1.3　使用 MediaBay

如果需要对计算机中的音频素材或是参数预设进行选取，并调入到工程中使用，可以利用 Cubase 的 MediaBay 媒体管理器来完成。

操作步骤：

01 在已有的工程界面中，执行[Media]（媒体）→[Open MediaBay]（打开 MediaBay 媒体管理器）菜单命令来打开 MediaBay 媒体管理器，如图 3-13 所示。

图 3-13　打开 MediaBay 媒体管理器

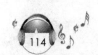

02 在 MediaBay 媒体管理器界面左边的 Browser（浏览器）区域中，依次单击[+]号展开[File System]（文件系统）→[Local HardDisks]（本地硬盘）目录，即可见到该计算机上的各个磁盘分区，如图 3-14 所示。

图 3-14　在 MediaBay 媒体管理器浏览各个磁盘分区

03 继续在 MediaBay 媒体管理器界面左边的 Browser（浏览器）区域中展开到存放有音频素材或是预设文件的路径下，并选中其对应文件夹位置前的对号来对该目录内的音频素材或是预设文件进行扫描。如果是已经被扫描过但又需要刷新的目录，则在该文件夹或是磁盘分区内单击鼠标右键，在弹出的快捷菜单中选择[Rescan]（重新扫描）命令即可，其扫描结果将会显示在中间的[Viewer]（显示器）区域中，如图 3-15 所示。

图 3-15　扫描目标路径中的媒体文件

04 在 MediaBay 媒体管理器中对目标路径扫描完成后，即可在中间的[Viewer]（显示器）窗口中对音频素材进行挑选和试听，如觉得满意，将其用鼠标从 MediaBay 媒体管理器中拖曳到工程中的相应音轨上即可，如果无音轨时则会自动建立，如图 3-16 所示。

图 3-16　拖曳一个音频素材到工程中使用

Q1：为什么我使用的 Cubase 3/Nuendo 3 无法打开 MediaBay 媒体管理器？

A1：很遗憾，这是 Cubase 4/Nuendo 4 以及更高版本的新功能，在 Cubase 3/Nuendo 3 中无法使用。

Q2：为什么我在 MediaBay 媒体管理器中浏览一个分区或文件夹时电脑就突然卡住了？怎么办？

A2：当你直接单击这个分区或是文件夹时，MediaBay 媒体管理器将可能立即扫描你的这个分区或文件夹里的媒体文件从而造成电脑响应迟钝。解决的办法有两种，其一是耐心地等待它扫描完毕，其二是当你需要在 MediaBay 中浏览到下一级目录时单击前面的[+]号而不是直接双击文件夹。

3.2　录制声音波形

电脑音频制作最重要的环节——录制声音波形，也就是平时大家所说的录音。使用电脑软件来录音具有成本低、音质好、噪音小、操作方便、持续时间长等特点，因此在专业录音领域，电脑也取代了昂贵的传统录音机，成为了新一代的超级"录音机"。不过仍然有一点

需要了解，好的录音效果需要好的话筒、好的声卡等周边录音设备以及一个好的录音环境。

◆ 3.2.1 音频录音

如果需要将自己所演奏/演唱的音乐或电脑上播放的一段声音录制下来，则需要对其进行音频录音的操作。在此之前，请确保你的电脑正确连接了麦克风且声卡驱动程序已经调试正常。

操作步骤：

01 在已有的工程界面中，执行[Project]（工程）→[Add Track]（增加音轨）→[Audio]（音频）菜单命令来新建一条音频轨。鉴于大部分初学者通常仅使用一支话筒来录音，所以在该新建该音频轨时应选择 Mono（单声道），并在 Input（输入通道）下拉列表中选择到正在使用的信号输入通道，如声卡输入总线通道（Stereo In）上的左声道（Left），如图 3-17 所示。

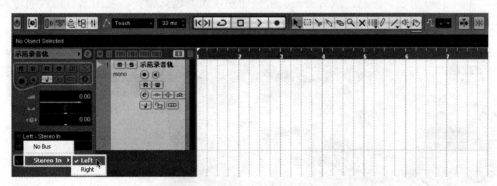

图 3-17 建立音频轨并选择好输入通道

02 在需要录音的音轨上激活允许录音按钮[Record Enable]，使其变成红色亮起状态，该音轨进入准备录音状态，如图 3-18 所示。

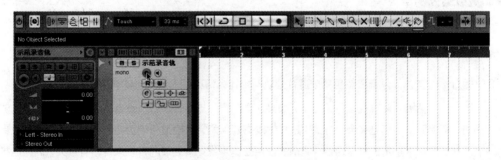

图 3-18 激活"允许录音"按钮准备录音

03 此时再单击工程上方工具栏或是走带控制器上的录音按钮[Record]（快捷键*），Cubase 则在该音轨上对来自所选输入通道上的音频信号进行音频录制，如图 3-19 所示。

图 3-19　单击录音按钮开始录音

04 如果需要在进行音频录音的同时也能够监听来自输入信号通道的声音（即自己所演奏或演唱的声音），则在需要录音的音轨上激活实时监听按钮[Monitor]，使其变成黄色亮起状态，如图 3-20 所示。注意，激活实时监听按钮后，该通道只会实时发出来自输入通道上的声音，所以在该音轨录制完成后，应关闭实时监听按钮，以回放之前所录制的波形声音。

图 3-20　激活实时监听按钮进行监听

Q and A
常见问题：>>>>>>>

Q1：为什么我单击录音按钮后播放指针无动作？

A1：因为软件中设定了不能够直接按录音键来进行录音，需要再单击一下播放键才可。

Q2：为什么一支话筒录音要使用单声道音频轨？那什么情况下才使用立体声音轨录音呢？

A2：因为一支话筒只能够拾取一路信号，如果这个时候使用立体声音轨录音的话，虽然录出来的波形是左右两路，可实际上他们是完全一样的，这样做没有任何意义只会浪费硬盘空间。当你拥有两支或更多话筒录音，并分别接入不用的输入通道录音时，使用立体声或更多通道的音轨录音才有意义，因为这样每支话筒所录制的波形都不一样，所以被记录在音轨上各个通道的波形也不一样。

Q3：为什么我按照如上步骤操作了，可就是录制不了声音呢？

A3：这是因为通道设置错误所导致的问题。首先，检查麦克风是否已经正确地连接到了电脑的音频输入接口上，并且输入音量没有被关死或静音。接下来在 Cubase 中按 F4 键打开[VST Connections]（虚拟工作室线路连接）面板，在其 Input（输入设备）选项卡下确认其连接麦克风的音频输入通道在 Cubase 中被正确识别时（[VST Connections]面板的设置方法，请参阅本书相关章节），再重新在所在录音音轨的 Input（输入通道）下拉列表中选择到正在使用的信号输入通道。

Q4：为什么我用话筒录制的波形很窄，音量很小呢？

A4：首先，在声卡的控制面板上将输入信号的音量增大，然后在 Cubase 中按 F3 键打开[Mixer]（调音台），如图 3-21 所示，展开其界面上的[Routing]（信号路由）部分，按住 Shift 键并用鼠标去将[Input Gain]（输入增益）旋钮的数值拧大，也可以直接在边上的参数框内直接输入合适的增益量数值。注意，不要盲目地追求很大的音量，以防止录音时产生过载削波。

图 3-21　使用调音台对输入信号进行增益

Q5：为什么我始终只能够录制来自话筒的声音，却不能够对电脑内的声音进行内录呢？

A5：如果你使用的是独立声卡或专业声卡，则需要对其驱动程序进行跳线。比较简单的声卡在跳线时应该设置为 Windows 播放声音的 MME 驱动或 WDM 驱动输出至 Cubase 使用的 ASIO 驱动（如 ESI MAYA44 声卡），较为复杂的声卡则需要通过发送矩阵等形式来进行跳线，具体情况请参阅声卡使用说明书或询问该产品的技术支持。如果你使用的是普通的板载声卡，以 SigmaTel Audio 为例，双击任务栏的小喇叭，弹

出音量控制对话框,执行菜单命令[选项]→[属性]→[录音]菜单命令,选中[立体声混音]和[数字插口]项目,单击[确定]按钮之后在接下来的录音控制面板下选择其一即可,如图 3-22 所示。

图 3-22　板载声卡的录音控制面板

Q6：为什么我在录制人声的时候，却把其他轨的伴奏一起录制进去了？

A6：参考 A5 内容，在板载声卡的录音控制面板下选择[线路输入]或[麦克风]即可。

Q7：线路输入和麦克风输入有什么区别？我在录音时应该怎么连接？

A7：线路输入的接口名叫[Line In]，麦克风输入的接口名叫[Mic In]。一般来说，电吉他等乐器在录音时应该接往线路输入接口，而话筒麦克风则应该接往麦克风输入接口。

◆ 3.2.2　穿插录音

在录音的时候，乐手或歌手随时都可能出现失误，从而造成整条音轨所录制波形中的某个片段不符合标准，所以不得不进行重录。但因为里面有录得比较成功的片段或是因为时间紧迫而不希望将整轨波形全部删除，则可以对其进行穿插录音以补录失败的部分。

操作步骤：

01　在已有的音频录音轨上，找到需要重新进行补录的起始位置和结束位置，并在标尺上拉出选择范围的三角标界，将其正向选中，使该范围在工程界面中呈蓝色背景，如图 3-23 所示。

02　在走带控制器上（如工程内没有走带控制器，则按 F2 键打开）点亮[Punch In]（穿入点）和[Punch Out]（穿出点），以激活穿入穿出功能，如图 3-24 所示。

图 3-23　拉动标尺上的三角标界定义补录的范围

图 3-24　在走带控制器上激活穿入穿出功能

03 将播放指针移动到所需要补录位置的前面，以让歌手/乐手监听补录区域之前的成功录音片段，再单击工程上方工具栏或是走带控制器上的播放按钮[Play]（快捷键空格），Cubase 则在该音轨上先行播放到补录区域后立刻自动转变为录音状态进行片段补录，而通过补录区域之后又自动转变为播放状态继续播放，如图 3-25 所示。

图 3-25　单击播放按钮开始穿插录音

04 在进行补录完成后，Cubase 会自动将刚才所补录的片段放在最上层，以让用户播放时听到的是新录制的片段。对于一次补录不满意的录音，可以对其进行多次补录，其多

次补录的结果可以在所补录的音频片段上单击鼠标右键弹出快捷菜单，找到[To Front]（当前）菜单命令，切换和试听之前所补录的数次片段，以选择最好的一次作为最上层保留，如图 3-26 所示。

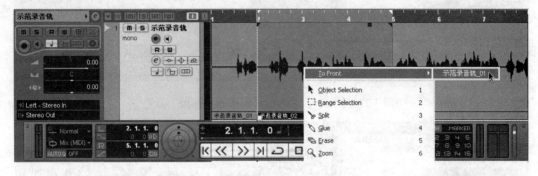

图 3-26　在菜单中对补录片段进行选择

Q1：为什么我设置好标尺边界和激活了穿入穿出点，可单击录音键是进行常规录音而非穿插录音呢？

A1：这是初学者经常犯的一个错误。进行穿插录音是单击播放键而非录音键。

Q2：为什么我第一次穿插录音进行得一切顺利，可第二次再单击播放键为什么就不进行穿插录音了呢？

A2：按照 Cubase 的默认设置，为了让用户在一次补录后正常试听之前所补录的结果，它会自动的关闭穿入功能。此时如果需要对其进行再一次的补录，则须再次激活穿入功能。

Q3：每次补录后上一次失败的录音结果都还保留着，能不能在补录完成后自动删除掉之前的失败录音呢？

A3：完全可以。如图 3-27 所示，在走带控制器上的左边可以对录音的模式进行选择，其中默认的第一项是[Normal](常规)模式，需要让本次的录音结果替换掉上一次的录音结果，在此处将其选择为[Replace](替代) 模式即可。

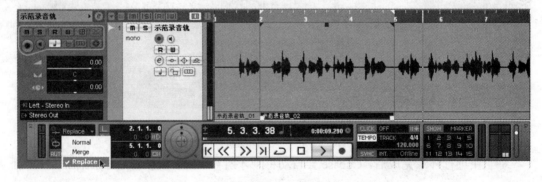

图 3-27　在走带控制器上选择穿插录音的模式

Q4：假如我的整轨录音中仅仅有一个片段是成功的，其他的区域我全部需要补录怎么办？

A4：如图 3-28 所示，先在标尺上拉出选择范围的三角标界，将不需要补录的范围反向选中，使该范围在工程界面中呈红色背景，接下来激活穿入穿出点，单击录音键（注意是录音键）即可进行所反选区域以外的穿插录音了。

图 3-28　反选标尺进行反向穿插录音

◆ 3.2.3　找回素材

当音频录音进行过很多遍，仍然无法得到满意的效果且质量逐渐下降时，则可能让后续录音的结果更加不尽如人意，这个时候可能需要将之前所录制、已删除的音频找回来重新使用。

操作步骤：

01 单击窗口切换栏内的[Open Pool]（打开素材池）按钮，打开素材池（快捷键 Ctrl+P），如图 3-29 所示。

图 3-29　打开素材池

02 在素材池内可以看到三个项目，分别是[Audio]（音频文件）、[Video]（视频文件）和[Trash]（废弃文件）。鼠标单击[Trash]前面的[+]将其展开，即可见到之前所录制且已被删除的音频文件，单击素材池中的播放按钮可进行试听和挑选，如图3-30所示。

图3-30 展开回收筒试听文件

03 在素材池的[Trash]目录中确定好需要重新使用的音频文件后，将其拖曳到[Audio]目录中，以便重新利用，如图3-31所示。

图3-31 从回收站中将音频素材重新利用

04 此时，[Audio]内的音频文件可以随时拿回到工程中再使用，用鼠标选中其音频文件将其拖曳到音频轨上即可，如图3-32所示。

图 3-32　将音频素材拖曳到音频轨上

Q1：素材池是否只能够恢复被删除的录音音频文件？

A1：不是的。无论是录制的还是导入的，或是被处理过发生变动的音频文件都可以从这里进行找回和管理，看素材池[Status]（状况）项目下的图形即可得知该文件的来源信息，具体如图 3-33 所示。

[❌]：表示该音频文件是从外部导入进来的。

[🗐]：表示该音频文件已经在 Cubase 内部被编辑和处理过。

[❓]：表示该音频文件已经在素材池中丢失。

[R]：表示该音频文件是在此次打开工程文件时被重新录制的。

图 3-33　素材池内的各种文件来源信息

Q2：怎样删除就不可能将音频文件再从素材池中找回了呢？

A2：在硬盘中的工程临时文件夹内删除掉那些文件则无法再找回。当然，这些没有用的临时音频文件会

占用一部分硬盘空间，我们可以及时进行清理。如果是有意需要清理素材池，删除工程中已经确定不需要的音频文件可以直接在这里操作。先将那些确认不会再用到的音频文件拖曳到废弃篓当中，然后在废弃篓上单击鼠标右键，在菜单中选择[Empty Trash]（清空废弃文件）命令，弹出对话框后单击[Erase]按钮即可。

3.3 音频波形编辑

数字音频的应用使声音波形的剪辑变得非常简单，真正实现了即听即可见的效果。越来越多的行业需要对音频材料进行剪辑，这些操作包括音频淡入、淡出、切断和拼接等。Cubase 和 Nuendo 软件提供了非常人性化的工具，使这些烦琐的事情变得非常简单。

◆ 3.3.1 音频淡化

在对音频文件进行剪接的时候，通常需要让某些音频段落的音量逐渐从小变大或是从大变小，以得到一个平缓的开始，结束或过度，这个时候则可以使用音频淡化功能。

操作步骤：

01 在已有的音频文件轨上，用鼠标选中需要进行淡化处理的音频事件片段，使其周围线条呈红色线框的选中状态，如图 3-34 所示。

图 3-34 点取需要进行淡化处理的音频片段

02 注意该音频事件片段的左上角，可以找到一个蓝色的小三角标记。当鼠标移动至该处时，指针会呈现出左右双箭头的样式，此时点住该三角标记将其往右拖曳即可对该音频事件片段进行淡入处理，如图 3-35 所示。

03 在之前所拉出的淡入区域上双击鼠标左键，即可打开淡入曲线编辑对话框（Fade In），可以对淡入曲线进行详细的编辑。该窗口内可以选择淡入线条的类型，并且在曲线编

辑框内单击鼠标左键可增加控制节点，调节满意之后单击[OK]按钮即可，如图3-36所示。

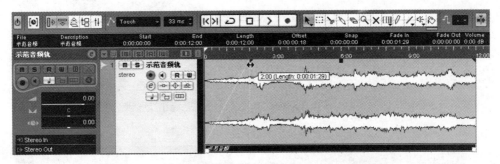

图 3-35 拉动音频片段左上角的蓝色小三角做淡入处理

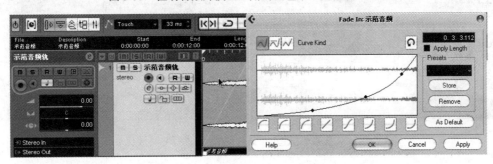

图 3-36 双击淡入区域对淡入曲线进行详细调节

04 同样，用鼠标往左拖曳该音频事件片段右上角的蓝色三角标记可对其做淡出处理，并使用上述方法对曲线进行详细编辑。除此之外，该音频事件片段的整体音量也可以通过利用鼠标直接拖曳中间位置上方的蓝色方块来进行调节，如图3-37所示。

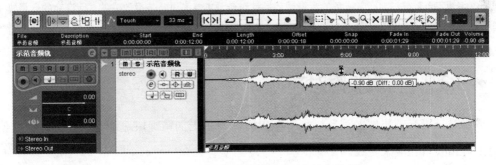

图 3-37 对音频片段进行淡出和音量变化处理

Q1：如果我想对淡入淡出的位置取一个非常准确的数值，应该怎么办？

A1：在选择了需要进行处理的音频事件片段后，注意标尺上方的黑色信息栏，你可以看到[Fade In]

（淡入）、[Fade Out]（淡出）和[Volume]（音量）等项目，在此处输入需要的准确数值即可。

Q2：如果我需要对两块音频事件片段进行重叠拼接，分别在交界处进行淡出和淡入处理太麻烦了，有更好的办法么？

A2：对于这种情况，可以直接对两个音频片段的重叠部分进行交叉淡化处理。先选中重叠部分中的任意一个音频事件片段，然后执行[Audio]（音频）→[Crossfade]（交叉淡化）菜单命令即可（快捷键 X），如图 3-38 所示。当然，你仍然可以用鼠标双击该交叉淡化区域来弹出交叉淡化曲线编辑窗对其进行详细编辑。

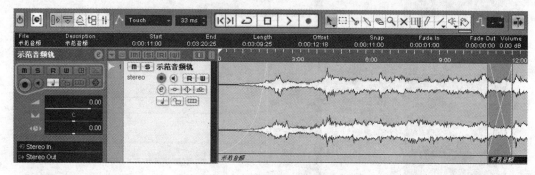

图 3-38　对重叠在一起的两个音频片段进行交叉淡化处理

Q3：这里的音量调节和音轨上推子的音量调节有什么区别？

A3：这两种音量调节方式是完全具有不同意义的。其一，音轨的音量调节是针对整条音轨的，而拖曳线条的音量调节仅仅是针对对当前这个音频事件片段的。很多情况下一条音频轨会存放很多个音频事件片段，如果你想要改变其中任意一个音频事件片段的音量而不想影响到其他音频事件片段的话，就不能够直接使用音轨上的音量推子来调节。其二，音轨上的音量推子属于非破坏性的编辑，而拖曳线条的方式属于破坏性编辑。也就是说，拖曳线条的音量调节是针对音频本身来进行响度改变的，而音轨的音量推子只是用于实时改变输出信号监听的音量大小。因此，拖曳线条方式的音量改变会对推子前的效果器处理产生很大的作用（关于"推子前效果器"，可参阅本书 3.7.1 小节）。

◆ 3.3.2　剪辑吸附对齐

需要对一段音频事件做重新排列等剪辑时，为了更加精确快速地完成任务，可以使用剪刀工具和吸附功能来完成。

01　在已有的音频音轨上，使用剪刀工具，对照着波形来剪截出需要的部分，如图 3-39 所示。

图 3-39 使用剪刀工具剪截波形

02 在工具栏右边激活[Snap]（吸附）按钮，并按照标尺刻度选择合适的单位以进行事件吸附操作，如图 3-40 所示。

图 3-40 激活吸附按钮并选择合适的吸附单位

04 在工具栏中选择箭头工具，此时再单击波形事件块拖动，波形事件块会自动地对齐到与其最近的一条刻度线上，如图 3-41 所示。

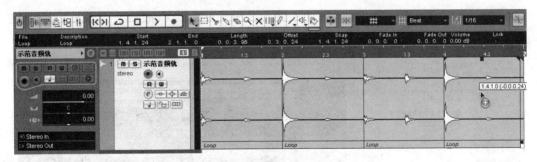

图 3-41 拖动波形事件以自动吸附到刻度线

Q1：为什么我激活了吸附按钮后却无法正确地将波形吸附到我需要的刻度位置？

A1：这是因为在吸附按钮后面设置的刻度不适合该波形的吸附位置，可切换到不同的刻度精度再尝试

进行吸附拼接。

Q2：在进行波形剪辑时通常剪到波形时会发出一点突然断开的劈啪声，应该怎么办？

A2：Cubase 提供了一个叫做[Snap to Zero Crossing]（吸附在零交叉处）的功能，点亮吸附设置项目后面的按钮[　]即可（该按钮在 Cubase 4 以上的版本中可以直接在工程界面中看到，更低版本的 Cubase 需要进入到采样编辑器界面才能够看到）使用。它能够将剪刀工具切点自动地吸附到离该切点最近的波形振幅零交叉点上，以避免波形产生突然断开的劈啪声。

3.4　音频乐曲编辑

如果要将一首歌曲的音频伴奏为了符合歌手的音域特点来进行降调处理，或是想知道一个音频乐曲的确切速度，并将其进行变速处理，则可选择 Cubase 和 Nuendo 软件，Cubase 和 Nuendo 软件在这些方面的处理能力十分出色，能够以最小的音质损失、最短的时间来完成作业。当然，在做变速以及变调处理时，为求音质，变动范围应尽可能小。

◆ 3.4.1　歌曲测速

在对一首歌曲进行扒带或改编时，我们通常要先知道该歌曲的节拍速度，这时候可以对导入进来的歌曲音频文件进行打点测速。

操作步骤：

01　在已有的工程界面中，执行[Project]（工程）→[Beat Calculator]（节拍计算）菜单命令来打开节拍计算器，以进行打点测速，如图 3-42 所示。

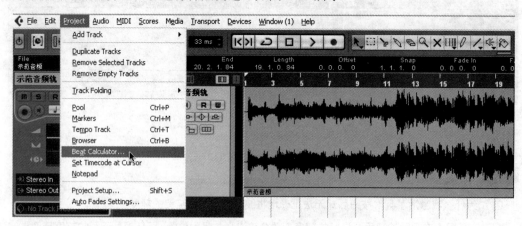

图 3-42　执行菜单命令打开节拍计算器

02 在节拍计算器对话框的[Beats]（拍子）项目内输入歌曲的拍号，如将 4 分音符算为一拍则输入[4]。接下来，先单击工程上方工具栏或是走带控制器上的播放键播放音乐，再单击节拍计算器对话框内的[Tap Tempo…]（打点测速）弹出打点节拍测量窗，如图 3-43 所示。

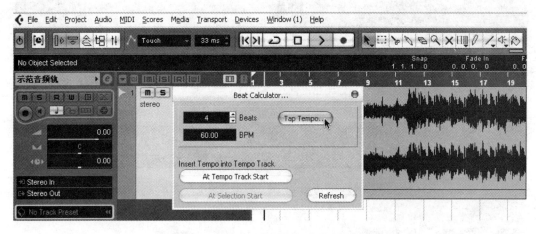

图 3-43　播放音乐并弹出打点节拍测量窗

03 跟随音乐播放的节拍在打点节拍测量窗上单击鼠标左键或是按键盘空格键，[BPM]（拍速）窗口就会实时根据用户所单击或敲击的动作频率来显示该歌曲的节拍速度，如图 3-44 所示。注意，这样的操作持续得越久，所得到的结果就越精确。

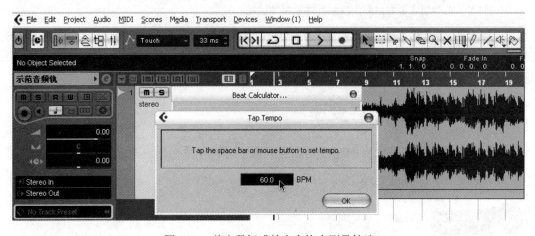

图 3-44　单击鼠标或敲击空格来测量拍速

04 为了使所测量得到的速度适配到速度轨，可直接在节拍计算器界面上单击[At Tempo Track Start]（到速度轨的起始处）按钮将速度值映射到速度轨，使其工程节拍与音

乐一致，如图 3-45 所示。

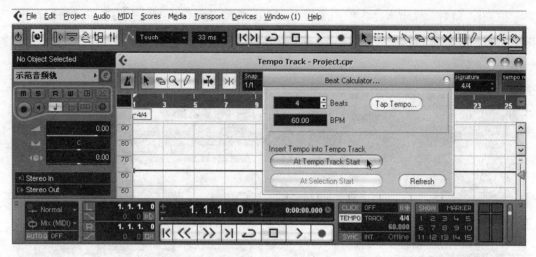

图 3-45 将所测出的速度映射到速度音轨上

Q1：为什么我在弹出打点节拍测量窗后无法播放音乐呢？

A1：是这样的。当你弹出打点节拍测量窗后，你的鼠标和空格键均会被 Cubase 软件识别为处于打点状态了，所以必须在弹出打点节拍测量窗前就先播放音乐。

Q2：测量节拍时到底要单击多少次鼠标才算是精确呢？

A2：这个得依据歌曲本身的速度和用户对鼠标的控制能力来定，一般来说在[BPM]值稳定下来不产生变化时为宜。如果不确定是否准确，可以将播放指针放到歌曲的中间或后面，播放时打开节拍器对比着音乐试听即可知道结果。

◆ 3.4.2 音频事件变速

在对导入进来的音频素材的速度不满意或需要对音频事件的时间进行强行控制时，可以对其音频进行伸缩变速处理。

01 在已有工程的界面中，鼠标单击工具栏中箭头工具的小三角，在弹出的下拉列表中选择第三项[Sizing Applies Time Stretch]（弹性时间伸缩）模式，在如图 3-46 所示。

图 3-46　将箭头工具改选为时间伸缩模式

02 在已有的音频文件轨上，单击鼠标左键选中需要对其进行变速处理的音频事件片段，使其周围线条呈红色线框的选中状态，如图 3-47 所示。

图 3-47　点取需要进行变速处理的音频片段

03 注意该音频事件片段的右下角，可以找到一个白色的小方块标记。当鼠标移动至该处时，指针会呈现出左右双箭头的样式，此时点住该方块标记，对其进行左右拉动即可对该音频事件片段进行伸缩变速。往左边拉短音频事件会将其速度加快，往右边拉长音频事件则会将其速度变慢，如图 3-48 所示。

图 3-48　拉动音频片段右下角的白色小方块做伸缩变速

常见问题

Q1：在做完伸缩变速处理后，鼠标应该如何回到正常状态？

A1：在工具栏中将箭头工具重新选择回第一项[Normal Sizing]（正常）模式即可，我们应该在每次做完伸缩变速操作后立刻将鼠标变为正常模式，以免误操作而导致不良结果。

Q2：如果反复对一段音频事件进行伸缩变速，是否会影响其音质？

A2：在 Cubase 4/Nuendo 4 以后的版本中，该功能已经可以进行实时计算了，而在 Cubase 3/Nuendo 3 中则是属于破坏性的编辑。当我们对一次伸缩变速不满意而需要重来时，应该先撤消（快捷键 Ctrl+Z）该次操作再进行下一次的操作。

◆ 3.4.3　音频灵活变速

如果需要使某音频轨或多条音频轨在不同位置的速度变化，可以对其音频轨进行灵活变速处理。

操作步骤：

01 在已有波形的音频轨上，用鼠标双击其波形事件，进入采样编辑器（Sample Editor）窗口，单击[Show Inspector]（显示监控面板）按钮，打开左边的波形控制面板，如图 3-49 所示。

图 3-49　在采样编辑器中打开波形控制面板

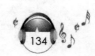

02 在已打开的波形控制面板内,展开[Playback](重放)项目,点亮其下面的[Straighten Up](修正)按钮,以激活音乐模式(Musical Mode),如图 3-50 所示。

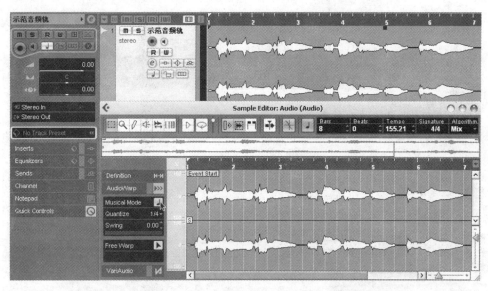

图 3-50　在波形控制面板中激活音乐模式

03 执行[Project](工程)→[Tempo Track](速度轨)菜单命令打开速度轨编辑窗(快捷键 Ctrl+T),在上方的[Tempo](速度)处输入数值可对整曲速度进行更改(如果工程是[FIXED]模式,则可在走带控制器上直接更改速度),即可完成对整曲速度进行固定变化的工作,如图 3-51 所示。

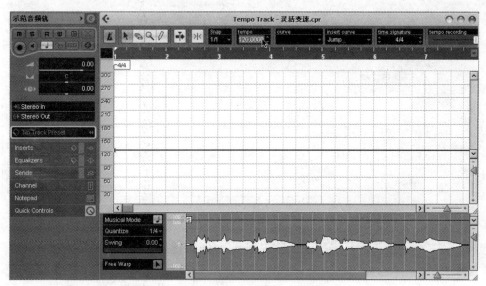

图 3-51　在速度轨内对工程速度进行更改

04 若需要对该音频进行不同位置灵活的速度变化，则需要在速度轨内利用画笔工具在对应其上方的标尺位置增加速度变化节点，如图3-52所示。注意，此时在走带控制器上，工程的速度模式必须为[TRACK]。

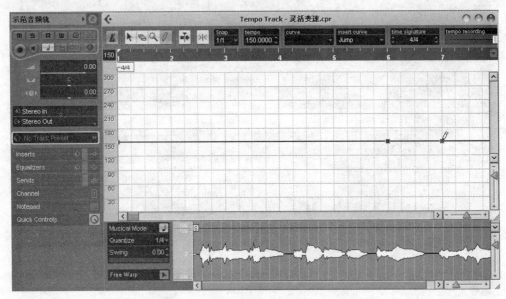

图3-52 在速度轨内增加速度变化节点

05 选中新增加的速度变化节点，在上方的[Tempo]（速度）处输入数值对其节点处的速度进行更改，即可完成对整曲的速度进行变化的工作，如图3-53所示。

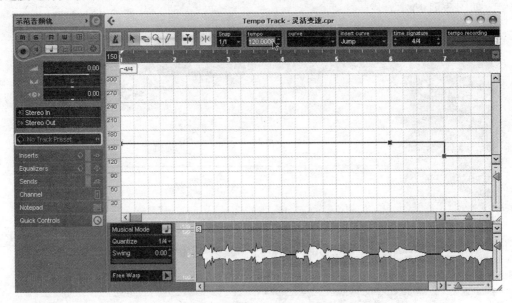

图3-53 在速度轨内对变化节点进行速度更改

Q1：为什么我使用的 Cubase 3/Nuendo 3 无法打开采样编辑器的波形控制面板？

A1：该面板是 Cubase 4/Nuendo 4 的新功能，也是全新概念的音乐模式。如果需要在 Cubase 3/Nuendo 3 中打开音乐模式，则更加简单。双击音频轨上的波形事件，在弹出的采样编辑器右上方找到一个音符按钮（如果看不到，则是因为该窗口太宽而显示分辨率太窄所致，用鼠标拖住将该窗口拉到屏幕左边的外围去，并扩展其窗口的右边界），点亮即可打开音乐模式，这个时候可能需要你输入速度值，若不知道该音频的具体速度，则采用默认设置即可，该值将只起到速度变化时的参照作用。剩下来的操作和在 Cubase4 中一样，注意使用走带控制器上的[TRACK]模式，如图 3-54 所示。

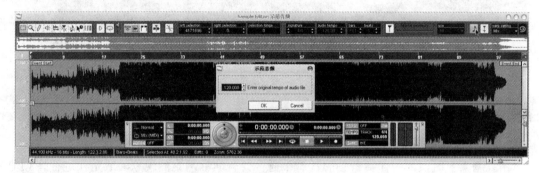

图 3-54　在 Cubase 3/Nuendo 3 中打开音乐模式

Q2：为什么我无法在速度轨内增加变化节点？

A2：请确认走带控制器当前的速度模式为[TRACK]，并且在速度轨内使用的是画笔工具而非箭头工具。

Q3：速度轨内的变化节点画得太失败了，应该如何清除？

A3：先使用箭头工具将之前所需要去掉的变化节点全部选中，再按[Delete]（删除）键清除。

Q4：在速度轨中，只能够进行速度的跳跃变化而不能进行逐渐变化吗？

A4：可以进行逐渐变化。菜单命令鼠标单击速度轨编辑器上方的[Insert Curve]（插入曲线）处，在弹出的下拉列表中选择[Ramp]（斜线）菜单命令，再增加变化节点即可，如图 3-55 所示。

第1章 准备篇

第2章 MMIDI篇

第3章 音频篇

第4章 完成篇

第5章 设置篇

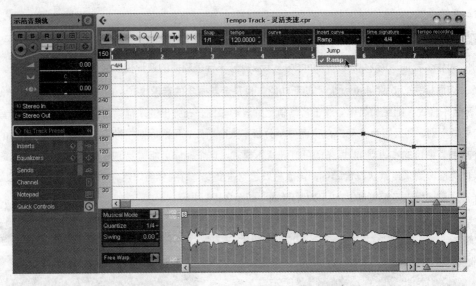

图 3-55　在速度轨内对变化节点进行速度渐变

◆ 3.4.4　音频事件变调

在录制人声时，因为伴奏音频的音调不适合会有演唱困难的现象，或是在进行音频剪辑时遇到素材调式不合适，这些情况下都需要对音频的调式进行提高或降低，可以对音频进行事件变调处理。

操作步骤：

01 在已有的音频文件轨上，用鼠标选中需要对其进行变调处理的音频事件片段，使其周围线条呈红色线框的选中状态，如图 3-56 所示。

图 3-56　点取需要进行变调处理的音频片段

02 在标尺上方的黑色事件信息栏中，找到[Transpose]（变调）项目，以半音为单位，在下面输入需要改变的音程数目，如图 3-57 所示。例如从 C 大调升到 D 大调输入 "2"，从 C 大调降到 B 大调输入 "-1"。

03 如果需要对音频事件的音调进行微调，则在标尺上方的黑色事件信息栏中，找到
[Finetune]（音调偏移）项目，以音分为单位，在下面输入需要改变的音分数目，如图 3-58 所示。

图 3-57　在事件信息栏中对音频事件进行音调改变

图 3-58　在事件信息栏中对音频事件进行音调偏移

Q1：音频变调的最大范围是多少？可以任意使用么？

A1：该功能的变调范围为上下各 2 个八度，即 ±24 个半音。在实际使用时，除用来对音频进行特殊
的效果处理可能用到这么大的范围外，对于音乐制作来说却是没有实际意义的。音乐在音频上变得越厉
害，音频所产生的失真就越明显，到了 2 个八度的时候简直惨不忍听。但由于不同的声音，音频变调后所
产生的效果都不一样，对此并没有一个通用的度量，只能够靠自己的耳朵来做决定。一般来说，音乐素材
的变调通常采用音程上下灵活连接的办法来实现，例如将一个音乐素材由 C 大调变到 F 大调，可以通过输
入[5]来完成，而从 C 大调变到 G 大调，则最好是不要走上行输入[7]，而是通过在下行输入[-5]来完成，
如果用户对素材的所在八度有要求的话，那只能够重新选择一个对应音调的合适素材了。

Q2：音分是什么？它的范围又是多少？

A2：音分是比半音更加小而精确的音调计量单位，1 半音=100 音分。在[Finetune]中，它的范围是[-49~50]，即正好是 100 个单位。

Q3：我的音频是一段没有音调性的打击乐，也能够变调么？

A3：是的。音调在音乐里指的是乐音乐器通常使用的十二平均率标准，但对于乐音以外的声音，虽然因基频不突出且谐波纷乱而无法指出其具体的音高和音调，但根据对该声音频率的整体偏移，仍然会带给人高低变化的感觉。例如小鸟叫声可以通过大幅度降低音调变成大象叫声，男人声音可以通过大幅度升高音调变成女人声音等。

◆ 3.4.5　音频整体变调

如果需要对整个工程中的所有音轨进行统一的变调处理，可以在这个工程中使用变调音轨的功能来对其进行整体变调。

操作步骤：

01　在已有的工程界面中，执行[Project]（工程）→[Add Track]（增加音轨）→[Transpose]（变调）菜单命令来建立一条变调控制轨，如图 3-59 所示。

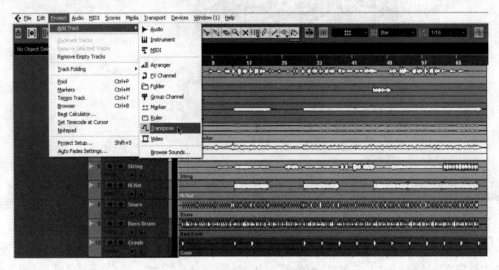

图 3-59　在工程中建立一条变调控制轨

02　用鼠标选择工具栏中的画笔工具，并在需要进行整曲变调的位置写入一个变调标记点，如图 3-60 所示。（为求精确，可以打开自动对齐功能来吸附小节线）

03　选择变调控制轨，在该轨控制面板上方黑色信息栏内的[Value]（数值）处写入需

要进行变调的音程数目，单位为半音，如图 3-61 所示。例如从 C 大调升到 D 大调输入[2]，从 C 大调降到 B 大调输入[-1]。

图 3-60　使用画笔工具在变调控制轨上写入变调控制点

图 3-61　在变调控制轨上输入需要变调的音程数目

04 为了保证变调后的效果，Cubase 在默认情况下会将变调控制轨的变调音程范围约束在[-6]~[+7]上。需要越过此范围进行变调的话，关掉其变调控制轨上的[Keep Transpose in Octave Range]（限制变调范围在一个八度内）按钮即可，如图 3-62 所示。

图 3-62　在变调控制轨上使用大范围的变调

常见问题：>>>>>>>

Q1：为什么我使用的 Cubase 3/Nuendo 3 无法添加变调控制轨？

A1：很遗憾，这是 Cubase 4/Nuendo 4 的新功能，在 Cubase 3/Nuendo 3 中无法使用。

Q2：为什么我在[Keep Transpose in Octave Range]按钮打开的情况下也能输入[-6]~[+7]以外的数值？

A2：是能输入，但最后获得的效果只会是将越过该音程范围的剩余数字从该八度的另一头追加了回来。例如输入音程数值[8]，则最后获得的是和音程数值[-4]一样的音调效果。

3.5　音频素材对位

由于很多音乐或歌曲通常具有不稳定速度，当用户把这些音频文件放入工程时，如果没有和节拍标尺对齐会让一部分节拍和速度的编辑变得很困难，例如拼接 Loop 素材、增配鼓声和扒带等。除此之外，录音时也可能需要对不准确的节奏进行校正，让它和节拍标尺对齐。因此，学习几种适应不同需求下音频素材与节拍标尺的对位方法也是非常重要的。

◆ 3.5.1　标尺刻度对位

当导入的音频文件节奏与工程标尺存在细微差距时，可以使用时间扭曲功能来移动标

尺的拍点将其与音频节奏进行对齐。

操作步骤：

01 在已有的工程文件下，将走带控制器的[TEMPO]（速度）模式改为[TRACK]（速度轨），如图 3-63 所示。

图 3-63 更改走带控制器速度模式为速度轨

02 双击需要对位调整的波形，进入采样编辑器，在该窗口的工具栏内选择[Time Warp]工具来打开时间扭曲功能，如图 3-64 所示。

图 3-64 在采样编辑器中打开时间扭曲功能

03 用鼠标拖曳采样编辑器中的标尺延伸线条，并将其与波形节拍位置进行对齐，依次根据需要排列好重拍，次重拍等重要节拍点，如图 3-65 所示。

图 3-65 拖曳标尺延伸线条来校正波形节拍位置

Q and A 常见问题：>>>>>>

Q1：为什么我打开时间扭曲功能后无法对标尺延伸线进行移动，并弹出[No Tempo-Editing Possible]（无速度可提供编辑）的提示？

A1：这是因为在走带控制器上还使用着[FIXED]的速度模式，由于固定速度模式无法使速度产生变化，因此将无法带动标尺活动。解决办法是在走带控制器上将速度模式切换成[TRACK]即可。

Q2：被改变的标尺延伸线弄得太多了，应该如何还原？

A2：按住电脑键盘上的[Shift]键，然后将鼠标移动到待还原标尺延伸线的三角标记那，即可使指针变为橡皮工具将标记擦除，如图 3-66 所示。

图 3-66 使用橡皮清除不需要的标尺对位点

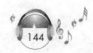

Q3：如果音频文件的节拍和标尺所标记的节拍位置差得太远应该怎样处理？

A3：先使用打点测速功能计算其音频文件的大概速度，并在速度轨内修改速度曲线后再使用时间扭曲功能来对其进行细微的标尺刻度对位。

◆ 3.5.2　自由伸缩对位

当导入的音频文件节奏与工程标尺存在细微差距时，可以使用自由伸缩功能来移动音频节奏的拍点将其与标尺位置进行对齐。

操作步骤：

01 在已有波形的音频轨上，鼠标双击其波形事件，进入采样编辑器（Sample Editor）窗口，单击[Show Inspector]（显示监控面板）按钮打开左边的波形控制面板，如图 3-67 所示。

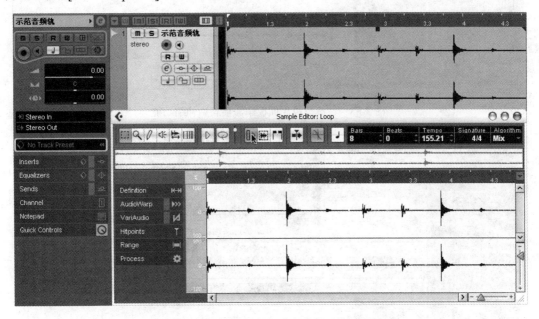

图 3-67　在采样编辑器中打开波形控制面板

02 已打开的波形控制面板内，展开[Playback]（重放）项目，单击点亮其下面的[Free Warp]（自由扭曲）按钮，以激活自由伸缩功能，如图 3-68 所示。

03 用鼠标单击采样编辑器中的波形音头，使其产生波形伸缩线条，并拖动该线条将其与标尺节拍位置进行对齐，依次根据需要排列好重拍，次重拍等重要节拍点，如图 3-69 所示。

图 3-68　在波形控制面板中激活自由伸缩功能

图 3-69　拖曳波形伸缩线条来校正波形节拍位置

Q1：我使用的是 Cubase 3/Nuendo 3 应该如何进行自由伸缩对位？

A1：在 Cubase 3/Nuendo 3，的采样编辑器内，用鼠标单击工具栏内的[Warp Samples]（采样歪曲）按钮，即可对音频波形进行自由伸缩对位，如图 3-70 所示。

图 3-70　在 Cubase 3/Nuendo 3 中进行自由伸缩对位

Q2：被改变的波形伸缩线调整过多，应该如何还原？

A2：按住键盘上的[Shift]键，可将鼠标指针变为橡皮工具，然后移动到待还原波形伸缩线的上面将其擦除即可，如图 3-71 所示。

图 3-71　使用橡皮清除不需要的波形伸缩线

Q3: 自由伸缩对位和标尺刻度对位有什么区别？使用时如何在这两者之间进行选择？

A3: 两者都是用来将音频节拍与标尺位置进行对齐的操作，但自由伸缩对位是通过拉伸音频来对齐标尺，而标尺刻度对位是通过拉伸标尺来对齐音频。对音频文件进行扭曲和拉伸往往会导致音质的劣化，而随意通过标尺更改速度轨则可能引起工程速度和节拍混乱。鉴于此，我们能够在不破坏工程整体速度的情况应该优先使用标尺刻度对位，例如导入歌曲进行扒带等，而对于一个基于稳定速度和标尺的多轨工程，则只能顾全大局对音频文件进行自由伸缩对位了。

◆ 3.5.3 音频切片对位

当导入的音频文件节奏与工程标尺存在细微差距时，可以使用音频切片功能来移动音频节奏的片段，将其与标尺位置进行对齐。

操作步骤：

01 在已有波形的音频轨上，鼠标双击其波形事件，进入采样编辑器（Sample Editor）窗口，单击[Show Inspector]（显示监控面板）按钮打开左边的波形控制面板，如图 3-72 所示。

图 3-72　在采样编辑器中打开波形控制面板

02 在已打开的波形控制面板内，展开[Hitpoints]（重音点）项目，点亮其下面的[Edit Hitpoints]（编辑重音点）按钮，以激活音频切片功能，如图 3-73 所示。

图 3-73　在波形控制面板中激活音频切片功能

03 用鼠标在波形控制面板下的[Sensitivity]（灵敏度）处逐渐往右拉动滑块，采样编辑器会逐渐识别到更多的重音点，为波形增加分割切线的段数，直到觉得满意为止，如图 3-74 所示。

图 3-74　在采样编辑器中调节重音点的识别灵敏度

04 由于采样编辑器自动识别的重音点可能不太准确，可以用鼠标拖动分割切线顶端的三角标记来改变其位置，使其进行人工对齐，如图 3-75 所示。

图 3-75 拖动分割切线来对音频切片进行人工对齐

05 分割切线调整完毕后，单击波形控制面板下的[Create Events]（创建事件）按钮，将采样编辑器的波形根据分割切线的位置分离出对等数量的音频切片到音频轨，如图 3-76 所示。

图 3-76 将采样编辑器中的波形分离音频切片到音频轨

06 关闭采样编辑器，在音频轨上拖动各个已经分离开来的音频切片，并将其对应标尺一一排列好位置。注意，此步骤可以使用自动对齐功能使每个切片自动吸附到标尺刻度上，如图 3-77 所示。

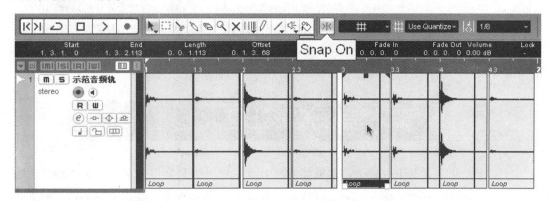

图 3-77　在音频轨上根据标尺调节各个切片的位置

Q1：我使用的是 Cubase 3/Nuendo 3，应该如何进行音频切片对位？

A1：在 Cubase 3/Nuendo 3 的采样编辑器中，用鼠标单击工具栏内的[Hitpoint Edit]（重音点编辑）按钮，再执行 [Audio]（音频）→[Hitpoints]（重音点）→[Divide Audio Events at Hitpoints]（分离重音点到音频事件）菜单命令进行切片分离，即可对音频波形进行音频切片对位，如图 3-78 所示。

图 3-78　在 Cubase 3/Nuendo 3 中进行音频切片对位

Q2：为什么我使用音频切片功能无法将音频分离成单拍的？

A2：这个功能是根据重音点来识别分割位置的，即为波形音量大小的变化突出口。例如如 FUNK 之类

的音乐，它们的重音点往往都不在准拍之上，自然就不会被采样编辑器分离成一拍拍的了。

Q3：音频切片对位和自由伸缩对位有什么区别？使用时如何在这两者之间进行选择？

A3：两者都是通过改变音频的节拍位置来与标尺刻度进行对齐的操作，但音频切片对位是通过移动重拍音头来对齐标尺，而自由伸缩对位是通过拉伸重拍音头来对齐标尺。往往对音频文件进行扭曲和拉伸会导致音质的劣化，但仅仅是通过移动则会在部分位置产生缺口造成顿断感。鉴于此，我们能够在一些音量包络回收迅速的音频上使用音频切片对位，如鼓声等，而在音量包络回收迟缓的音频上则使用自由伸缩对位，如人声等。

3.6 音频波形处理

音频处理是音频工作中一个非常重要的环节，这些处理包括了音量、声道、相位、音调、效果和修复等方面。其中，Cubase 5 特有的音高修正功能亦是处理人声和乐器录音后音高不准时的利器。

◆ 3.6.1 音量标准化

当工程中导入或录制了一个音频文件，我们需要对其进行音量的标准化处理时，则可以使用音频处理的音量标准化功能。

操作步骤：

01 在已有的音频轨上，选中需要进行音量标准化的音频事件，执行[Audio]（音频）→[Process]（处理）→[Normalize]（标准化）菜单命令弹出音量标准化对话框，如图 3-79 所示。

图 3-79　执行菜单命令弹出音量标准化对话框

02 在音量标准化对话框内的[Maximum]（最大限度）处设置需要进行音量标准化的最大限度值，再单击[Process]（处理）按钮即可完成音量标准化处理，如图 3-80 所示。

图 3-80　对音频事件进行音量标准化处理

03 如果需要对音频事件的前端或末端设置一个针对该处理来逐渐起作用的时间值，单击音量标准化对话框内的[More…]（更多）按钮，选中其扩展出来的[Pre-CrossFade]（前端交叉淡化）和[Post-CrossFade]（末端交叉淡化）复选框，并调节其各自的时间值即可，如图 3-81 所示。

图 3-81　设置音量标准化的前/末端逃离时间值

Q1：什么是音量标准化?

A1：音量标准化又叫做音量最大化。顾名思义，就是以一段音频中的最大电平值为起点，将其整段音频的音量提升或衰减到音量标准化所设置的最大限度电平位置。

Q2：为什么音量标准化的最大限度值仅仅为 0? 它和增益处理有何区别?

A2：0 在音量标准中就是未过载状态下的最大化了。与增益不同的是，音量标准化的处理范围是在

[-50dB~0dB]，并不具备让声音产生过载的功能，但是增益处理可以。并且，音量标准化采用的是绝对电平值，而增益处理采用的是相对电平值。因此，需要将一段音量很小的音频素材提升到未过载状态下的最大音量值时，执行音量标准化对其处理会比较方便。

◆ 3.6.2　音量增益

当工程中导入或录制了一个音频文件，我们需要对其进行音量的增益处理时，可以使用音频处理的音量增益功能。

操作步骤：

01　在已有的音频轨上，选中需要进行音量增益的音频事件，执行[Audio]（音频）→[Process]（处理）→[Gain]（增益）菜单命令来弹出音量增益对话框，如图3-82所示。

图3-82　执行菜单命令弹出音量增益对话框

02　在音量增益对话框内的[Gain]（增益）处设置需要进行音量增益的电平数值，再单击[Process]（处理）按钮即可完成音量的增益处理，如图3-83所示。

图3-83　对音频事件进行音量增益处理

03 如果需要对音频事件的前端或末端设置一个逐渐避免音量增益处理的时间值，单击音量增益对话框内的[More…]（更多）按钮，选中其扩展出来的[Pre-CrossFade]（前端交叉淡化）和[Post-CrossFade]（末端交叉淡化）复选框，并调节其各自的时间值即可，如图 3-84 所示。

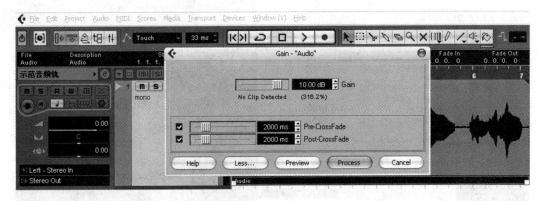

图 3-84　设置音量增益的前/末端逃离时间值

Q1：音量增益可以把音量调小吗？

A1：当然可以，在进行音量增益处理时输入负数电平值即可。

Q2：此处的增益处理和调音台所在音轨上的增益旋钮调节有什么区别？

A2：这两种增益调节方式具有完全不同的意义。其一，音轨的增益旋钮调节是针对整条音轨的，而增益处理仅仅是针于对当前这个音频事件片段的。很多情况下一条音频轨上会存放很多个音频事件片段，如果你想要改变其中任意一个音频事件片段的音量而不想影响到其他音频事件片段的话，就不能够直接使用音轨上的增益旋钮来调节。其二，音轨上的增益旋钮属于非破坏性的编辑，而增益处理属于破坏性编辑。也就是说，增益处理是针对音频本身来进行响度改变的，而音轨的增益旋钮只是用于实时改变通道信号的监听音量大小。

◆ 3.6.3　声道转换

当工程中导入或录制了一个立体声音频文件，我们需要对其进行左右声道的转换处理时，可以使用音频处理的声道转换功能。

操作步骤:

01 在已有的音频轨上,选中需要进行声道转换的立体声音频事件,执行[Audio](音频)→[Process](处理)→[Stereo Flip](立体声反转)菜单命令弹出立体声转换对话框,如图3-85所示。

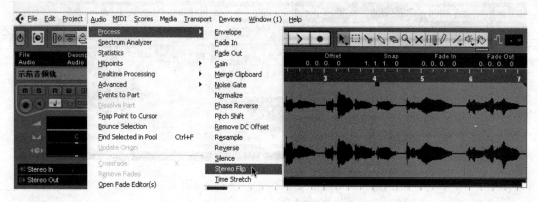

图3-85 执行菜单命令使用立体声反转功能

02 如果需要将立体声音频事件的左右声道进行互换,在立体声反转对话框内的[Mode](模式)下拉列表中选择[Flip Left-Right](反转左右声道)一项,再单击[Process](处理)按钮即可完成,如图3-86所示。

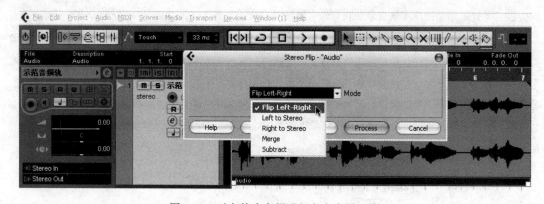

图3-86 对立体声音频进行左右声道互换

03 如果需要将其立体声音频事件的左右声道进行相减,则在立体声反转对话框内的[Mode](模式)下拉列表中选择[Subtract](减去)一项,再单击[Process](处理)按钮即可完成左右声道的相减工作,如图3-87所示。

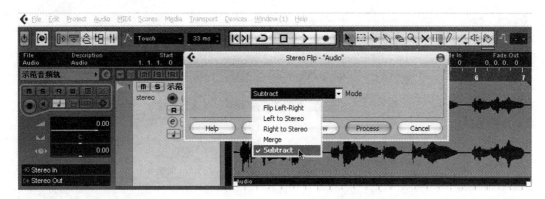

图 3-87　对立体声音频进行左右声道相减

Q1：为什么我无法使用声道转换功能，并提示[Only Works with stereo audio]（仅限于立体声音频）？

A1：你不应该在单声道音频事件上使用该声道转换功能，它只能够在立体声音频事件上使用。

Q2：左右声道相减处理有什么作用？

A2：左右声道相减可以去掉位于声像中间的声音。通常一首歌曲的人声都放在声像中间，可以将其消除掉，所以该功能被广泛的应用于要求不高的卡拉OK伴奏制作。

Q3：声道转换功能的其他模式都还有什么作用？

A3：除开在操作步骤中所讲到的两种，还有三种功能分别是[Left to Stereo]（将左声道变立体声）、[Right to Stereo]（将右声道变立体声）和[Merge]（将左右声道进行合并）。

◆ 3.6.4　相位反转

当工程中导入或录制了一个音频文件，用户需要对其进行波形的反相处理时，可以使用音频处理的相位反转功能。

操作步骤：

01 在已有的音频轨上，选中需要进行相位反转的音频事件，可执行[Audio]（音频）→[Process]（处理）→[Phase Reverse]（相位反转）菜单命令完成相位反转处理，如果音频事件对象是立体声，则弹出相位反转对话框，如图3-88所示。

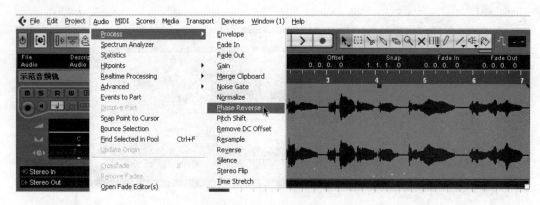

图3-88　执行菜单命令弹出相位反转对话框

02　在立体声相位反转对话框内的[Phase Reverse on]（相位反转在）下拉列表中选择需要进行相位反转的通道项[All Channels]（所有声道）/[Left Channel]（左声道）/[Right Channel]（右声道），再单击[Process]（处理）按钮即可完成立体声音频的相位反转处理，如图3-89所示。

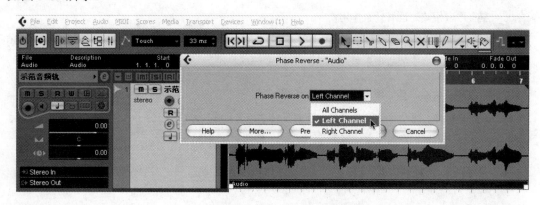

图3-89　对立体声音频中的通道进行选择性相位反转处理

常见问题：>>>>>>>

Q1：什么是相位？什么是相位反转？为什么要进行相位反转？

A1：相位是指波形上某一点在进行振动时所达到的精确位置。如图3-90所示，在一个正弦函数的坐标图形中，当函数图形上的任意一点沿着正弦函数曲线做周期运动时，该点的坐标函数会产生变化，这个点的所在位置叫做相位。当它的Y轴位置由正值最大点变为负值最大点且X轴值不变时，如（-1，1）到（-1，-1），则等于进行了一次相位反转，如图3-90中的波形A到波形B。简单地说，相位反转就是将一个波形的上边和下边沿着中间轴进行了翻转。相位反转可以用来解决相位抵消问题，例如上述函数图形中的一个点在（-1，1）位置，同时还存在另一个点在（-1，-1）位置，当这个两个点进行相加时，所得

到的 Y 轴值因为抵消了其结果只能是 0，如图 3-90 中的波形 A 和波形 C，即为相位抵消。通常，在波形函数坐标系中，Y 轴值就是振幅，音量值，所以当声音产生相位抵消问题后就会带来声音上的巨大变化或没有声音，这种问题在录音的时候很可能会碰到。图 3-90 中音轨 1 上的波形 A 碰到另一条音轨 2 上的波形 C 时，产生了相位抵消问题，其解决的办法就是将波形 A 进行相位反转来得到波形 B，此时若是将音轨 1 和音轨 2 来同时进行相位反转则没有任何意义，音轨 1 上的波形 B 和音轨 2 上的波形 D 则又会产生新的相位抵消。所以，在进行相位反转处理的时候通常只需要在一个通道上进行。

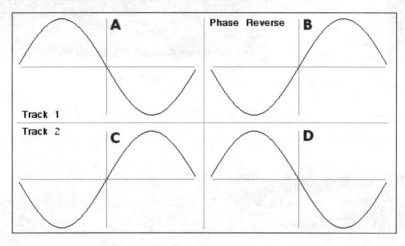

图 3-90 相位反转示意图

Q2：如何对一个立体声音频文件使用相位反转来消除人声？

A2：由于立体声音频文件的两个通道是一左一右，没有在同一条中心轴上，因此在不对该音频轨的声像做特殊调整前并不能够让其产生相位抵消来消除歌曲中的人声。比较简单的办法就是在导入音频文件时，在导入选项对话框中选中[Split Channels]（拆分通道）复选框，使其分解成两个单声道轨，这时候只需要在任意一条单声道轨上执行一次相位反转处理即可抵消掉两轨波形中相同的人声部分。当然，这种抵消只是在输出的总通道中实现的，如果单独听其中的一轨，以及改变两轨的音量比例或错开其声像位置，就会破坏相位抵消的结果，再次使人声显露出来。

◆ 3.6.5 消除偏移

当工程中导入或录制了一个音频文件，我们需要对其进行直流偏移现象的消除时，可以使用音频处理的消除直流偏移功能。

操作步骤：

01 在已有的音频轨上，选中需要进行音量标准化的音频事件，执行[Audio]（音频）→[Statistics]（统计）菜单命令打开音频数据统计信息显示窗进行查看，如图 3-91 所示。

图 3-91　执行菜单命令打开音频数据统计信息显示窗

02 在音频数据统计信息显示窗内，找到[DC Offset]（直流偏移）项，查看其值是否产生了偏移。如果这个数值不为 0 的话，则可以对其进行直流偏移消除，如图 3-92 所示。

图 3-92　在音频数据统计信息显示窗内查看直流偏移量

03 执行 [Audio]（音频）→[Process]（处理）→[Remove DC Offset]（清除直流偏移菜单命令），即可消除音频事件上的直流偏移现象，如图 3-93 所示。

图 3-93　对音频事件进行直流偏移消除

Q1：什么是直流偏移？它有什么害处？

A1：直流偏移是在录音时，因为一些声卡等音频设备的电位中心存在误差，而导致录制出来的波形不在中心线上，这种现象在板载声卡上经常出现。当直流偏移达到一定程度的大小时，会产生噪音，严重时还会损害音频设备。另外，直流偏移还会导致效果器在处理这些波形的时候产生错误的计算。

Q2：是不是每次录音都必须做直流偏移消除？

A2：也不是必须的，得看情况而来。如果声卡在每次录音时都存在比较大的直流偏移量，就得立刻处理，这个值在音频数据统计信息窗内应该不要超过 1%。但是，我们仍然推荐用户对任何存在直流偏移的音频进行直流偏移消除。

◆ 3.6.6　波形静音

当工程中导入或录制了一个音频文件，需要对其进行波形的静音处理时，可以使用音频处理的波形静音功能。

操作步骤：

01　在已有的音频轨上，双击需要进行静音处理的音频事件，在采样编辑器的波形上拉出需要进行静音处理的区域，如图 3-94 所示。

图 3-94　选择需要进行静音处理的音频区域

02 在所选波形区域上单击鼠标右键，弹出快捷菜单，执行[Process]（处理）→[Silence]（静音）菜单命令来对其进行静音处理，如图 3-95 所示。

图 3-95　对所选区域的波形进行静音处理

常见问题：

Q1：这个操作是否可以不打开采样编辑器而直接在工程界面上完成？

A1：可以。但必须先在工具栏中选择区域选择工具，然后再对波形进行区域选择后执行 [Audio]（音频）→[Process]（处理）→[Silence]（静音）菜单命令即可。

◆ 3.6.7　波形移调

当工程中导入或录制了一个音频文件，需要对其进行波形的移调处理时，可以使用音频处理的波形移调功能。

操作步骤：

01 在已有的音频轨上，双击需要进行移调处理的音频事件，在采样编辑器的波形上拉出需要进行移调处理的区域，并单击鼠标右键，弹出快捷菜单，执行[Process]（处理）→[Pitch Shift]（移动音调）菜单命令来弹出波形移调对话框，如图 3-96 所示。

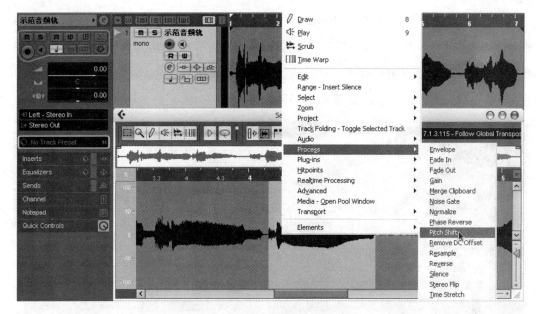

图 3-96　执行菜单命令弹出波形移调对话框

02 在波形移调对话框的虚拟键盘上，红色琴键显示的是当前的音调（假设值），蓝色琴键显示的是移动之后的音调（相对值），单击琴键即可对其选择一个新的音调，或者在[Transpose]处写入需要移调的音程度数，单位为半音，单击[Process]（处理）按钮后即可完成对该段波形的整体移调处理，如图 3-97 所示。

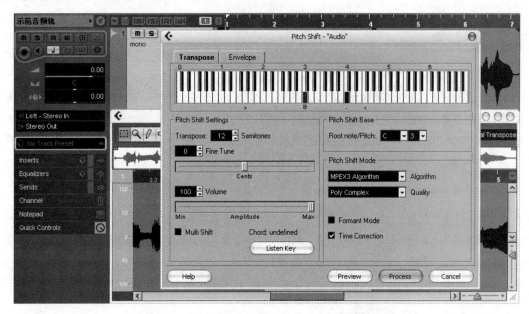

图 3-97　对所选区域的波形进行整体移调处理

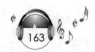

163

03 切换波形移调对话框到[Envelope]（包络）选项卡上，则可以对其进行音调包络变化处理。选择好需要进行移调的音程范围[Range]（范围），单位为半音，再以中线为轴，用鼠标在波形图形上增加节点并描绘音调包络线，单击[Process]（处理）按钮后即可完成对该段波形的包络移调处理，如图 3-98 所示。

图 3-98　对所选区域的波形进行包络移调处理

Q1：如何使移调之后的音质变得更好一点？

A1：凡是对音频进行任何移调之类的处理都会劣化其音质，但该功能可以通过设置来将其劣化程度降到最低。在波形移调对话框的[Pitch Shift Mode]（移调模式）处，更改[Algorithm]（算法）项目为[MPEX3 Algorithm]，并对 [Quality]（质量）项目进行进行合适的选择，如[Poly Complex]（单段混合织体）、[Solo Fast]（快速独奏）等。另外，进行人声移调时建议选中[Formant Mode]（共振峰模式）一项。

Q2：怎样使用波形移调对话框内的虚拟键盘查看音调？

A2：那个红色琴键并不是自动帮你在音频上探测出来的实际音调，它仅仅是为你针对蓝色琴键来进行音程计算的参照而已。例如红色琴键在 C 音，蓝色琴键在 D 音上时，只是说明该段移调处理是将其音频波形根据音程关系整体升高了 2 个半音，而不是指将 C 音变成了 D 音。

◆ 3.6.8 合并剪贴

当工程中导入或录制了一个音频文件，我们需要对其进行波形的剪贴处理时，可以使用音频处理的合并剪贴功能。

操作步骤：

01 在已有的音频轨上，双击需要进行剪贴处理的音频事件，在采样编辑器的波形上拉出需要进行复制的区域，并单击鼠标右键，弹出快捷菜单，执行[Edit]（剪辑）→[Copy]（复制）菜单命令来对其所选区域的波形进行复制，如图 3-99 所示。

图 3-99 选择需要进行复制的音频区域并进行复制

02 再在采样编辑器内选择另一段需要进行合并的波形区域，并在所选波形区域上单击鼠标右键弹出菜单，执行[Process]（处理）→[Merge Clipboard]（合并剪贴板）命令来弹出合并剪贴对话框，如图 3-100 所示。

03 在合并剪贴对话框内的[Sources mix]（来源混合）处设置原始区域[Orig.]（原始）与剪贴区域[Copy]（复制）的音量混合比例，再单击[Process]（处理）按钮即可在该区域上完成合并剪贴处理，如图 3-101 所示。

图 3-100　执行菜单命令弹出合并剪贴对话框

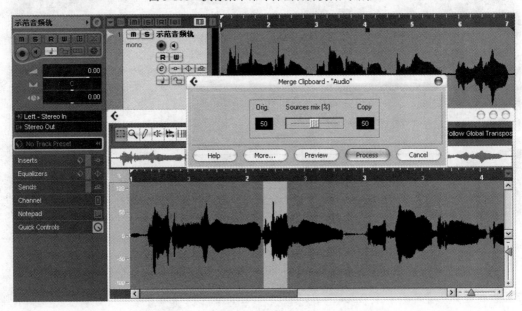

图 3-101　对所选区域的波形进行合并剪贴处理

04　如果需要对音频事件的前端或末端设置一个逐渐避免合并剪贴处理的时间值，单击合并剪贴对话框内的[More...]（更多）按钮，选中其扩展出来的[Pre-CrossFade]（前端交叉淡化）和[Post-CrossFade]（末端交叉淡化）项目，并调节其各自的时间值即可，如图 3-102 所示。

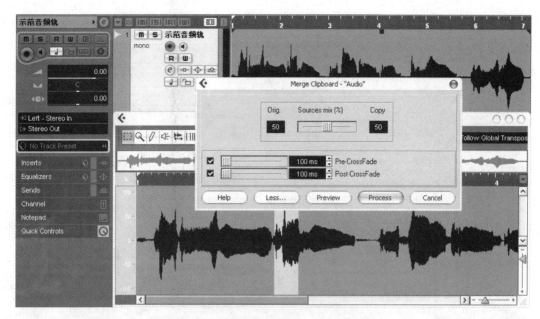

图 3-102　设置合并剪贴的前/末端逃离时间值

Q1：为什么我在执行了复制命令后再到另一个区域上使用合并剪贴功能时失败，并提示[No Audio in the Clipboard]（没有音频在剪贴板上）？

A1：复制音频片段时必须在采样编辑器内进行才可以，这之后才能够直接在工程界面中进行合并剪贴。

Q2：除开复制命令之外，剪切命令也可以这样操作吗？

A2：是的，但使用剪切命令会失去原有音频本身的部分，并且还会导致整个被剪切后的音频事件自动往前移动以填补空位，不建议使用。

◆ 3.6.9　插件效果

当工程中导入或录制了一个音频文件，我们需要对其声音的效果进行改变时，可以使用音频效果器来进行破坏性处理。

操作步骤：

01 在已有的音频轨上，双击需要进行效果器处理的音频事件，在采样编辑器的波形上拉出需要进行效果器处理的区域，并单击鼠标右键，弹出快捷菜单，在[Plug-ins]（插件）

子菜单下选择需要使用的效果器，如图 3 -103 所示。

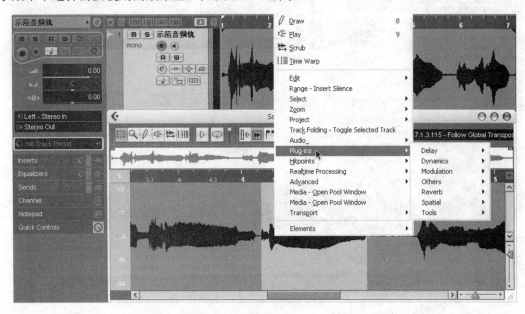

图3-103 选择需要进行效果器处理的音频区域和效果器

02 在接下来弹出的效果器界面对话框中，调节好效果器上的参数，单击[Preview]（预听）按钮来进行试听，效果满意后再单击[Process]（处理）按钮来对波形进行效果处理，如图 3-104 所示。

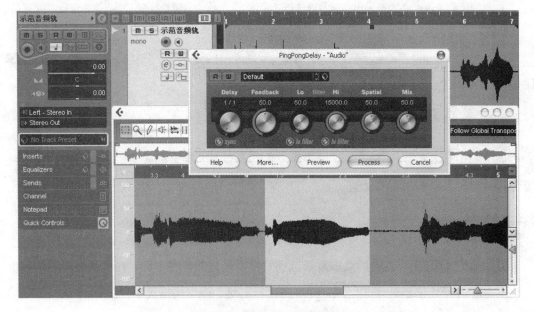

图 3 -104 对所选区域的波形进行效果器处理和试听

03 通常，使用效果器进行破坏性处理需要为其设置更加复杂的附加参数，在效果器对话框上单击[More...]按钮，在此选择和设置好合适的[Wet mix]（湿声比例）、[Dry mix]（干声比例）、[Tail]（残留时间）、 [Pre-CrossFade]（前端交叉淡化）和[Post-CrossFade]（末端交叉淡化）参数，如图 3-105 所示。

图 3-105　在效果器对话框内选择和设置效果附加参数

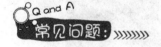

Q1：为什么在进行破坏性效果处理后感觉不到效果有变化？

A1：确定你正确地使用了效果器以及其参数，例如挂上频谱仪之类的效果器来进行处理是没有任何作用的。然后，再在附加参数中检查是不是将湿声输出比例关死为 0%了。

Q2：为什么在使用延迟效果器进行处理后波形的前端就缺失了一部分？

A2：延迟效果本来就是制造延迟声的。本身的波形是干声，而制造出来的效果声是湿声，如果在效果器对话框内设置了湿声输出比例为 100%的话，那么就会无法听见原本在那里的干声，即破坏性处理后的结果就没有了。

Q3：效果器对话框内的残留时间参数有什么作用？

A3：当你在使用混响延迟这一类效果器时，延迟声往往会比原始声要持续得久，即波形改变更长，这个时候可能就会超出你之前所选择的波形区域范围而造成延迟声无故丢失或断掉。设置一定大小的残留时间，在进行延迟效果器处理之后的效果声就会越过所选波形区域而混合在后面的波形中。

Q4：破坏性效果器处理和实时性效果器处理有何区别？使用时应该如何选择？

A4：实时性效果器处理是指使用插入式或发送式来进行效果器处理的方式，它利用CPU或DSP芯片在播放音频时对其进行实时运算来输出效果声，其优点在于可以很方便地在监听的同时对效果器参数进行调节，但这需要占用一部分系统资源作为代价。而破坏性效果器处理则是通过预先对音频进行效果处理，来改变音频波形本身的声音，其优点就是在播放时不需要占用系统资源。虽然实时性的效果器处理更占优势，但我们完全可以在音高修正、噪音消除等方面采用破坏性的方式进行处理。

◆ 3.6.10　修正音高

当录制完一段人声或是乐器的音频后，一般情况下我们需要对其音高和节奏进行修正，此时可以使用 Cubase 5 新增的 VariAudio 变化音频功能来完成。

操作步骤：

01　在已有的音频轨上，双击需要进行音高和节奏修正处理的音频事件，在弹出的采样编辑器左边单击[VariAudio]（变化音频）项目来将其展开，如图 3-106 所示。

图 3-106　在采样编辑器中展开 VariAudio 项目

02 单击[VariAudio]（变化音频）项目下的[Pitch & Warp]（音调和伸缩）按钮，音频波形将被扫描并识别出其音高，还以方块和线条的形式显示在采样编辑器的主窗口中，如图 3-107 所示。

图 3-107　将波形进行音高扫描和识别

03 修正音高：对照采样编辑器主窗口左边的音高坐标，点住需要进行音高变化的方块中间（鼠标呈手掌型），进行上下拖曳，将其移动到正确的位置上，如图 3-108 所示。

图 3-108　使用 VariAudio 来修正音高

04 修正节奏：对照采样编辑器主窗口上面的节拍标尺，点住所需要进行音高变化的方块两边（鼠标呈双箭头），进行左右拖曳，将其拉伸到需要的位置上，如图 3-109 所示。

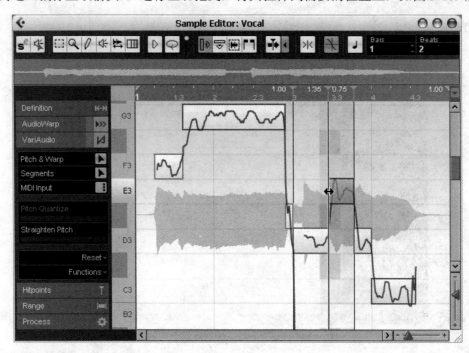

图 3-109　使用 VariAudio 来修正节奏

Q1：VariAudio 在 Cubase 3/Nuendo 3 中可以使用吗？

A1：不可以，这是从 Cubase 5 全功能版才开始有的新功能，就算是 Cubase 4 和 Nuendo 4，甚至是 Cubase Studio 5，也无法使用到这个新功能。如果您使用的是 Cubase 3/4 和 Nuendo 3/4 的话，可以使用一些第三方插件来完成该任务，例如 Waves Tune、Celemony Melodyne 以及 Antares AutoTune 等。

Q2：在使用 VariAudio 修正音高时，必须逐个地去移动音高块的音高吗？

A2：不用，可以整体来快速完成。在已扫描完音高的情况下，先在采样编辑器窗口中按 Ctrl+A 组合键来选中全部音高块，然后拉动[VariAudio]（变化音频）项目下的[Pitch Quantize]（音高量化）滑块，即可将全部已选中的音高块修正到距离原位置最近的准确音高上。

Q3：在使用 VariAudio 修正音高时，每次移动音高块都被吸附到音高的标准位置上，能进行细微调节吗？

A3：可以，在上下移动音高块时按住键盘上的[Shift]键即可。

Q4：如果我在 VariAudio 中已经将音高块全部拉正了，但音高曲线显示和在播放音频时仍然存在音准

问题怎么办?

A4:那是由音高块和音高曲线的音高位置出入太大造成的,解决办法就是选中需要进行重新调整的音高块,然后拉动[VariAudio](变化音频)项目下的[Straighten Pitch](拉直音高)滑块,即可将全部已选中的音高曲线修正到所在音高块的准确位置上。在实际使用时,该参数需要适当的予以保留,以免丢失声音的自然感,如图 3-110 这是将该参数调节为最大时的状态,其绝对准确的音高将会使音乐失去人性化。不过这样的处理也并非一无是处,例如它可以用来制作电子人声或是模拟机器人说话的效果。

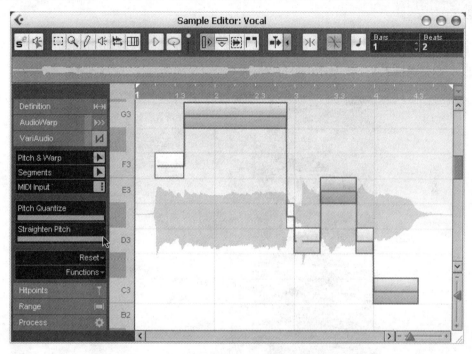

图 3-110　音高过分准确的音高块与音高曲线

Q5:VariAudio 中的[Segments](片段)功能有什么作用?

A5:[Segments](片段)这个模式可以用来调节音高块的识别位置、长短,以及合并和分割音高块等。在此模式下,将鼠标放在音高块的两边(鼠标呈双箭头),然后左右拖曳可以改变当前音高块的边界位置,而将鼠标放在音高块的下面(鼠标呈剪刀状)再单击鼠标即可将其剪断,按住电脑键盘上的[Alt]键(鼠标呈胶水状)再单击鼠标左键则可以将另一个音高块与当前音高块粘贴起来。

3.7　实时效果处理

使用效果器来对音频信号进行实时性处理和修饰是现代音频工作中最常用到的手段,它的特点是可以在不破坏原有波形的基础上听到效果声。实时性效果处理包括两种工作类型:插入式和发送式。针对不同的效果需求,需要使用不同的方式来操作。

◆ 3.7.1　插入式效果器处理

如果需要对某一音频轨进行效果处理，则可以在该音频轨上使用插入式效果器来进行实时效果运算。

操作步骤：

01　在已有的音频轨上，鼠标键单击其左边音轨控制面板内的[Inserts]（插入）项目，展开虚拟效果器插入机架，如图 3-111 所示。

图 3-111　在音频轨上展开效果器插入机架

02　在虚拟效果器插入机架内，单击任何一个效果器插槽的空档处即可列出 Cubase 自带和已正确安装的虚拟效果器插件，选择需要的效果器即可将其插入，再播放音频或输送信号进来即可听到实时效果处理后的结果，如图 3-112 所示。

03　图 3-112 中，前 6 个空档[i1~i6]为推子前效果器插槽，后 2 个空档[i7~i8]为推子后效果器插槽。在这个面板上，还可对效果器进行开关、旁通等控制。如图 3-113 所示，该虚拟效果器机架的第 1 槽推子前加载了一个[PingPongDelay]（乒乓延迟）效果器，其开关状态为开，在正常工作；第 2 槽推子前加载了一个[Limiter]（限制）效果器，虽然其开关状态为开，但我们将其进行了信号旁通，因此它暂时不会产生效果；第 7 槽推子后加载了

一个[DaTube]（电子管模拟）效果器，它的开关状态为关，因此它并不会产生效果。

图 3-112　在效果器插槽内选择效果器

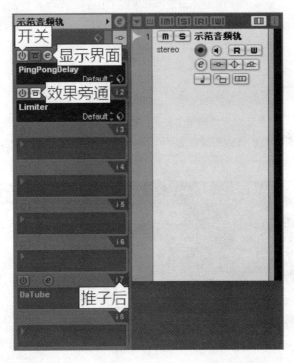

图 3-113　插入式效果器的推子前后和开关旁通

常见问题：»»»»»»

Q1：什么是推子前效果器？什么是推子后效果器？它们的排列规则是什么？

A1：顾名思义，推子前效果器是将效果器摆放在音量推子的前面，而推子后效果器则是将效果器摆放在音量推子的后面。在 Cubase 中，这 8 个插入式效果器的工作信号流程是[i1]→[i2]→[i3]→[i4]→[i5]→[i6]→[Volume]→[i7]→[i8]。这样，每个排在前一个效果器后面的效果器的处理结果都受到前面效果器的影响，而排在推子后的效果器除此之外还会受到音量推子的影响，这些都将导致最终的处理效果产生巨大的变化。

Q2：应该如何正确地选择推子前和推子后来插入效果器？

A2：使用推子前效果器在改变音量推子时，只会产生效果器输出声音的音量大小变化，而使用推子后效果器在改变音量推子时，就会产生效果器的输入信号变化而导致效果器的处理结果变化。例如，我们将一个防止信号过载爆音的限制器放在推子前，它会将音频波形本身的过载信号压回所设阈值电平以下，如果此时你觉得该段音频细节不够突出，则可推动音量推子让其音量增大，此时该音轨又会产生过载爆音。如果此时限制器是放在推子后的话，无论你如何提升音量推子，限制器始终会将其信号压回到所设阈值电平以下，来避免产生过载爆音。

Q3：Cubase 中自带的这些效果器是如何分类的？

A3：一般效果器在 Cubase 中被分为如下类型：[Delay]（延迟类效果器）、[Distortion]（失真类效果器）、[Dynamics]（动态类效果器）、[Filter]（滤波类效果器）、[Modulation]（调制类效果器）、[Restoration]（修复类效果器）、[Reverb]（混响类效果器）、[Surround]（环绕声效果器）、[Tools]（工具类效果器）以及[Other]（其他效果器）。其中我们比较常用的均衡器一般都属于滤波类效果器，而压缩器和限制器则属于动态类效果器。

Q4：如何改变插入效果器的插槽位置？

A4：如图 3-114 所示，单击效果器插槽上的[i1]等标志，直接用鼠标将其拖曳到另一个插槽上即可，如果此时按住[Alt]键，即可复制该效果器。这是 Cubase 4/Nuendo 4 特有的新功能，在 Cubase 3/Nuendo 3 中无法使用。

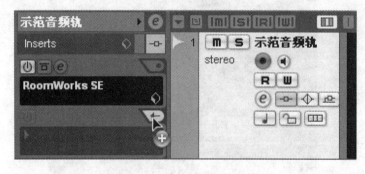

图 3-114　给效果器切换插槽

Q5：如何在 Cubase 中安装第三方效果器插件？

A5：在 Cubase 3/Nuendo 3 中，均可使用 DX 和 VST 两种格式的效果器插件，而在 Cubase 4/Nuendo 4 中则只能够使用 VST 格式的效果器。另外，Cubase 4/Nuendo 4 支持一种新的插件格式叫做 VST3，不过这种格式的效果器在目前的市场上比较罕见。安装 VST 效果器时需要注意，必须将其应用程序扩展文件安装在软件所指定的 VST 通用目录里，否则无法使用。一般情况下，这个目录在 Windows 系统中被默认指定为 C:\Program Files\Steinberg\VstPlugins 或是 Cubase/Nuendo 安装目录下的 VstPlugins 文件夹内。

◆ 3.7.2 发送式效果器处理

如果需要对某些音频轨进行统一的效果处理，可以在这些音频轨上使用发送式效果器来进行实时的效果运算。

操作步骤：

01 在已有的工程界面中，执行 [Project]（工程）→[Add Track]（增加音轨）→[FX Channel]（效果通道）菜单命令建立一条效果器通道轨，如图 3-115 所示。

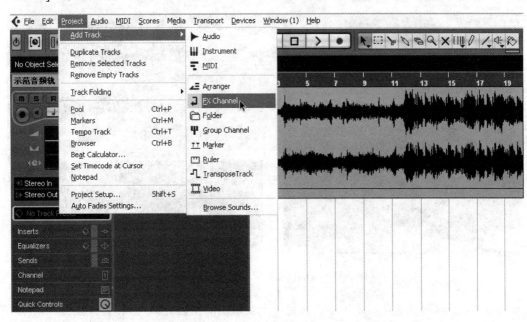

图 3-115　在工程中建立一条效果通道轨

02 在弹出的效果通道轨增加对话框中，选择所需要搭载的效果器[Effect]和通道数[Configuration]，单击[OK]按钮完成操作，如图 3-116 所示。

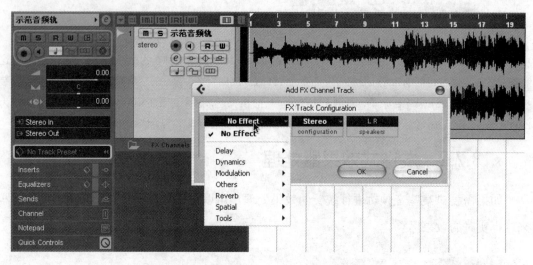

图 3-116 在效果器通道轨上选择效果器和通道数

03 选择需要进行发送式效果处理的音轨，并单击其音轨左边控制面板内的[Sends]（发送）项目来展开该音轨的发送端口，如图 3-117 所示。

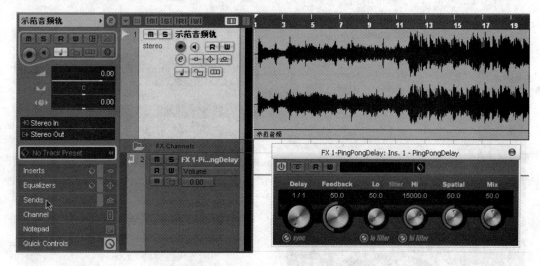

图 3-117 在音频轨上展开音轨发送端口

04 在音轨的发送端口内，单击任何一个发送槽的空档处即可列出当前工程内所能够接收发送信号的音频通道和音轨。在此，先将其选择到刚才所建立的与效果器同名的效果通道轨上，再点亮该发送通道的开关，并拉动滑块输送一定大小的发送量，即可在播放音频或输送信号进来时听到由效果通道轨上输出的效果湿声，如图 3-118 所示。

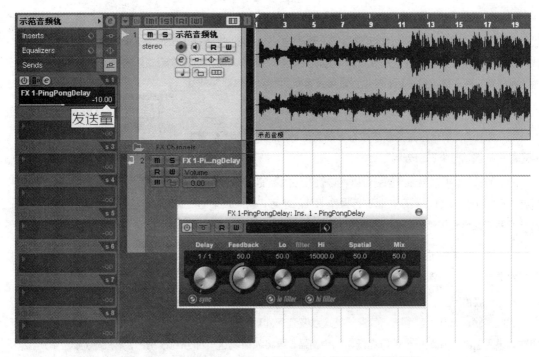

图 3-118　在发送端口上将音频轨的干声发送到效果通道轨

>>>>>>

Q1：什么是发送式效果器？与插入式效果器相比有什么区别和优势？

A1：其实发送式效果器就是在不对原始音频轨插入效果器的情况下，将原始音频轨的干声复制（即认为是发送）一份，再将所复制的那一份通过另一条音轨（效果通道轨）的插入效果器来输出效果湿声的做法。它既能够保证干声的正常输出，也能够让另外一条加了效果器处理的效果通道轨同时输出湿声。这样，就能够很好地在整个工程中调节干声和湿声的各音量比例，并且在多条音频轨进行发送效果器处理时，既能够节省电脑资源，又能够共享效果器参数来进行统一的处理。

Q2：为什么我的效果通道轨总是不输出效果声？

A2：这是初学者经常粗心大意而造成的问题。请检查当前的效果通道轨是否加载了正确的效果器，例如[Gate]（噪音门）等效果器不会在低电平下输出信号等。再检查当前的音频轨发送端口是否指定了正确的效果通道轨，是否已经点亮了该发送端口的开关以及是否拉动了发送数量的滑块。

Q3：每一条效果通道轨只能够接收来自一条音频轨的发送信号吗？

A3：当然不是。你可以将很多条音频轨的[Sends]端口打开并输送信号到同一条效果器通道轨里面去，此时那条效果通道轨则混合输出这些音频轨的效果湿声。同样，每一条音频轨也可以对多条不同的效果通道轨发送信号。

第1章 准备篇

第2章 MMIDI篇

第3章 音频篇

第4章 完成篇

第5章 设置篇

Q4：使用发送式效果器有推子前和推子后之分吗？

A4：有。如图3-119所示，其中[s1]未激活[Pre Fader]（推子前）按钮为推子后发送，而[s2]激活了该按钮为推子前发送。另外，所在效果通道轨上的插入式效果器也与正常音频轨的插入效果器一样，前6槽为推子前，后2槽为推子后，在建立效果通道轨的时候效果器是默认加载在第1个插槽中的。

Q5：效果通道轨已经是用来接收来自于其他通道的发送信号，它本身还能再把该信号发送出去吗？

A5：可以。单击效果通道轨，可以在该轨左边的控制面板上看到它同样具有[Sends]项目，展开在此进行操作即可。注意，两条效果通道轨进行互逆发送是被禁止的。

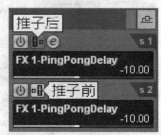

图3-119　发送端口的推子前/推子后选择

Q6：我们应该在什么情况下使用插入式效果处理，又在什么情况下使用发送式效果处理？

A6：一般情况下，在进行一个多轨缩混的工程中，针对某一轨的均衡滤波处理以及动态压缩处理使用插入式效果器，而针对整个声场的混响处理以及延迟处理则使用发送式效果器。当然，也有特殊用法，例如在效果通道轨上加载一个进行高低切的均衡器，再将人声发送一部分到该轨上，形成一定大小的电话人声输出来伴随着原始人声。

3.8　参数自动控制

有时，一成不变的参数会让音频回放在各个方面达不到用户的要求，而时刻需要手动去调整又是一件极为不现实的事情。在 Cubase 和 Nuendo 软件中，完全可以把手动调整的各项参数记录下来，让软件自动重复用户的动作来达到所需要的效果。

◆ 3.8.1　音量自动化控制

在处理音频的时候，可能需要在某轨上进行不同位置的音量参数变化，实现此目的可以使用音量自动化控制功能。

操作步骤：

01 在已有的音频音轨上，鼠标单击其左下角的隐藏标记[Show/Hide Automation]（展开/隐藏自动化控制），即可展开自动化曲线控制轨，如图3-120所示（在 Cubase 3/Nuendo 3中则是一个[+]标记）。

图 3-120 展开自动化曲线控制轨

02 在已展开的自动化曲线控制轨上，鼠标单击点亮[R]状标记的[Read Enable]（激活读取）按钮，使其呈绿色亮起状态，并且该按钮右边的项目内有[Volume]（音量）字样，如图 3-121 所示。

图 3-121 激活自动化曲线读取功能

03 鼠标单击自动化曲线控制轨右边波形上的灰色线条，即可对音量包络变化曲线增加节点。此时该曲线变为深蓝色，接下来可以切换为画笔工具在此曲线上用鼠标任意描绘出音量包络的变化情况，如图 3-122 所示。注意，在使用箭头工具调节节点时按住[Ctrl]键

可以对其进行水平移动或垂直移动。

图 3-122　用鼠标描绘出音量包络的变化曲线

04 播放已经描绘好音量自动化曲线的音轨，即可看到该音轨控制面板内的音量滑块或调音台上的音量推子伴随着音量自动化曲线进行变化，同步改变着该音频轨的音量大小，如图 3-123 所示。

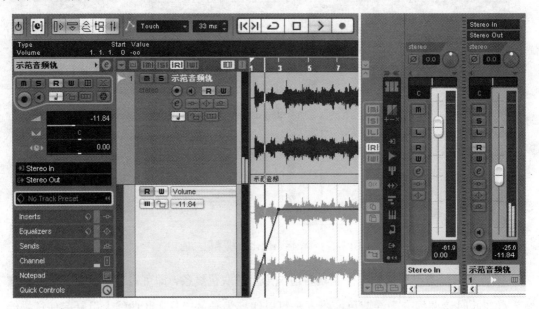

图 3-123　音量自动化曲线控制着音量推子运动

05 相反地，用鼠标点亮自动化曲线控制轨上的[W]状标记[Write Enable]（激活写入）按钮，使其呈红色亮起状态，即可在播放该音轨时通过音量滑块或音量推子来对其音量自动化曲线进行录制，如图 3-124 所示。

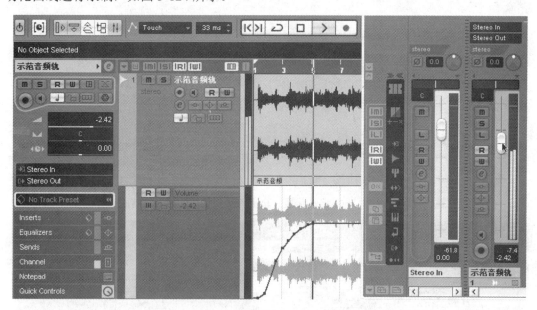

图 3-124　通过音量推子对音量自动化曲线进行录制

Q1：为什么在进行自动化曲线录制的时候又把新的声音也录制到音频轨上去了？

A1：录制自动化曲线时，只要激活了[W]按钮后点播放按钮就可以了，不要点录音按钮来录制。

Q2：为什么在进行自动化曲线录制的时候反复进行[R]和[W]读写会使推子参数和自动化曲线产生错位？

A2：那是因为对自动化曲线模式进行改变后产生的，如图 3-125 所示。在一般情况下，建议使用默认的[Touch]（触摸）模式。

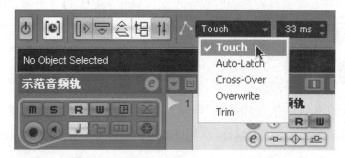

图 3-125　设置自动化控制曲线的模式

Q3：自动化曲线画得太失败了，应该如何清除？

A3：如果需要禁用自动化曲线，直接单击点灭自动化控制轨上的[R]按钮即可。如果需要重新写入新的自动化曲线，则可使用箭头工具将之前所描绘的线段节点全部选中再按键盘上的[Delete]（删除）键清除。

Q4：自动化曲线只能够控制音量吗？如果需要实时控制声像该怎么办？

A4：当然不是。在自动化曲线控制轨的[R]和[W]按钮右边，可以对其所控制项目进行选择，默认时是在[Volume]参数上。如果需要对声像进行自动化控制，则单击此处，在受控参数的下拉列表中选择[Pan Left-Right]一项即可。

Q5：每条音轨只能够同时控制一项自动化参数吗？能一次控制多个参数呢？

A5：当然不是。可以用鼠标单击自动化控制轨左下角的隐藏标记[Append Automation Track]（增加自动化控制轨）来增加更多的自动化控制轨，以同时控制更多的自动化参数，如图 3-126 所示。即使不增加新的自动化控制轨，也可以通过同一条自动化控制轨上的受控参数切换来达到目的。

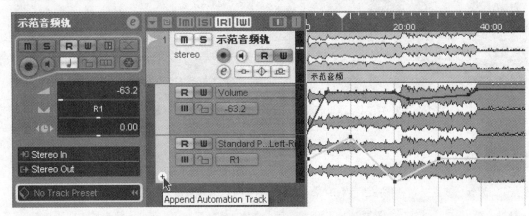

图 3-126　增加更多的自动化控制轨控制更多参数

◆ 3.8.2　插入式效果器自动化控制

在使用插入式效果器处理音频的时候，可能需要在某轨上进行不同位置的效果器参数变化，实现此目的可以使用效果器自动化控制功能。

操作步骤：

01　在已有插入式效果器的音频轨上，鼠标单击其左下角的隐藏标记[Show/Hide Automation]（展开/隐藏自动化控制），将其自动化曲线控制轨展开，如图 3-127 所示。

02　在已展开的自动化曲线控制轨上，用鼠标单击点亮[R]状标记的[Read Enable]（激

活读取）按钮，使其呈绿色亮起状态，如图 3-128 所示。

图 3-127　展开自动化曲线控制轨

图 3-128　激活自动化曲线读取功能

03 在默认的自动化受控项目[Volume]处单击鼠标，弹出受控参数下拉列表，该列表会自动列出插入在该音轨上的效果器参数受控项目，以此选择到所需要控制的项目上即可，

例如[Ins.:1:PingPangDelay - Mix]（插入效果器 1：乒乓延迟—干湿比例），如图 3-129 所示。

图 3-129　在自动化控制轨上选择效果受控参数

04 用鼠标单击自动化曲线控制轨右边波形上的灰色线条，即可为效果器参数包络曲线增加节点。此时该曲线变为深蓝色，接下来可以切换为画笔工具在此曲线上用鼠标任意描绘出音量包络的变化情况，即可完成效果器参数的自动化控制，如图 3-130 所示。

图 3-130　用鼠标描绘出效果器参数包络的变化曲线

05 一般情况下，初学者很难用描绘的方式把握好效果器的参数变化，这个时候在效果器上直接对该参数的自动化曲线进行录制比较好。用鼠标单击点亮自动化曲线控制轨上的[W]状标记 [Write Enable]（激活写入）按钮，使其呈红色亮起状态，即可在播放该音轨时通过直接操作效果器来对其参数自动化曲线进行录制，如图 3-131 所示。

图 3-131　通过效果器操作对效果器参数自动化曲线进行录制

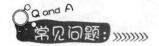

Q1：我在音频轨上插入了 2 个效果器，为什么自动化轨的受控参数项目列表里只有 1 个效果器的参数可供选择呢？

A1：因为效果器参数太多，Cubase 会在项目列表中对无法显示的受控项目进行隐藏。需要选择选择这些参数时，在项目列表中先选择[More...]（更多的）项目，然后在弹出的[Add Parameter]（增加参数）窗口中找到[Ins.]（插入）项目，单击[+]就可以选择所有插入在该音轨上的效果器参数了，如图 3-132 所示。

Q2：我需要对一个很复杂的效果器上的多个参数做自动化控制，那我在自动化轨的受控参数项目列表内是否要浪费很长的时间来寻找这些项目？

A2：对于这种事情很好解决。先单击点亮[W]按钮，在播放该音轨时通过直接操作效果器来对其参数

自动化曲线进行录制。录制完成后，再单击自动化轨的受控参数项目列表，可以发现之前进行了自动化控制参数变化的项目后面全部带有[*]标记，选择即可再次用鼠标对该参数的自动化曲线进行细微调节。

　　其他常见问题可参考本书 3.8.1 小节。

图 3-132　对多个效果器的多个参数进行自动化控制

◆ 3.8.3　发送式效果器自动化控制

在使用发送式效果器处理音频的时候，可能需要在湿声轨上调节不同位置的效果器参数，为实现此目的可以使用效果器自动化控制功能。

操作步骤：

01　在已有插入式效果器的效果通道轨上（虽然是发送式的工作方式，但实质是在该效果通道轨上插入了效果器），用鼠标点亮[R]状标记的[Read Enable]（激活读取）按钮，使其呈绿色亮起状态，如图 3-133 所示。

02　在默认的自动化受控项目[Volume]处单击鼠标，弹出受控参数下拉列表，该列表会自动列出插入在该音轨上的效果器参数受控项目，以此选择到所需要控制的项目上即可，例如[Ins.:1:PingPangDelay - Mix]（插入效果器 1：乒乓延迟—干湿比例），如图 3-134 所示。

图 3-133　激活自动化曲线读取功能

图 3-134　在自动化控制轨上选择效果受控参数

03　用鼠标单击自动化曲线控制轨右边波形上的灰色线条，即可对效果器参数包络曲线增加节点。此时该曲线变为深蓝色，接下来可以切换为画笔工具，在此曲线上用鼠标任意描绘出音量包络的变化情况，即可完成效果器参数的自动化控制，如图 3-135 所示。

图 3-135　用鼠标描绘出效果器参数包络的变化曲线

04 用鼠标单击点亮自动化曲线控制轨上的[W]状标记 [Write Enable]（激活写入）按钮，使其呈红色亮起状态，即可在播放该音轨时通过直接操作效果器来对参数自动化曲线进行录制，如图 3-136 所示。

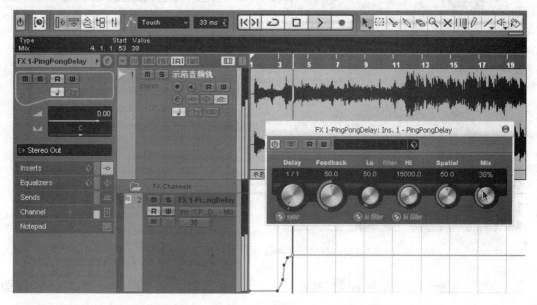

图 3-136　通过效果器操作对效果器参数自动化曲线进行录制

可参考 3.8.1 与 3.8.2 小节。

 3.9　音轨路由编组

如果需要对某些音频轨进行统一的编辑处理，则可以在这些音频轨上使用编组功能来将其整合到同一条编组音轨中。

操作步骤：

01 在已有的工程界面中，执行 [Project]（工程）→[Add Track]（增加音轨）→[Group Channel]（编组通道）菜单命令来建立一条编组通道轨，如图 3-137 所示。

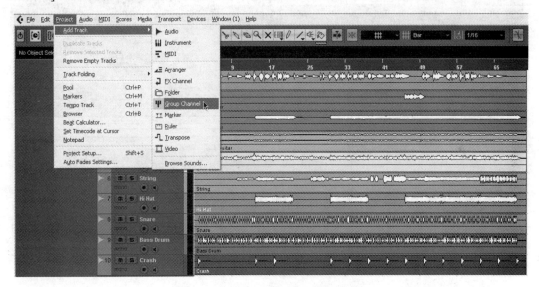

图 3-137　在工程中建立一条编组通道轨

02 在接下来弹出的编组通道轨增加对话框中，选择所需要增加的音轨数量[Count]和通道数[Configuration]，单击[OK]按钮，完成操作，如图 3-138 所示。

03 选择要进行整合输出的音频轨，在音轨左边的控制面板中选择输出通道到新增加的编组通道轨上，此时该编组通道轨即替代了所选音频轨将信号进行整合输出，如图 3-139 所示。注意，按住[Ctrl]键可以对多条音轨进行复选，再按住[Shift+Alt]键并用鼠标选择输

出通道则可以对所有被选中的音轨进行集体通道替换。

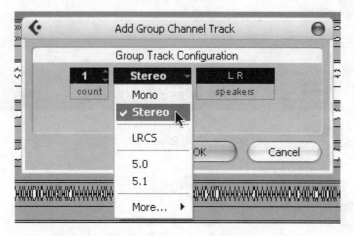

图 3-138　在编组通道轨上选择增加数量和通道数

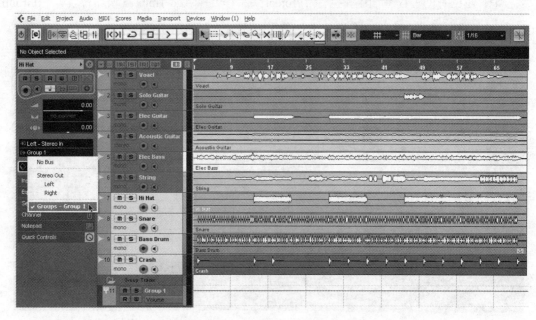

图 3-139　将需要整合在一起的音频轨输出到编组通道轨

04 若想让原有音频轨和编组通道轨同时输出，则可以使用发送的方式将信号送入编组通道轨。选择需要进行整合发送的音频轨，单击其音轨左边控制面板内的[Sends]（发送）项目来展开该音轨的发送端口，将信号发送到编组通道轨上，并打开发送端口的开关，指定发送量，如图 3-140 所示。

图 3-140　将需要整合在一起的音频轨发送到编组通道轨

05 在设置好编组通道轨的信号通路之后，即可将其当成一条音频轨来使用。可以对其重命名、插入效果器、发送效果器、再发送信号、自动化控制等，但不可以用来录制音频波形，如图 3-141 所示。

图 3-141　对编组通道轨进行命名和使用

Q1： 让若干条音频轨输出到编组通道轨和发送到编组通道轨有什么区别？

A1： 如果是输出到编组通道轨，那么在整个工程中只有编组通道轨在输出声音，而那些原始音频轨不输出声音。如果是发送到编组通道轨，则在整个工程中无论是编组通道轨，还是原始音频轨，均可以输出声音。

Q2： 发送编组通道轨再使用插入式效果器和直接发送到效果通道轨有什么区别？

A2： 对于这种问题来说，实际上效果是一样的。但在使用的时候还是按照类别区分为好，以便识别。

Q3： 若是编组通道轨已经用来接收来自于其他通道的发送信号，它本身还能再把该信号发送出去吗？

A3： 可以，并且使用编组通道轨来进行发送式效果的处理也是较常见的操作。单击编组通道轨，可以在该轨左边的控制面板上看到它同样具有[Sends]项目，在此展开进行操作即可。注意，两条编组通道轨或与其他效果通道轨进行互逆发送是被禁止的。

Q4： 如何在不建立编组通道轨的情况下，又很方便地统一对若干音频轨的音量进行调节呢？

A4： 对于简单的多轨音量统一调节操作，确实是没有建立通道编组轨的必要。用户只需要将若干音频轨按住[Ctrl]键来同时选中，然后在调音台的音量推子上单击鼠标右键弹出快捷菜单，选中[Link Channels]（关联通道）项目即可对该音轨的音量推子进行统一控制，如需要解除该推子关联，再次在调音台的音量推子上单击鼠标右键弹出快捷菜单菜单，选中[Unlink Channels]（解除通道关联）项目即可，如图3-142所示。该功能还可使用在如独奏、静音等按钮上。

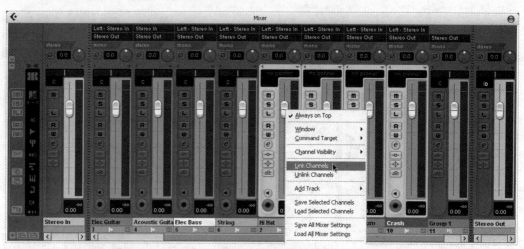

图3-142 在调音台上对推子进行关联控制

第 **4** 章
——完成篇

本章导读

无论是在Cubase/Nuendo中创作好了音乐，或是录制以及处理
好了音频，都需要把它输出为大家所熟悉的文件格式以让更多的
人听到这份佳作。在本章中，将介绍针对工程全局来获得成品的
整体操作，包括使用调音台、正常导出以及使用编组轨内录等操
作。

4.1 操作调音台

当一个工程拥有很多条音轨时，在单轨上进行操作已经不能够满足全局控制的需要，这时候可以启用调音台来工作。

操作步骤：

01 认识调音台。打开调音台，调音台会显示出工程中已有的 MIDI 轨、音频轨、乐器轨、效果通道轨和编组通道轨，两边侧的[Stereo In]（立体声输入）和[Stereo Out]（立体声输出）分别为输入/输出总线轨，如图 4-1 所示，在此对调音台界面进行说明：

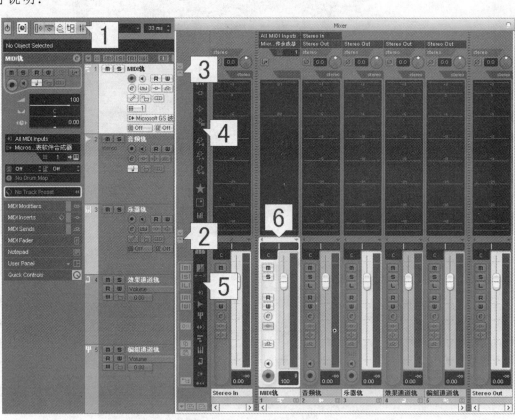

图 4-1　调音台界面以及说明

[1] 打开调音台。单击此处打开和隐藏调音台界面，快捷键为[F3]。
[2] 扩展功能通道条部分。单击此处打开和隐藏调音台的功能通道条部分。

[3] 扩展信号路由端部分。单击此处打开和隐藏调音台的信号路由端部分。

[4] 切换通道条功能。单击此处对通道条的功能显示内容进行切换。

[5] 隐藏和显示音轨。单击此处根据音轨的不同类型对其进行隐藏和显示。

[6] 选择音轨。单击此处选择音轨，与工程音轨排列区域的选择是同步的。

02 使用推子以及独奏功能。在调音台上对多轨进行音量调节、声像调节、独奏播放、静音播放，如图 4-2 所示。

图 4-2　使用推子以及独奏功能

03 使用插入式效果器。打开扩展功能通道条部分，单击插入式效果器串联标志按钮，将通道条切换为插入式效果器面板，对各轨使用插入式效果，如图 4-3 所示。

04 使用发送式效果器。打开扩展功能通道条部分，单击发送式效果器并联标志按钮，将通道条切换为发送式效果器/发送通道面板，对各轨使用发送式效果，如图 4-4 所示。

第1章 准备篇

第2章 MMIDI篇

第3章 音频篇

第4章 完成篇

第5章 设置篇

图 4-3　使用插入式效果器

图 4-4　使用发送式效果器

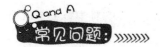

Q1：如何将调音台的界面一直浮在工程界面之上？

A1：打开调音台后，在调音台界面中单击鼠标右键，勾选[Always on Top]（总在最上面）项目即可。除此调音台之外，某些其他窗口以及插件界面也可使用此功能。

Q2：如何对输出总线进行参数自动化控制？

A2：在调音台的总线输出轨上单击点亮[W]按钮，即可在工程中自动生成总线输出轨并写入自动化控制曲线。由于工程界面在默认情况下是没有总线输出轨的，因此该操作必须先在调音台上来完成。

4.2 导出音频文件

当所有音频文件都在 Cubase 中录制和编辑完成后，我们需要将其保存为一个 MP3 或 WAV 格式的数字音频文件，此时可执行导出命令。

操作步骤：

01 在已有的工程界面中，确认需要进行导出的左右范围，在标尺上拉出选择范围的三角标界，将其正向选中，使该范围在工程界面中呈蓝色背景，如图 4-5 所示。

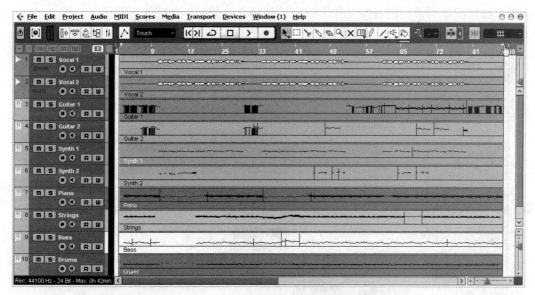

图 4-5　在标尺上选中需要导出范围的左右边界

02 执行 [File]（文件）→[Export]（导出）→[Audio Mixdown...]（音频混合）菜单命令，弹出导出设置对话框，如图4-6所示。

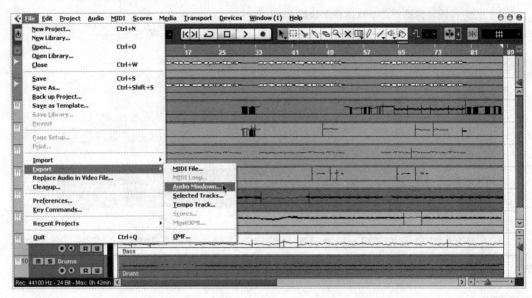

图4-6 执行菜单命令弹出导出设置对话框

03 在导出设置对话框中写入文件名[File Name]、导出路径[Path]、文件格式[File Format]和采样率[Sample Rate]和比特率[Bit Depth]，设置完成后单击[Export]按钮执行导出操作，该情况下所导出的音频文件为整个工程的总体效果，如图4-7所示。

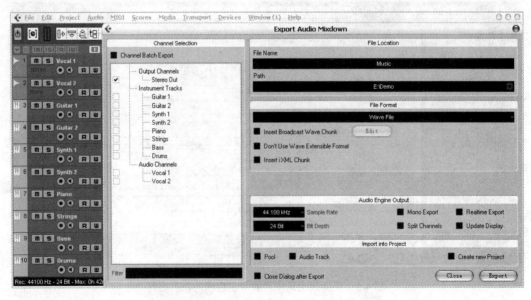

图4-7 设置导出项目和路径完成总线导出

04 如果需要进行分轨导出，先选中导出设置对话框左边音轨列表上面的[Channel Batch Export]（通道批量导出）复选框，然后再在下面选中需要进行分轨导出的音轨名称即可，如图4-8所示。注意，该功能不直接支持MIDI轨，MIDI轨进行分轨导出时需要选择该MIDI轨所对应的VSTi音源输出轨。

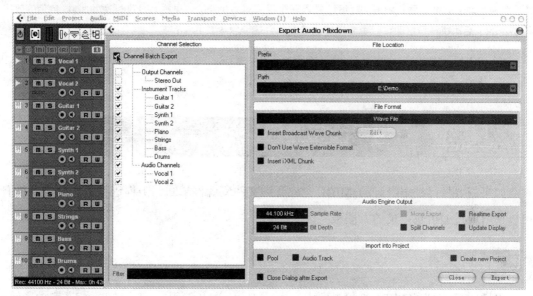

图4-8 设置导出项目和路径完成分轨导出

Q1：为什么我的Cubase 3/Nuendo 3中没有分轨导出列表？那应该怎么导出分轨？

A1：分轨导出是Cubase 5新增加的功能，此功能Nuendo 4也不支持。需要使用低版本的软件获取分轨时，则可以在工程中对需要导出的音轨逐次进行单独的[Solo]操作，再进行多次导出即可，相比于起Cubase 5的分轨导出功能要麻烦。

Q2：为什么执行无法导出且提示[The left and right locators must be set!]（必须选择左右位置）？

A2：那是因为没有在标尺上选择导出的左右边界，应先选择再执行导出操作。

Q3：默认的导出通道数为立体声交错（Stereo Interleaved），如何导出为单声道或立体声分离文件？

A3：在导出选项框的[Audio Engine Output]处选中[Mono Export]项目为导出单声道文件，选中[Split Channels]项目则导出立体声分离为左右各一个单声道文件。

Q4：为什么在导出时速度不正常，且导出完成以后播放文件却没有声音？

A4：那是因为导出通道设置错误。应该在导出选项框的[Audio Engine Output]处选择导出的通道为

ASIO 输出总线。

Q5：听说在最终导出时需要进行抖动处理，该怎么操作？

A5：当你导出音频文件的比特率要比在原工程中低时（如 24bit 导出为 16bit），就需要进行抖动处理来减少量化计算错误而造成的音质损失。操作的方法是先按[F3]键打开调音台并切换到插入效果器界面，在总线输出通道的推子后（即[i7]或[i8]）插入一个带有抖动功能的效果器（如 Cubase/Nuendo 自带的效果器 UV22HR）后再执行导出即可。查看工程比特率的方法可参考本书 5.6 节。

Q6：导出的声音精度通常要多大才够好呢？

A6：CD 的音质是采样率为 44.1kHz，比特率为 16Bit，仅供参考。

4.3 内录获取分轨

如果需要将已经编辑好的 MIDI 变成音频文件或者再拿回到工程进行音频处理，我们可以使用通过编组轨内录的方法来完成。

操作步骤：

01 在已完成的 MIDI 工程界面中，执行 [Project]（工程）→[Add Track]（增加音轨）→[Group Channel]（编组通道）菜单命令来建立一条编组通道轨，如图 4-9 所示。

图 4-9　在工程中建立一条编组通道轨

02 单击 MIDI 轨所输出音频信号的音源输出轨或是乐器轨，在左边的控制面板上将输出通道选定为之前所建立的编组通道轨，如图 4-10 所示。

图 4-10　选择音源输出轨或乐器轨的输出通道为编组轨

03 再建立一条音频轨来进行音频录音，执行 [Project]（工程）→[Add Track]（增加音轨）→[Audio]（音频）菜单命令来建立一条音频轨，如图 4-11 所示。

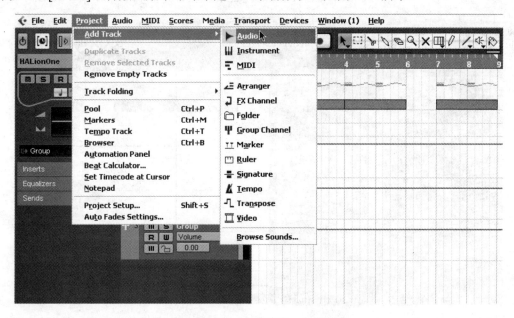

图 4-11　在工程中建立一条音频轨

04 单击刚才建立的音频轨，在左边的控制面板上将输入通道选定为之前所建立的编组通道轨，如图4-12所示。

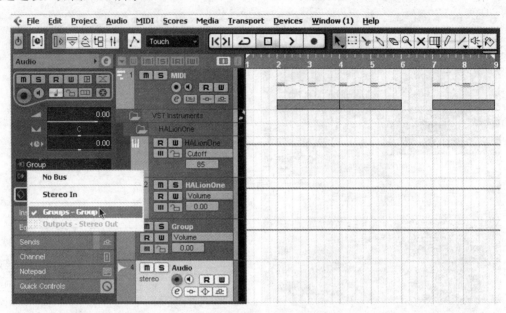

图4-12　选择音频轨的输入通道为编组轨

05 此时再单击工程上方工具栏或是走带控制器上的录音按钮[Record]（快捷键*），Cubase则在该音轨上对来自MIDI轨所播放的声音信号进行音频录制，如图4-13所示。

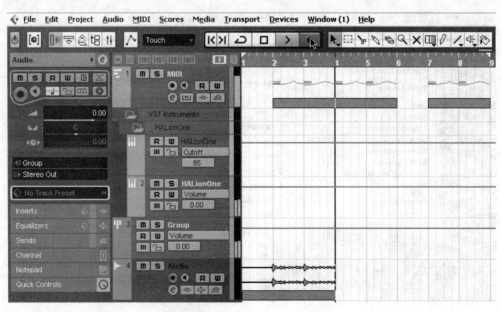

图4-13　单击录音按钮开始录音

Q1：Cubase 3/Nuendo 3 的音频轨无法选择输入通道为编组轨，需要哪个版本才可以使用此功能？

A1：要实现该功能，Cubase 的版本必须在 4.1 或者更高才可以，Nuendo 则在 4.0 就可以。

Q2：使用这种分轨内录的方法与使用传统方式导出相比有什么区别和优势？

A2：这样做有三个优点：一是针对那些零碎的 MIDI 事件，内录比导出再导入要省去了音频事件对位和对齐的麻烦；二是可以同时内录多条音轨，并且可选择录为同一轨或是分别录成多条音轨，三是不需要经过导出的算法计算，可在不抖动的情况下确保声音的质量。

Q3：我做 MIDI 使用的是乐器轨而不是 MIDI 轨，为什么我无法在乐器轨上选择输出为编组轨？

A3：乐器轨的控制面板在设计时就是让你在输出通道处选择 VSTi 虚拟乐器用的，但是这并不意味着无法将该音轨的音频信号输送给其他音轨。第一种方法是在乐器轨上使用发送通道，将信号发送给编组轨，第二种方法就是按 F3 键打开调音台并展开其上端的信号通道路由部分，在这里即可选择乐器轨的输出通道为编组轨，如图 4-14 所示。

图4-14 使用调音台对输出通道进行更改

Q4：我用的是 MIDI 轨，但我还是没有搞明白上述操作步骤中的音源输出轨在哪里？

A5：当你按 F11 键打开 VSTi 虚拟乐器机架并挂载一个 VSTi 虚拟乐器的时候，Cubase 的工程内部会自动生成一个名为[VST Instruments]（VST 虚拟乐器）的文件夹轨，展开该文件夹轨后你会发现下面有至少两条与你目前正在使用的 VSTi 虚拟乐器同名的音源输出轨。现在回到你的 MIDI 轨上，播放你的 MIDI 数据或是演奏 MIDI 键盘，其中一条有电平显示的就是我们所需要的那条音源输出轨，而另一条音源输出轨只是用来做控制参数自动化使用。

Q5：我现在有 5 个声部，写了 5 条 MIDI 轨或是乐器轨，我也可以一次性内录成为 5 条音频分轨吗？

A5：可以，但是你必须建立 5 条编组通道轨以及 5 条音频轨，并分别来分配和操作每一条编组通道轨和音频轨的信号路由。当然，录音的时候将这 5 条音频轨的允许录音按钮[Record Enable]（录音激活）全部点亮即可一次性完成 5 条音频轨的录音工作。

Q6：在我内录完音频分轨之后，想单独拿走该条音轨的分轨文件，还需要再进行音频导出的操作吗？

A6：如果你仅仅是想拿走刚刚内录的部分，就是说没有再对其进行进一步处理的音频文件，只需要到工程目录的 Audio 文件夹下拿走即可，无需再导出。

第5章

——设置篇

本章导读

通过了解Cubase/Nuendo软件的常用设置，读者可更好地控制和使用它。软件的操作方法和工作方式更加适合自己，毫无疑问会让自己在工作时取得事半功倍的效果。本章介绍Cubase/Nuendo软件在各个方面的常用设置项目，通过学习可解决一系列因为设置不当而引发的问题。

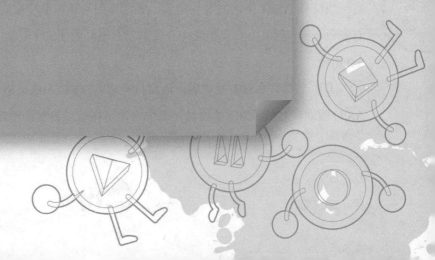

电脑音乐工作站
Cubase/Nuendo使用速成教程

第1章 准备篇

第2章 MMIDI篇

第3章 音频篇

第4章 完成篇

第5章 设置篇

5.1　软件驱动设置

为了让 Cubase 软件以极低的延迟时间来工作，我们必须对其进行 ASIO 驱动设置。

操作步骤：

01　在已有的软件界面中，执行 [Devices]（设备）→[Device Setup]（设备设置）菜单命令，打开设备设置窗口，如图 5-1 所示。

图 5-1　执行菜单命令打开设备设置窗口

02　在设备设置窗口内，单击该窗口左边的[VST Audio System]（VST 音频系统）项目，即可在右边的[ASIO Driver]（ASIO 驱动）处选择一个主要的 ASIO 驱动，如果电脑上有一块带有 ASIO 驱动的专业声卡，应选择到与该声卡厂家同名的 ASIO 驱动上。如果没有专业声卡，则可以安装和选择一款第三方出品的 ASIO 驱动[ASIO4ALL v2]来使用，如图 5-2 所示。

03　选择好 ASIO 驱动后，该窗口左边的[VST Audio System]项目下面会显示出与该 ASIO 驱动同名的 ASIO 子项目，选中它即可在该项目里面单击[Control Panel]（控制面板）

按钮来调出 ASIO 驱动控制面板以进行延迟时间的调节，如图 5-3 所示。

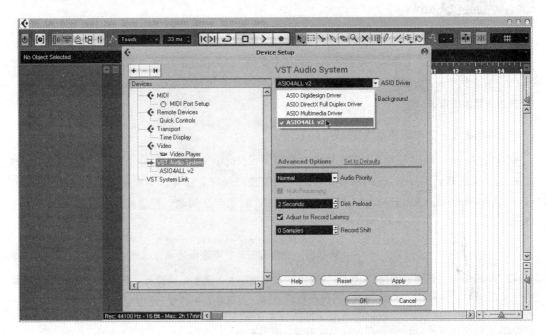

图 5-2　在设备设置窗口内选择 ASIO 驱动

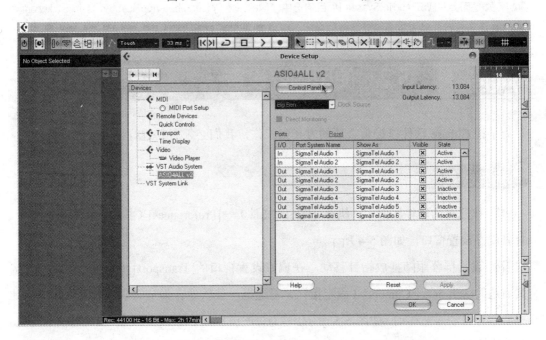

图 5-3　在 ASIO 子项目内单击打开 ASIO 驱动的控制面板

Q1：为什么驱动项目内没有[ASIO4ALL v2]驱动？应该如何获得？

A1：[ASIO4ALL v2]这个驱动并不会随 Cubase 附带安装，需要自行到网络上下载后再安装。[ASIO4ALL v2]驱动是完全免费的，安装完毕后重新运行 Cubase/Nuendo 即可选择该驱动。注意，该驱动可能不支持一小部分的板载集成声卡。

Q2：如何判断一个 ASIO 驱动的性能？

A2：选择好一个 ASIO 驱动后，它的边上就会显示出[Input Latency]（ 输入延迟时间 ）和[Output Latency]（ 输出延迟时间 ），这两项参数内的时间值越短越好。注意，如果发现某项 ASIO 驱动的延迟时间为 0ms 或是好几十万 ms，则表示该项 ASIO 驱动存在问题，需要重新安装相关设备的驱动程序。

Q3：在选择好一个极低延迟的 ASIO 驱动后，软件运行老是不顺畅或爆音该怎么办？

A3：ASIO 驱动的延迟时间越低，对系统资源的占用就越大，遇到这种情况，将 ASIO 驱动的延迟时间调大点是一个很好的办法。通常，20ms 以内的延迟时间，人耳是几乎感觉不到的。

Q4：为什么当我的 Cubase 一旦没在当前窗口，它就不工作了？

A4：那是因为在[VST Audio System]项目下选中了[Release Driver when Application is in Background]（ 当软件在后台运行时释放驱动 ）复选框的缘故，取消选中该复选框即可。

5.2 使用偏好设置

为了让 Cubase 软件以极为合适的方式来工作，我们必须对其进行使用偏好设置。

操作步骤：

01 在已有的软件界面中，执行 [File]（文件）→[Preferences]（参数设置）菜单命令，来打开偏好设置窗口，如图 5-4 所示。

02 设置屏幕跟随播放指针移动。在偏好设置窗口的[Transport]（走带）项目中，选中其右边的[Stationary Cursors]（固定指针）复选框，使软件在播放时屏幕始终以播放指针为中心进行自动跟随移动，如图 5-5 所示。注意，该项目在 Cubase 4、Cubase 5 以及 Nuendo 4 中的位置有所不同，在 Cubase 5 中的位置为该页面的倒数第 2 项。

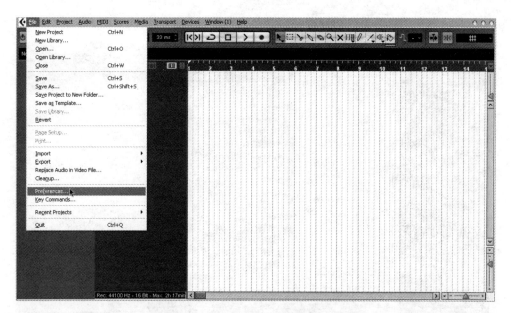

图 5-4　执行菜单命令打开偏好设置窗口

图 5-5　设置屏幕跟随播放指针移动

03 设置播放指针停止后回到初始位置。在偏好设置窗口的[Transport]（走带）项目中，选中其右边的[Return to Start Position on Stop]（停止后返回到开始位置）复选框，使软件的播放指针在播放停止后自动回到之前开始播放的位置，如图 5-6 所示。

04 设置音轨时间基点自动与线性同步。在偏好设置窗口的[Editing]（编辑）项目中，选择其右边的[Default Track Time Type]（默认音轨时间类型）项目类型为[Musical]（音乐），

使软件在音轨上自动启用黄色小音符的时间基点与线性同步模式，如图5-7所示。

图5-6　设置播放指针停止后回到之前位置

图5-7　设置音轨时间基点自动与线性同步

05 设置音轨自动打开允许录音按钮。在偏好设置窗口的[Editing]（编辑）→[Project & Mixer]（工程和混音）项目中，选中其右边的[Enable Record on Selected Track]（在选择的音轨上激活录音）复选框，使软件在所选音轨上自动激活红色小圆圈的允许录音按钮，如图5-8所示。

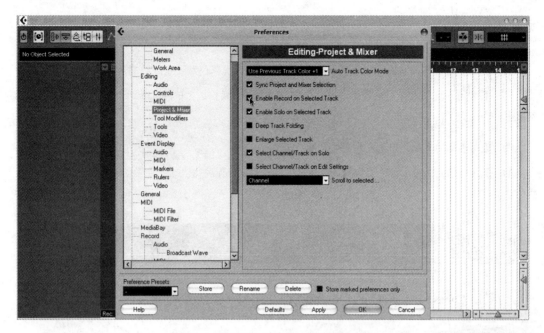

图 5-8 设置音轨自动打开允许录音按钮

06 设置导入 MIDI 文件时不将事件放入乐器轨。在偏好设置窗口的[MIDI]→[MIDI File]（MIDI 文件）项目中，取消选中其右边的[Import To Instrument Tracks]（导入到乐器轨）复选框，使 MIDI 文件被导入后将 MIDI 事件存放于 MIDI 轨而不是乐器轨，如图 5-9 所示。

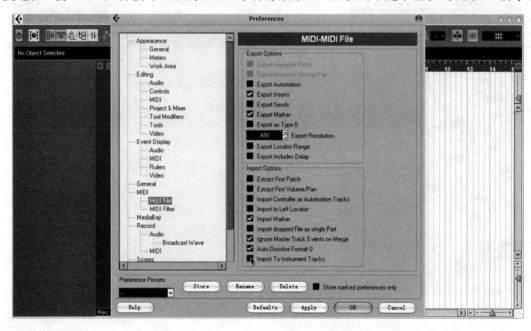

图 5-9 设置导入 MIDI 文件时不将事件放入乐器轨

Q1： 为什么设置了屏幕跟随播放指针移动后，在播放时屏幕仍然没有跟随播放指针移动呢？

A1： 在设置了此项目之后，还必须在工程播放时激活工具栏边上的[Aotoscroll]（自动滚动）按钮才可以，快捷键为[F]。

Q3： 设置音轨时间基点自动与线性同步有什么用？

A3： 在使用速度轨对工程中的音轨进行速度变换时，需要开启此模式才会带动其音轨上的事件一起产生作用。

5.3 音频通道设置

为了让 Cubase 软件进行正常的音频录音工作，我们必须对其进行音频通道设置。

操作步骤：

01 在已有的软件界面中，执行 [Devices]（设备）→[VST Connections]（VST 线路）菜单命令，打开通道设置窗口，如图 5-10 所示。

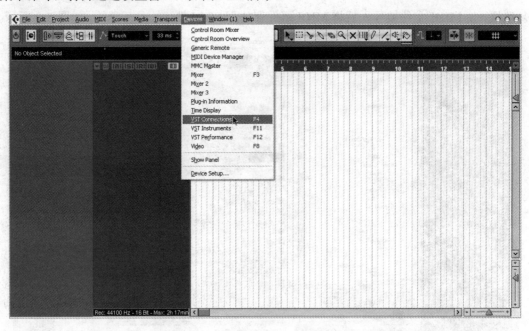

图 5-10 执行菜单命令打开通道设置窗口

02 在通道设置窗口的[Input]（输入）选项卡中，单击[Add Bus]（增加总线）按钮，即可为 Cubase 增加一条输入总线，如图 5-11 所示。

图 5-11　增加一条输入总线

03 单击任意一条总线上的[Device Port]（设备端口）项目，即可为该总线指定可用的输入通道，如图 5-12 所示。

图 5-12　在总线上指定输入通道

04 同样地，切换到[Output]（输出）选项卡，即可对输出总线和通道进行设置和增减，单击[Click]（节拍声）即可打开和关闭节拍器的输出声，如图5-13所示。

图5-13　设置输出总线通道以及节拍器

Q1：在这里设置了多条不同的输入总线和通道有什么作用？

A1：在建立音频轨进行音频录音的时候，可在输入通道上对此处所做的设置进行选择。

Q2：为什么我的输入通道只有一左和一右？

A2：你使用的并不是多通道的音频卡（如板载集成声卡），所以只有左右各一路输入，在这种情况下设置多条总线是没有意义的。

5.4　插件信息设置

为了让 Cubase 软件对已安装的插件进行更好地管理，我们必须对其进行插件信息设置。

操作步骤：

01 在已有的软件界面中，执行 [Devices]（设备）→[Plug-in Information]（插件信息）

菜单命令，打开插件设置窗口，如图 5-14 所示。

图 5-14 执行菜单命令打开插件设置窗口

02 在插件设置窗口的[VST Plugins]（VST 插件）选项卡内，单击[VST 2.x Plug-in Paths]
（VST2 代插件路径）按钮即可打开 VST 插件路径设置对话框，如图 5-15 所示。

图 5-15 在插件设置窗口中打开插件路径设置对话框

03 在插件路径设置对话框中，单击[Add]（增加）按钮可浏览并增加一个 VST 文件夹路径，选择完毕后单击[Set as Shared Folder]（设置通用文件夹）按钮，即可对电脑中的 VST 插件路径进行更改，如图 5-16 所示。

图 5-16　更改和设置 VST 文件夹路径

04 新的 VST 文件夹路径设置完毕后，回到插件设置对话框，单击[Update]（刷新）按钮可刷新 VST 路径下的 VST 插件，如图 5-17 所示。

图 5-17　刷新 VST 插件信息

Q1： 通常应该把 VST 文件夹定义到什么位置？

A1： 一般情况下，在 PC 电脑 Windows 系统中是将 VST 通用目录设置在 C:\Program Files\Steinberg\ VstPlugins（这是老版本 Cubase 和 Nuendo 软件所默认的）。因此很多厂家的插件在安装 VST 扩展文件的时候都会默认装入到该位置。所以对于初学者来说，建议将 VST 插件路径设置到次目录下，这样有益于其他的 VST 宿主软件对其进行识别。

Q2： 为什么我把 VST 文件夹路径设置到 C:\Program Files\Steinberg\VstPlugins 后仍然无法找到已安装的插件？

A2： 先确认是否已将该插件的 VST 扩展文件（.dll 文件）放到了 C:\Program Files\Steinberg\ VstPlugins 目录下，再重新启动 Cubase/Nuendo 进行扫描。如果仍然搜索不到该插件，则在 VST 文件夹下手动建立一个下级目录，将该插件的 VST 扩展文件放到新的下级目录中再重新启动 Cubase/Nuendo 进行扫描。

Q3： 系统 C 盘空间有限，是否可以将其 VST 路径设置到其他分区？

A3： 可以。但必须保证其插件的 VST 扩展文件也位于其他相应分区的路径下，否则会找不到插件。

特别提示：VST 文件夹路径可直接在 Windows 系统的注册表中进行修改。

位置：HKEY_LOCAL_MACHINE\SOFTWARE\VST。

键值：VSTPluginsPath。

5.5　快捷按键设置

为了让 Cubase 软件以高效率的快捷按键工作，我们可以对其进行快捷按键设置。

01 在已有的软件界面中，执行 [File]（文件）→[Key Commands]（按键指令菜单命令），打开热键设置窗口，如图 5-18 所示。

02 在热键设置窗口上方，搜索需要定义热键的项目关键词，找到并选中该项目，如图 5-19 所示。

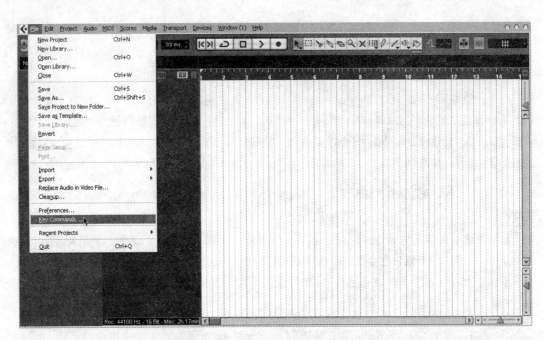

图 5-18　执行菜单命令打开热键设置窗口

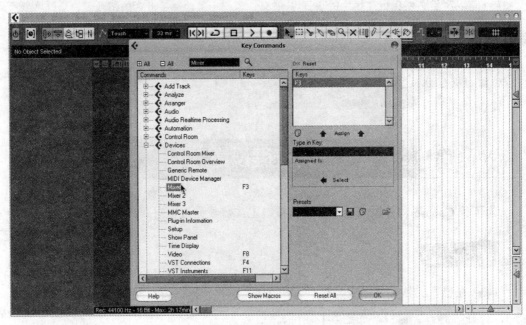

图 5-19　找到并选中需要定义热键的项目

03　如待定义热键的项目上已有存在的热键，单击 [Delete Selected Key Command]（清除所选择的按键命令）项，来为该项目清除掉原始的热键信息，如图 5-20 所示。

04　单击[Type in Key]（写入按键）空档，在此处输入新的快捷键，然后单击[Assign]

（分配）按钮，对该项目完成新的热键设定，如图 5-21 所示。

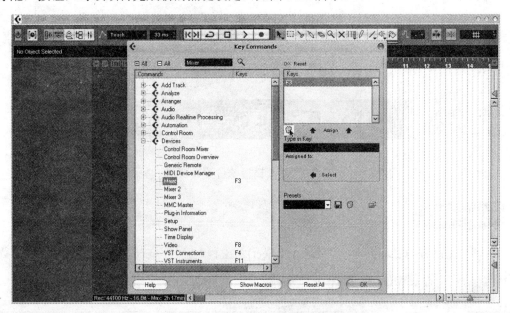

图 5-20 清除项目上的原有热键信息

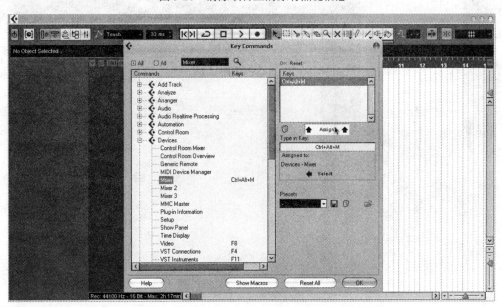

图 5-21 为项目分配上新的热键

Q1：在输入新的热键时，组合键是直接识别还是需要逐字输入？

A1：直接识别，例如[Ctrl+A]，直接按键盘上的[Ctrl]键和[A]键即可。

Q2：对同一个项目可以设置多个快捷键吗？

A2：可以。例如[A]或[Ctrl+A]都可以映射到同一个项目上产生作用。但同一个热键却不可以设置到两个不同的项目上面，否则 Cubase 会自动对该键位进行功能替换。

 5.6　工程精度设置

为了让 Cubase 软件以需要的数字音频精度来工作，我们必须对其进行工程精度设置。

01 在已有的工程界面中，执行[Project]（工程）→[Project Setup]（工程设置）菜单命令，打开工程设置窗口，如图 5-22 所示。

图 5-22　执行菜单命令打开工程设置窗口

02 在设备设置窗口内，单击[Sample Rate]（采样速率）项目可对其进行采样率的设定，如图 5-23 所示。

03 在设备设置窗口内，单击[Record Format]（录音深度）项目可对其进行比特率的设定，如图 5-24 所示。

图 5-23　设置工程采样率

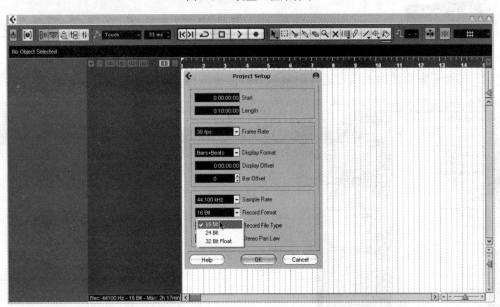

图 5-24　设置工程比特率

Q1：什么是采样率？它对音质有什么影响？

A1：采样率类似于动态影像的帧数，单位是[Hz]（赫兹）。这个采样率越高，听到的声音和看到的图像就越连贯。它能够影响到音频文件的播放速度。

Q2：什么是比特率？它对音质有什么影响？

A2：比特率又叫位深，单位是[bit]（比特）。是数字记录一个声音振幅的度量，这个比特率越高，听到的声音就越能体现细节。它能够影响到音频文件的音量的大小。

Q3：Cubase/Nuendo 最大能够支持到多大的采样率和比特率？

A3：Cubase 支持的最高采样率为 96 000Hz，Nuendo 支持的最高采样率可达 192 000Hz。两者所支持的最大比特率均为 32bit。

Q4：为什么执行菜单命令进行工程设置时该项目为灰色状态不可选状态？

A4：必须要先建立或打开了一个工程后才可以进行工程设置。

5.7 工程界面设置

为了让 Cubase 软件界面尽量整洁以节约屏幕空间，我们必须对其进行工程界面设置。

操作步骤：

01 在已有的工程界面中，鼠标右击快捷按钮栏区域，可对快捷按钮栏显示项目进行定制，可对不需要使用的项目进行隐藏以节约快捷按钮栏的显示空间，如图 5-25 所示。

图 5-25 隐藏和显示快捷按钮栏项目

02 在已有的音轨界面中，鼠标右击音轨控制面板区域可对音轨控制面板显示项目进行定制，对不需要使用的项目可进行隐藏可以节约音轨控制面板的显示空间，如图 5-26 所示。

图 5-26　隐藏和显示音轨控制面板项目

03 在已有的工程界面中，鼠标右击音轨列表区域上的小三角可对音轨列表显示项目进行定制，对不需要使用的项目可进行隐藏以节约音轨列表的显示空间，如图 5-27 所示。

图 5-27　隐藏和显示音轨列表项目

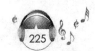

04 在已有的工程界面中，鼠标右击走带控制器区域可对走带控制器显示项目进行定制，对不需要使用的项目可进行隐藏以节约走带控制器的显示空间，如图5-28所示。

图5-28　隐藏和显示走带控制器项目

Q and A
常见问题：>>>>>>>

Q1：音轨控制面板被隐藏了，应该从哪调出？

A1：在快捷按钮栏中的查看开关处，单击点亮第一个按钮[Show Inspector]即可显示音轨控制面板。这其中，第2个按钮用来显示事件信息栏，第3个按钮用来显示全局总览栏，第4个按钮用来打开素材池，第5个按钮用来打开调音台，如图5-29所示。

Q2：对一些项目进行隐藏后，这些项目所做出的设定和功能还会生效吗？

A2：会。隐藏并不等于失去作用。

图5-29　快捷按钮栏中的查看开关

 5.8　钢琴卷帘设置

为了让Cubase软件适应自己的MIDI输入习惯，我们必须对其进行钢琴卷帘窗设置。

操作步骤：

01 设置音符写入出声。在已有的MIDI轨钢琴卷帘窗中，单击窗口左上方的[Acoustic

 226

Feedback]（声音回放）小喇叭按钮，可打开和关闭在写入/修改音符时所发出的声音，如图 5-30 所示。

图 5-30　设置音符写入出声

02 设置音符写入力度。在已有的 MIDI 轨钢琴卷帘窗中，双击窗口正上方的[Ins. Vel.]（插入力度）项目处，可输入音符写入时所产生的力度默认大小值，如图 5-31 所示。

图 5-31　设置音符写入力度

03 设置网格显示精度。在已有的 MIDI 轨钢琴卷帘窗中，单击窗口正上方的[Quantize]（量化）项目处，可选择钢琴卷帘窗所显示的网格精度，如图 5-32 所示。

图 5-32　设置网格显示精度

04 设置标尺显示模式。在已有的 MIDI 轨钢琴卷帘窗中，单击窗口右上方的标尺边界小三角，可选择标尺所显示的单位刻度模式，如图 5-33 所示。

图 5-33　设置标尺显示模式

Q1：设置音符写入出声有什么好处？

A1：当你在一边播放一边对播放指针前面的 MIDI 事件进行修改时，这样做就不会对播放指针所播放的声音产生影响和干扰了。

Q2：设置音符写入力度后对 MIDI 键盘输入有影响吗？

A2：只要是有力度信息发生的 MIDI 输入设备均不受此设置的影响，这个是用来控制鼠标点入音符时的默认力度大小。

Q3：设置网格显示精度时，除开常规节奏以外的[Triplet]和[Dotted]是什么意思？

A3：[Triplet]表示三连音节奏，[Dotted]表示附点音节奏。

Q4：设置标尺显示模式时，除默认小节以外的[Seconds]、[Timecode]和[Samples]是什么意思？

A4：[Seconds]和[Timecode]均是按照时间来显示标尺，而[Samples]是按照采样率来显示标尺的。

5.9　控制设备设置

为了让 Cubase 软件接受外部 MIDI 控制器的控制，我们必须对其进行控制设备设置。

操作步骤：

01　在已有的软件界面中，执行 [Devices]（设备）→[Device Setup]（设备设置）菜单命令，来打开设备设置窗口，如图 5-34 所示。

02　在设备设置窗口内，单击该窗口左上角的[+]按钮，来增加一个[Generic Remote]（常规控制）项目，如图 5-35 所示。

03　在控制设置项目表上方的[MIDI Input]处选择已正确安装且被识别的 MIDI 输入设备，并触发该设备上的一个 MIDI 控制器，单击[Learn]（捕获）按钮来对该控制器信息进行识别，如图 5-36 所示，该项目上表中[Fader 1]（推子 1）捕获所得的[Address]（位置）为[1]号控制器。

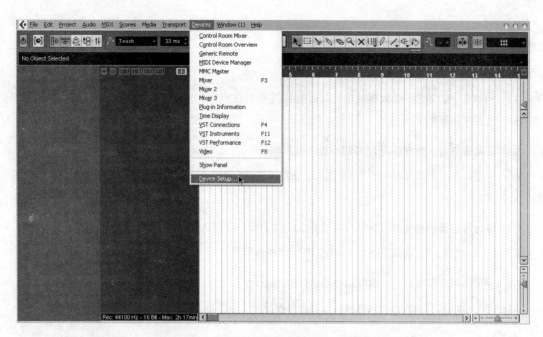

图 5-34　执行菜单命令打开设备设置窗口

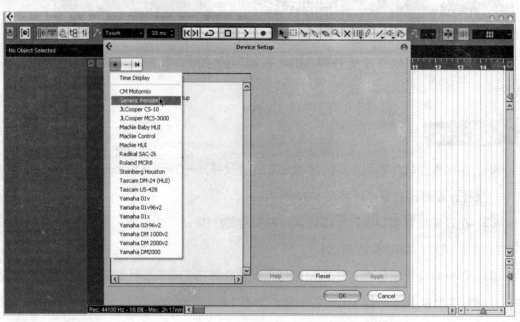

图 5-35　在设备设置窗内增加一个控制设置项目

04　控制调音台。在控制设置项目表中，分配[Fader 1]（推子 1）的[Device]（设备）为[Mixer]（调音台），[Channel/Category]（通道/类别）为[Stereo Out]（立体声总线输出），[Value/Action]（参数/作用）为[Volume]（音量），单击[Apply]（应用）按钮后即可使用[1]

电脑音乐工作站
Cubase/Nuendo使用速成教程

第1章 准备篇
第2章 MMIDI篇
第3章 音频篇
第4章 完成篇
第5章 设置篇

号控制器来控制调音台立体声输出总线上的音量推子，如图 5-37 所示。

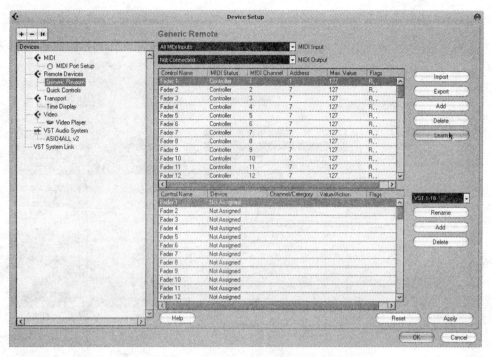

图 5-36 选择输入设备并对其控制信息进行捕获

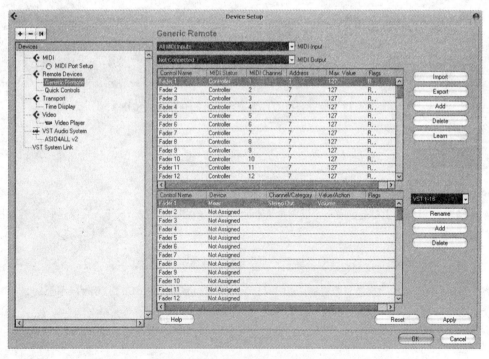

图 5-37 设置受控项目为调音台输出总线上的音量推子

第1章
准备篇

第2章
MIDI篇

第3章
音频篇

第4章
完成篇

第5章
设置篇

05 控制走带器。在控制设置项目表中，分配[Fader 1]（推子1）的[Device]（设备）为[Transport]（走带器），[Channel/Category]（通道/类别）为[Device]（驱动），[Value/Action]（参数/作用）为[Start]（开始），单击[Apply]（应用）按钮后即可使用[1]号控制器来控制走带器上的开始播放按钮，如图5-38所示。

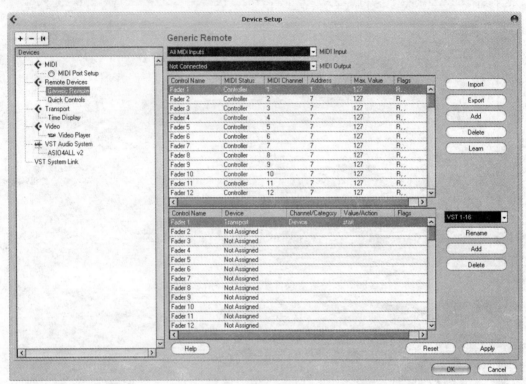

图5-38　设置受控项目为走带器上的开始播放按钮

Q1：如果只有MIDI键盘没有MIDI控制器也能够对软件进行控制吗？

A1：通常MIDI键盘上都会带有一个调制轮（Modulation Wheel），一般情况下，它就是MIDI控制器内的[1]号控制器。

Q2：同一个控制器号可以同时分配给两个不同的受控项目吗？

A2：可以，但有时候这样做是矛盾的，如同时分配给走带控制器上的[Start]（开始）和[Stop]（停止）两个对立参数。

附　录

附录 A　自带 VST3 音频效果器概述

ModMachine（调制机器）

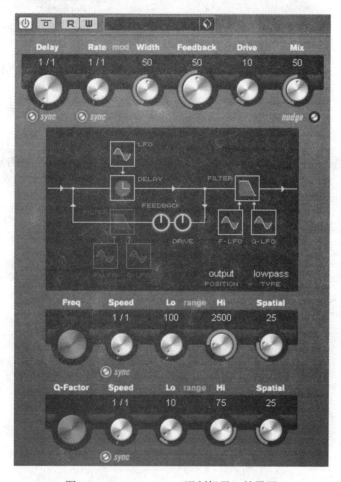

图 A-1　ModMachine（调制机器）效果器

　　[ModMachine]（调制机器）效果器能够使用一个[LFO]（低频振荡器）来调制它的延迟时间，再通过被另一个[LFO]调制的滤波器来输出信号。它可以用来制造一些被扭曲变形的延迟效果。

- 效果类型：延迟/调制/滤波。
- 支持侧链：否。

- 同步功能：有。
- 使用模式：在效果通道中插入并使用发送式工作。

MonoDelay（单一延迟）

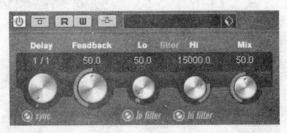

图 A-2　MonoDelay（单一延迟）效果器

[MonoDelay]是一个非常基础的延迟效果器，它仅仅通过调节[Delay]（延迟时间）和[Feedback]（反复数量），再通过简单的滤波处理，来制造一连串最简单的延迟效果。

- 效果类型：延迟/滤波。
- 支持侧链：是。
- 同步功能：有。
- 使用模式：在效果通道中插入并使用发送式工作。

PingPongDelay（乒乓延迟）

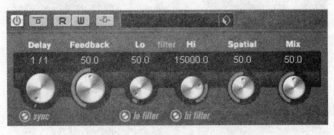

图 A-3　PingPongDelay 效果器

[PingPongDelay]是一个立体声延迟效果器，它能够使产生的延迟声轮流交替于左右两个声道中间，制造出类似于乒乓球跳动一样的效果。

- 效果类型：延迟/滤波。
- 支持侧链：是。
- 同步功能：有。
- 使用模式：在效果通道中插入并使用发送式工作。

StereoDelay（立体声延迟）

图 A-4 StereoDelay（立体声延迟）效果器

[StereoDelay]是一个立体声延迟效果器，它拥有两条延迟线，可供产生两条不同延迟间隔时间和反复次数的延迟效果声，并分别调节它们的[Pan]（声像）来分配其左右方位。

- 效果类型：延迟/滤波。
- 支持侧链：是。
- 同步功能：有。
- 使用模式：在效果通道中插入并使用发送式工作。

AmpSimulator（音箱模拟）

图 A-5 AmpSimulator（音箱模拟）效果器

[AmpSimulator]能够模拟各种各样的吉他放大器或是扬声器的频响特性，来制造出通过不同音箱头所表现出来的特殊失真效果。

- 效果类型：失真/均衡。
- 支持侧链：否。
- 同步功能：无。
- 使用模式：在音频通道中使用插入式工作。

Distortion（失真）

图 A-6　Distortion 效果器

[Distortion]效果器能够让声音信号产生非削顶失真的过载效果，这常用于电吉他或领奏音色的处理和修饰。

- 效果类型：失真。
- 支持侧链：否。
- 同步功能：无。
- 使用模式：在音频通道中使用插入式工作。

SoftClipper（柔和削波）

图 A-7　SoftClipper 效果器

[SoftClipper]效果器不但能够为声音添加一些柔和的过载声，还可以对其第二和第三谐波进行单独调节。

- 效果类型：失真。
- 支持侧链：否。
- 同步功能：无。
- 使用模式：在音频通道中使用插入式工作。

Compressor（压缩）

图 A-8 Compressor 效果器

[Compressor]是一个非常基础的压缩效果器，它能够降低声音的动态变化让细节显得更加突出，使得音轨在整个工程中变得更加融合和稳定，其特有的[Auto Make-Up]（自动增益补偿）技术可以让通过压缩处理的声音自动保持着固定的音量大小。

- 效果类型：压缩。
- 支持侧链：是。
- 同步功能：无。
- 使用模式：在音频通道中使用插入式工作。

EnvelopeShaper（包络塑形）

[EnvelopeShaper]（包络塑形）是一个直接使用动态控制技术来重塑包络的特殊效果器，其操作方式类似于合成器上的包络发生器，特别是对音量包络短暂的打击乐器声部尤为有效。

- 效果类型：压缩/调制。

- 支持侧链：否。

- 同步功能：无。

- 使用模式：在音频通道中使用插入式工作。

图 A-9　EnvelopeShaper 效果器

Expander（扩展）

图 A-10　Expander 效果器

[Expander]效果器可以让低于[Threshold]（门限值）的电平信号在输出时通过[Ratio]（比例）来降得更低，并可为用户减小低电平的空闲噪音或是增大整条音轨的动态范围。

- 效果类型：压缩/扩展。
- 支持侧链：是。
- 同步功能：无。
- 使用模式：在音频通道中使用插入式工作。

Gate（门限）

图 A-11 Gate 效果器

[Gate]效果器可以让低于[Threshold]的电平信号在输出时被彻底地屏蔽，并为用户去掉低电平的空闲噪音或是一些不需要的声音，特别是对于电吉他失真信号中的电流声尤为有效。

- 效果类型：压缩/门限。
- 支持侧链：是。
- 同步功能：无。
- 使用模式：在音频通道中使用插入式工作。

Limiter（限制）

[Limiter]效果器可以限制住电平信号的峰值在一个特定位置上而不因为音量的增大而改变，即让音轨上的低电平声音变大而高电平声音仍然保持着原有音量大小来增加声音的饱和度和响度，因此它常用来防止过载和提升响度。

- 效果类型：压缩/限制。
- 支持侧链：否。

- 同步功能：无。

- 使用模式：在音频通道中使用插入式工作（常使用于总线通道上）。

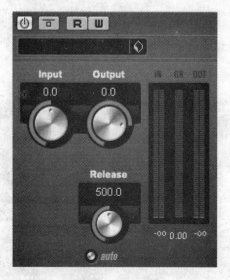

图 A-12　Limiter 效果器

Maximizer（最大化）

图 A-13　Maximizer 效果器

[Maximizer]效果器可以让用户的音轨提升更大的响度，带有限制功能，其特有的[Soft Clip]（柔和削波）技术能够移除输入时的短暂峰值信号，并渲染出带有电子管失真的温暖声音。

- 效果类型: 压缩/限制。
- 支持侧链: 否。
- 同步功能: 无。
- 使用模式: 在音频通道中使用插入式工作。

MultiBandCompressor（多段压缩）

图 A-14　MultiBandCompressor 效果器

[MultiBandCompressor]（多段压缩）可以让用户将一条音轨的声音按照频率来分为 4 段以分别进行不同参数的压缩处理，当然这些频率的分段也是可以自由设定的。

- 效果类型: 压缩。
- 支持侧链: 否。
- 同步功能: 无。
- 使用模式: 在音频通道中使用插入式工作。

第
1
章

准
备
篇

第
2
章

MMIDI
篇

第
3
章

音
频
篇

第
4
章

完
成
篇

第
5
章

设
置
篇

VintageCompressor（模拟压缩）

图 A-15　VintageCompressor 效果器

[VintageCompressor]是一个模仿老式设备的压缩器，并且拥有一个特别的[Punch]（穿插）模式，它能够带给用户温暖的模拟信号声。

● 效果类型：压缩。

● 支持侧链：是。

● 同步功能：无。

● 使用模式：在音频通道中使用插入式工作。

VSTDynamics（虚拟工作室动态）

图 A-16　VSTDynamics 效果器

[VSTDynamics]是一个全能的综合动态效果器，它由[Gate]（门限）、[Compressor]（压缩）以及[Limiter]（限制）三个部分构成，并且其处理顺序可以在右下角的链接标志处来进行切换。

- 效果类型：压缩。
- 支持侧链：否。
- 同步功能：无。
- 使用模式：在音频通道中使用插入式工作。

GEQ-10（10 段图示均衡）

图 A-17　GEQ-10 效果器

[GEQ-10]是一个可以提供 10 个固定频段的简单图示均衡器，可以对每个频段进行最大 12dB 的衰减或是提升，来改变其声音信号的频率色彩。

- 效果类型：均衡。
- 支持侧链：否。
- 同步功能：无。
- 使用模式：在音频通道中使用插入式工作。

GEQ-30（30 段图示均衡）

[GEQ-30]是一个可以提供 30 个固定频段的精细图示均衡器，可以对每个频段进行最大 12dB 的衰减或是提升，来改变其声音信号的频率色彩。

- 效果类型：均衡。
- 支持侧链：否。
- 同步功能：无。

- 使用模式：在音频通道中使用插入式工作。

图 A-18　GEQ-30 效果器

StudioEQ（工作室均衡）

图 A-19　StudioEQ 效果器

[StudioEQ]（工作室均衡）是一个可以提供 4 段自由频率点的参量均衡器，可以任意调节每个频点的[Freq]（频率）、[Gain]（增益）以及[Q-Factor]（带宽）来进行工作，并且频点属性可转换为滤波器模式，在缩混中经常使用它来进行高低切处理或是改变其声音信号的频率色彩。

- 效果类型：均衡/滤波。

- 支持侧链：否。

- 同步功能：无。

- 使用模式：在音频通道中使用插入式工作。

DualFilter（双极滤波）

图 A-20　DualFilter 效果器

[DualFilter]是一个带有双边共鸣大小控制的带通效果器，让音轨中的声音产生类似于各种盒子或是留声机里出来的效果，可以通过增大[Resonance]（共鸣）参数来让它的声音变得更有个性。

- 效果类型：滤波。
- 支持侧链：否。
- 同步功能：无。
- 使用模式：在音频通道中使用插入式工作。

ToneBooster（音色增强）

图 A-21　ToneBooster 效果器

[ToneBooster]是一个允许在挑选的频段进行增益处理的带通滤波器，它可以快速的通过调节[Tone]（音色）参数来选择频率的影响位置，并在此基础上加以[Gain]（增益）处理来改变声音的明暗度。

- 效果类型：滤波。

- 支持侧链：否。

- 同步功能：无。

- 使用模式：在音频通道中使用插入式工作。

WahWah（哇音）

图 A-22　WahWah 效果器

[WahWah]是一个善于改变段带频率的带通滤波器，它能够接收侧链信号或是凭借 MIDI 控制信息来完成频率变化的控制操作，让声音产生类似于青蛙鸣叫的"哇哇"声，该效果被广泛地应用于原声电吉他或是电子合成类音色的修饰。

- 效果类型：滤波。

- 支持侧链：是。

- 同步功能：无。

- 使用模式：在音频通道中使用插入式工作。

PostFilter（后期滤波）

[PostFilter]效果器类似于一个正在进行高低切处理的 3 段参量均衡器，但比较特别的是它的中间频段点可以通过激活最多 8 个[Notches]（凹口）数量来产生梳状滤波效果。该效果器是特地为了影视后期制作而开发的，因此只有 Nuendo 才带有此插件，Cubase 则无法使用。

- 效果类型：滤波/均衡。

- 支持侧链：否。
- 同步功能：无。
- 使用模式：在音频通道中使用插入式工作。

图 A-23　PostFilter 效果器

AutoPan（自动声像）

图 A-24　AutoPan 效果器

[AutoPan]是一个利用[LFO]（低频振荡器）来调制声音声像方位的效果器，用它可以制造出有规律的声像左右晃动的效果。

- 效果类型：调制。
- 支持侧链：是。
- 同步功能：有。
- 使用模式：在音频通道中使用插入式工作。

Chorus（合唱）

图 A-25　Chorus 效果器

[Chorus]是一个简单的合唱效果器，它使用[LFO]（低频振荡器）和[Doubling]（双轨）技术来工作，让声音产生轻微的失谐和重叠，以实现合唱效果。

- 效果类型：调制。
- 支持侧链：是。
- 同步功能：有。
- 使用模式：在音频通道中使用插入式工作。

Cloner（克隆）

[Cloner]效果器能够制造和克隆出4个不同的失谐信号，并将它们进行不同时间的延迟，来实现合唱效果。

Sidebar (vertical):

第1章 准备篇

第2章 MMIDI篇

第3章 音频篇

第4章 完成篇

第5章 设置篇

- 效果类型：调制。
- 支持侧链：否。
- 同步功能：无。
- 使用模式：在音频通道中使用插入式工作。

图 A-26　Cloner 效果器

Flanger（镶边）

图 A-27　Flanger 效果器

　　[Flanger]是一个集合了延迟和移相效果的双重效果器，它能够让声音回旋于声场中，使其变得富有梦幻和飘渺般的感觉，该效果被广泛应用于原声电吉他或是电子合成类音色的修饰。

- 效果类型：调制。
- 支持侧链：是。
- 同步功能：有。
- 使用模式：在音频通道中使用插入式工作。

Phaser（移相）

图 A-28　Phaser 效果器

[Phaser]是一个标准的移相效果器，它使用[LFO]（低频振荡器）来对声音的相位差进行调制，并制造出游离和飘忽的效果，被广泛应用于原声电吉他或是电子合成类音色的修饰。

- 效果类型：调制。
- 支持侧链：是。
- 同步功能：有。
- 使用模式：在音频通道中使用插入式工作。

Rotary（旋转）

图 A-29　Rotary 效果器

[Rotary]效果器拥有比较系统和相对复杂的调制链，让声音信号产生各种周期性的变化，并带有扬声器以及音箱箱体模拟的渲染效果。

- 效果类型：调制。
- 支持侧链：否。
- 同步功能：无。
- 使用模式：在音频通道中使用插入式工作。

StudioChorus（工作室合唱）

图 A-30 StudioChorus 效果器

[StudioChorus]是由 2 个独立的合唱效果器所组成的，同样使用[LFO]（低频振荡器）和[Doubling]（双轨）技术来工作，2 个合唱效果器可以利用不同的速率和延迟来工作，以实现更加强大的合唱效果。

- 效果类型：调制。
- 支持侧链：是。
- 同步功能：有。
- 使用模式：在音频通道中使用插入式工作。

Tremolo（震音）

[Tremolo]效果器利用 LFO（低频振荡器）来对声音的音量进行调制，并制造出音量忽大忽小变化的周期性效果。

- 效果类型：调制。

- 支持侧链：是。

- 同步功能：有。

- 使用模式：在音频通道中使用插入式工作。

图 A-31　Tremolo 效果器

Vibrato（颤音）

图 A-32　Vibrato 效果器

[Vibrato]效果器是利用 LFO（低频振荡器）来对声音的音调进行调制，并制造出音调忽高忽低变化的周期性效果。

- 效果类型：调制。

- 支持侧链：是。

- 同步功能：有。

- 使用模式：在音频通道中使用插入式工作。

Octaver（八度）

[Octaver]效果器能够额外生成比该音轨上低 1 个八度以及低 2 个八度的声音并使之重

叠以增加厚度，该效果器比较适合使用在单音信号的音轨上。

- 效果类型：其他。

- 支持侧链：否。

- 同步功能：无。

- 使用模式：在音频通道中使用插入式工作。

图 A-33 Octaver（八度）效果器

Tuner（校音）

图 A-34 Tuner 效果器

[Tuner]是一个为乐器或人声校对音高的校音器，你可以将它插入在音轨上并打开实时监听功能，来使用它来为你的乐器进行调律定弦或是以此为参考纠准你的歌声音准。

- 效果类型：其他。

- 支持侧链：否。

- 同步功能：无。

- 使用模式：在音频通道中使用插入式工作。

MonoToStereo（单声道转立体声）

[MonoToStereo]效果器是一个能够将单声道转换为立体声的通道转换插件。注意，该插

件必须插入在立体声的音轨中并作用于单声道的音频文件上。

- 效果类型：转换。

- 支持侧链：否。

- 同步功能：无。

- 使用模式：在音频通道中使用插入式工作。

图 A-35　MonoToStereo 效果器

StereoEnhancer（立体声增强）

图 A-36　StereoEnhancer 效果器

[StereoEnhancer]效果器能够扩宽立体声音频素材的立体声宽度。注意，该插件不可以作用在单声道的音频文件上。

- 效果类型：转换。

- 支持侧链：否。

- 同步功能：无。

- 使用模式：在音频通道中使用插入式工作。

UV22HR（抖动）

图 A-37　UV22HR 效果器

[UV22HR]是一个在母带处理工作中经常用到的效果器，它的作用就是使用户将高比特率的音频素材导出为低比特率时，为用户最大程度上填补和平滑掉因为数据换算而造成的音质劣化及损失。

- 效果类型：母带。
- 支持侧链：否。
- 同步功能：无。
- 使用模式：在工程总线的推子后使用插入式工作。

RoomWorks（房间工厂）

图 A-38　RoomWorks 效果器

[RoomWorks]是一个参数比较全面的混响效果器，可以模拟出从小房间到大山洞的各种空间感，工作流程依次是输入信号滤波，混响塑造，阻尼调节，包络控制再输出。

- 效果类型：混响。
- 支持侧链：否。
- 同步功能：无。
- 使用模式：在效果通道中插入并使用发送式工作。

RoomWorks SE（房间工厂）

图 A-39　RoomWorks SE（房间工厂）效果器

[RoomWorks SE]是[RoomWorks]（房间工厂）混响效果器的简化版本，能够在使用近似混响效果的前提下，有效地减轻计算机负荷。

- 效果类型：混响。
- 支持侧链：否。
- 同步功能：无。
- 使用模式：在效果通道中插入并使用发送式工作。

REVerence（至尊混响）

图 A-40　REVerence 效果器

[REVerence]是一个非常出色的卷积混响效果器，除开本身带有一系列高质量的预置采样外，还支持引入第三方的[IR]（卷积采样文件）样本来进行工作。该效果器是 Cubase 5 最新捆绑的效果器插件，之前的老版本均无法使用。

- 效果类型：混响。

- 支持侧链：否。

- 同步功能：无。

- 使用模式：在效果通道中插入并使用发送式工作。

Pitch Correct（音高修正）

图 A-41　Pitch Correct 效果器

[Pitch Correct]（音高修正）是一个可以实时进行音高探测，修正，变调和调整共振峰的神奇效果器。它完全支持声音的实时处理，不需要进行预先录音和分析，能够在歌手演唱的一瞬间就听到被修正之后的音准，或是通过变调处理以及共振峰处理的新的声音。该效果器是 Cubase 5 最新捆绑的效果器插件，之前的老版本均无法使用。

- 效果类型：音高修正。

- 支持侧链：否。

- 同步功能：无。

- 使用模式：在音频通道中使用插入式工作。

附录 B 自带 VSTi 虚拟乐器概述

HALion One

图 B-1 HALion One 音源

HALion One 是一个完全基于采样回放的综合音源，内置大量高质量音色。操作非常简单，其音色能够按照分类读取，便可直接演奏，主界面上的 8 个旋钮会根据所载入的音色不同而变化。

- 插件格式：VSTi。
- 音源模式：采样回放。
- 音色类型：综合。
- 通道数量：单通道。
- VST Expression：支持。
- 跟随版本：Cubase 4/Cubase 5/Nuendo 4 以及更高。

HALion Symphonic Orchestra

HALion Symphonic Orchestra 是一套完全基于 HALion 采样播放引擎来进行采样回放的管弦乐音源，其采样包含了管弦乐中的弦乐、木管、铜管以及打击乐等全部编制以及丰富的演奏技法，分为 16bit 和 24bit 两种精度的采样，完整版本总共大小为 27GB。

- 插件格式：VSTi。
- 音源模式：采样回放。
- 音色类型：管弦乐。

- 通道数量：16 多通道。

- VST Expression：支持。

- 跟随版本：Cubase 5（90 天非完全授权版本）。

图 B-2　HALion Symphonic Orchestra 音源

Groove Agent One

图 B-3　Groove Agent One 音源

Groove Agent One 是一个基于采样回放的鼓机式音源，内置了各种风格的鼓和打击乐音色。除此之外，Groove Agent One 还可以被当作为采样器来使用，用户可以从工程中拖曳各种波形文件到它的打击垫上来安排和分配一个属于自己的新音色。

- 插件格式：VST3。
- 音源模式：采样回放。
- 音色类型：鼓组。
- 通道数量：单通道。
- VST Expression：不支持。
- 跟随版本：Cubase 5 以及更高。

LoopMash

图 B-4　LoopMash 音源

LoopMash 是一个能够整合及重新安排多条 Loop 素材元素的超强工具。在 LoopMash 中，任何一段 Loop 均可被拆分成为若干成份并与其他 Loop 混合成为一段极具个性化的新 Loop。它除开内置了大量 Loop 以及分解模式预设外，还可由用户自行从工程内部拖曳 Loop 素材到 LoopMash 中来创建新的个性化声音。

- 插件格式：VST3。

- 音源模式：采样回放。

- 音色类型：Loop。

- 通道数量：单通道。

- VST Expression：不支持。

- 跟随版本：Cubase 5 以及更高。

Spector

图 B-5　Spector 音源

　　Spector 是一个可以自己画频谱的合成器，具有非常强大和灵活的调制能力。它带有 6 个振荡器、4 个包络控制器、2 个低频振荡器，以及失真、延迟和调制效果器，主要是产生带有数字味的电子音色。

- 插件格式：VST3。

- 音源模式：算法合成。

- 音色类型：电子合成。

- 通道数量：单通道。

- VST Expression：不支持。

- 跟随版本：Cubase 4/Nuendo 4（含 NEK 扩展包）以及更高。

Mystic

图 B-6　Mystic 音源

Mystic 是一个与 Spector 类似的合成器，其区别在于它能够发生出不同基础波形。Mystic 同样带有 6 个振荡器、4 个包络控制器、2 个低频振荡器，以及失真、延迟和调制效果器，主要是产生数字味很浓的电子音色。

- 插件格式：VST3。

- 音源模式：算法合成。

- 音色类型：电子合成。

- 通道数量：单通道。

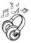

- VST Expression：不支持。

- 跟随版本：Cubase 4/Nuendo 4（含 NEK 扩展包）以及更高。

Prologue

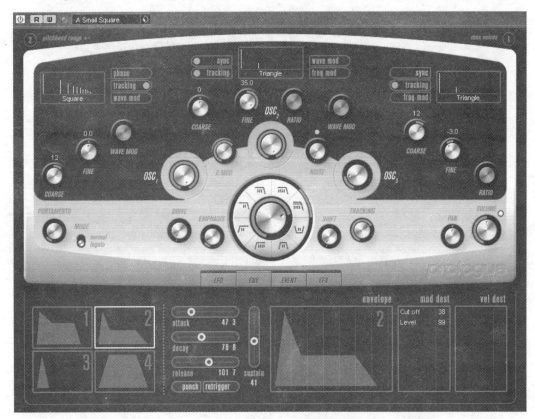

图 B-7　Prologue 音源

Prologue 是一个虚拟的模拟合成器，带有 3 个振荡器、4 个包络控制器、2 个低频振荡器，以及失真、延迟和调制效果器，主要用于产生典型的模拟合成器音色。

- 插件格式：VST3。

- 音源模式：算法合成。

- 音色类型：电子合成。

- 通道数量：单通道。

- VST Expression：不支持。

- 跟随版本：Cubase 4/Nuendo 4（含 NEK 扩展包）以及更高。

Monologue

图 B-8　Monologue 音源

Monologue 也是一个虚拟的模拟合成器，带有 2 个振荡器、2 个包络控制器、1 个低频振荡器，以及合唱、镶边和移相效果器，主要用于产生 Bass 和 Lead 等电子音色。

- 插件格式：VSTi。
- 音源模式：算法合成。
- 音色类型：电子合成。
- 通道数量：单通道。
- VST Expression：不支持。
- 跟随版本：Cubase 3/Cubase 4/Cubase 5/Nuendo 3/Nuendo 4（含 NEK 扩展包）以及更高。

Embracer

Embracer 是一个非常奇特的合成器，它依靠 2 个特殊的振荡器发出复杂的基础波形来专门合成出各种漂亮的电子 Pad 类音色，其主要的音色变化可在中间的圆形矩阵中进行快

速调节。

- 插件格式：VSTi。
- 音源模式：算法合成。
- 音色类型：电子合成。
- 通道数量：单通道。
- VST Expression：不支持。
- 跟随版本：Cubase 3/Cubase 4/Cubase 5/Nuendo 3/Nuendo 4（含 NEK 扩展包）以及 更高。

图 B-9 Embracer 音源

A1

A1 也是一个虚拟的模拟合成器，带有 2 个振荡器、2 个包络控制器、1 个低频振荡器，以及合唱和镶边效果器，主要用于产生 Bass 和 Lead 等电子音色。

- 插件格式：VSTi。
- 音源模式：算法合成。
- 音色类型：电子合成。
- 通道数量：单通道。

- VST Expression：不支持。

- 跟随版本：Cubase 3/ Nuendo 3 以及更低。

第
1
章

准
备
篇

第
2
章

MMIDI
篇

第
3
章

音
频
篇

第
4
章

完
成
篇

第
5
章

设
置
篇

图 B-10　A1 音源

VB-1

图 B-11　VB-1 音源

VB-1 是一个专门用来发出贝司音色的虚拟乐器，使用比较简单。

- 插件格式：VSTi。

- 音源模式：波表合成。

- 音色类型：贝司。

- 通道数量：单通道。

- VST Expression：不支持。

- 跟随版本：Cubase 3/ Nuendo 3 以及更低。

LM-7

图 B-12 LM-7 音源

LM-7 是一个带有 3 套打击乐音色的鼓机，使用比较简单。

- 插件格式：VSTi。

- 音源模式：波表合成。

- 音色类型：鼓组。

- 通道数量：单通道。

- VST Expression：不支持。

- 跟随版本：Cubase 3/ Nuendo 3 以及更低。

附录 C 软件菜单中英文对照表

1. File（文件）菜单

项目名称	快捷键	中文释意
New Project	Ctrl+N	新建工程
New Library		新建素材库
Open	Ctrl+O	打开工程
Open Library		打开素材库
Close	Ctrl+W	关闭
Save	Ctrl+S	保存
Save as	Ctrl+Shift+S	另存为
Back up project		备份工程文件
Save as Template		保存为模版
Save Library		保存素材库
Revert		恢复到上一次保存的工程
Page Setup		页面设置
Print		打印乐谱
Import→Audio File		导入音频文件
Import→Audio CD		导入音频 CD
Import→Video File		导入视频文件
Import→Audio from Video File		导入视频文件中的音频
Import→MIDI File		导入 MIDI 文件
Import→Track Archive		导入音轨存档
Import→Tempo Track		导入速度音轨
Import→Import Music XML		导入音乐 XML 文件
Export→MIDI File		导出 MIDI 文件
Export→MIDI Loop		导出 MIDI 循环素材
Export→Audio Mixdown		导出音频混音
Export→Selected Tracks		导出选中音轨
Export→Tempo Track		导出速度音轨
Export→Scores		导出乐谱文件
Export→Music XML		导出音乐 XML 文件
Replace Audio in Video File		替换音频到视频文件
Cleanup		自动清除
Preferences		参数设置
Key Commands		快捷键设置

（续表）

项目名称	快捷键	中文释意
Recent Projects		最近的工程
Quit	Ctrl+Q	退出

2．Edit（编辑）菜单

项目名称	快捷键	中文释意
Undo	Ctrl+Z	撤消操作
Redo	Ctrl+Shift+Z	重复操作
History		操作历史记录
Cut	Ctrl+X	剪切
Copy	Ctrl+C	复制
Paste	Ctrl+V	粘贴
Paste at Origin	Alt+V	粘贴到原始位置
Delete	BackSpace	删除
Split at Cursor	Alt+X	在播放指针处切割
Split Loop		在左右标尺处切割
Range→Global Copy		复制选中部分的所有内容
Range→Cut Time	Shift+Ctrl+X	剪切选中部分以外的所有内容到剪贴板，右侧部分填充被剪切的部分
Range→Delete Time	Shift+BackSpace	删除选中部分以外的所有内容，右侧部分填充被剪切的部分
Range→Paste Time	Shift+Ctrl+V	粘贴剪切板中的部分到开始位置，右侧部分向后移
Range→Paste Time at Origin		粘贴剪贴板中的部分到原始位置，右侧部分向后移
Range→Split	Shfit+X	在左右标尺位置分割
Range→Crop		删除左右标尺左右的部分
Range→Insert Silence	Shfit+Ctrl+E	在选中部分插入空白时间
Select→All	Ctrl+A	选中所有内容
Select→None	Shift+Ctrl+A	不选中任何内容
Select→Invert		反选
Select→In Loop		选中左右标尺部分
Select→From Start to Cursor		选中开始到播放指针部分
Select→From Cursor to End		选中播放指针到结束部分
Select→Equal Pitch-all Octaves		选中音高相同的 MIDI 音符（所有八度）
Select→Equal Pitch-same Octaves		选中音高相同的 MIDI 音符（相同八度）

（续表）

第1章 准备篇

第2章 MMIDI篇

第3章 音频篇

第4章 完成篇

第5章 设置篇

项目名称	快捷键	中文释意
Select→Select Controllers in Note Range		选中音符范围内的控制信息
Select→All on Selected Tracks		选中所有被选中音轨中的事件
Select→Select Event		在素材编辑器里选中被编辑的事件
Select→Left Selection Side to Cursor	E	选中左标尺到播放指针部分
Select→Right Selection Side to Cursor	D	选中右标尺到播放指针部分
Duplicate	Ctrl+D	在选中素材后进行紧贴复制
Repeat	Ctrl+K	对选中素材进行多次复制
Fill Loop		复制选中素材直到填满左右标尺之间的范围
Move to→Cursor	Ctrl+L	移动选中素材到播放指针位置
Move to→Origin		移动选中素材到原始位置
Move to→Front		将重叠的素材移动到上方
Move to→Back		将重叠的素材移动到下方
Convert to Real Copy		复制选中素材到素材池
Group	Ctrl+G	编组
Ungroup	Ctrl+U	取消编组
Lock	Ctrl+Shift+L	锁定
Unlock	Ctrl+Shift+U	取消锁定
Mute	Shift+M	静音
Unmute	Shift+U	取消静音
Project Logical Editor		打开工程逻辑编辑器
Process Project Logical Editor→Examples		处理工程逻辑编辑器中的信息
Process Project Logical Editor→Naming		处理工程逻辑编辑器中的命名
Process Project Logical Editor→Parts+Events		处理工程逻辑编辑器中的部件和事件
Process Project Logical Editor→Tracks		处理工程逻辑编辑器中的音轨
Automation follows Events		是否让参数自动化曲线跟随事件变化
Auto Select Event under Cursor		是否自动选择播放指针处的事件
Enlarge Selected Track		放大所选择的音轨
Zoom→In	H	横向放大
Zoom→Out	G	横向缩小
Zoom→Zoom Full	Shift+F	横向放大整个工程
Zoom→Zoom to Selection	Alt+S	横向放大选中部分
Zoom→Zoom to Selection（Horiz-）		横向，纵向放大选中部分
Zoom→Zoom to Event	Shift+E	在事件编辑器中放大事件

（续表）

项目名称	快捷键	中文释意
Zoom→Zoom In Vertically		纵向放大
Zoom→Zoom Out Vertically		纵向缩小
Zoom→Zoom In Tracks	Alt+Down	放大选中音轨
Zoom→Zoom Out Tracks	Ctrl+Up	缩小选中音轨
Zoom→Zoom Selected Tracks	Ctrl+Down	只放大选中音轨，其他音轨缩到最小
Zoom→Undo Zoom		取消缩放
Zoom→Redo Zoom		重复缩放

3．Project（工程）菜单

项目名称	快捷键	中文释意
Add Track→Audio		添加音频轨
Add Track→Instrument		添加乐器轨
Add Track→MIDI		添加 MIDI 轨
Add Track→Arranger		添加播放顺序轨
Add Track→FX Channel		添加效果通道轨
Add Track→Folder		添加文件夹轨
Add Track→Group Channel		添加编组通道轨
Add Track→Marker		添加标记轨
Add Track→Ruler		添加标尺轨
Add Track→Signature		添加节拍轨
Add Track→Tempo		添加速度轨
Add Track→Transpose		添加变调轨
Add Track→Video		添加视频轨
Add Track→Browse Sound		打开声音浏览器
Duplicate Tracks		复制音轨结构
Remove Selected Tracks		删除选中的音轨
Remove Empty Tracks		删除空白的音轨
Track Folding→Toggle Selected Track		展开选中音轨的自动化控制轨
Track Folding→Fold Track		折叠音轨
Track Folding→Unfold Track		展开音轨
Track Folding→Filp Fold States		反转音轨的折叠状态
Track Folding→Show All Used Automation		显示所有的自动化控制轨和参数自动化包络曲线
Track Folding→Hide All Automation		隐藏所有的自动化控制轨和参数自动化包络曲线

（续表）

项目名称	快捷键	中文释意
Pool	Ctrl+P	打开素材池窗口
Markers	Ctrl+M	打开标记窗口
Tempo Track	Ctrl+T	打开速度轨窗口
Browser	Ctrl+B	打开浏览器
Automation Panel		参数自动化控制面板
Beat Calculator		打开节拍计算器
Set Timecode at Cursor		在播放指针位置设置时间码
Notepad		打开记事本
Project Setup	Shift+S	工程设置
Auto Fades Settings		自动淡化设置

4．Audio（音频）菜单

项目名称	快捷键	中文释意
Process→Envelope		编辑音频事件包络
Process→Fade In		使其音频事件淡入
Process→Fade Out		使其音频事件淡出
Process→Gain		使其音频事件增益
Process→Merge Clipboard		使其音频事件混合
Process→Noise Gate		使用音频事件噪声门
Process→Normalize		使其音频事件标准化
Process→Phase Reverse		使其音频事件相位反转
Process→Pitch Shift		使其音频事件变调
Process→Remove DC Offset		消除音频事件中的直流偏移
Process→Resample		使其音频事件重采样
Process→Reverse		使其音频事件反转
Process→Silence		使其音频事件静音
Process→Stereo Flip		使其立体声音频事件通道转换
Process→Time Stretch		使其音频事件时间伸缩
Spectrum Analyzer		频谱仪
Statistics		统计信息
Hitpoints→Calculate Hitpoints		计算重音点
Hitpoints→Create Audio Slices from Hitpoints		通过重音点创建音频切片
Hitpoints → Create Groove Quantize from Hitpoints		通过重音点创建节奏量化
Hitpoints→Create Markers from Hitpoints		通过重音点创建标记
Hitpoints→Divide Audio Events at Hitpoints		在重音点上切分音频事件

第1章 准备篇
第2章 MIDI篇
第3章 音频篇
第4章 完成篇
第5章 设置篇

（续表）

项目名称	快捷键	中文释意
Hitpoints→Remove Hitpoints		移除重音点
Realtime Processing→Create Warp Tabs from Hitpoints		通过重音点建立时间伸缩标记
Realtime Processing→Quantize Audio		量化音频
Realtime Processing→Unstretch Audio		取消时间伸缩
Advanced→Detect Silence		探测静音
Advanced→Event or Range as Region		使事件或范围作为区域
Advanced→Events from Regions		用区域替代事件
Advanced→Set Tempo From Event		使工程的速度变为事件的速度
Advanced→Close Gaps		关闭间隔
Advanced→Stretch to Project Tempo		使事件的速度变为工程的速度
Advanced→Delete Overlaps		删除交叉
Events to Part		组合素材片段
Dissolve Part		解散素材片段
Snap Point to Cursor		在播放指针处设立对齐线
Bounce Selection		混合选中的音频事件
Find Selected in Pool	Ctrl+F	在素材池中找到所选事件
Update Origin		更新原始位置
Crossfade	X	交叉淡化
Remove Fades		移除淡化曲线
Open Fade Editor(S)		打开淡化编辑器
Adjust Fades to Range	A	在选中范围内调整淡化
Fade In to Cursor		淡入到播放指针位置
Fade Out to Cursor		淡出到播放指针位置
Remove Volume Curve		移除音量包络曲线
Offline Process History		离线处理历史记录
Freeze Edits		冻结编辑

5. MIDI 菜单

项目名称	快捷键	中文释意
Open Key Editor		打开键盘编辑器
Open Score Editor	Ctrl+R	打开乐谱编辑器
Open Drum Editor		打开鼓编辑器
Open List Editor		打开列表编辑器
Over Quantize	Q	过量化

（续表）

项目名称	快捷键	中文释意
Iterative Quantize		重复量化
Quantize Setup		量化设置
Advanced Quantize→Quantize Lengths		量化长度
Advanced Quantize→Quantize Ends		量化结尾
Advanced Quantize→Undo Quantize		撤消量化
Advanced Quantize→Freeze Quantize		冻结量化
Advanced Quantize→Part to Groove		建立量化节奏
Transpose		移调
Merge MIDI in Loop		选中区域写入 MIDI
Freeze MIDI Modifiers		冻结 MIDI 调节设置
Dissolve Part		解散乐段
Bounce Selection		整合所选部分
O-Note Conversion		在鼓编辑器中按照初始音高将音符转为实际音高
Repeat Loop		选中部分将一直复制到 MIDI 片段结束
Fuctions→Legato		连奏
Fuctions→Fixed Lengths		修正长度
Fuctions→Delete Doubles		删除重复音符
Fuctions→Delete Controllers		删除控制器
Fuctions→Delete Continous Controllers		删除连续控制器
Fuctions→Delete Notes		删除音符
Fuctions→Restrict Polyphony		限制复音
Fuctions→Pedals to Note Length		将音符长度延长到延音踏板关的位置并去掉延音踏板信息
Fuctions→Delete Overlaps（mono）		单音删除重叠音符
Fuctions→Delete Overlaps（poly）		复音删除重叠音符
Fuctions→Velocity		力度
Fuctions→Fixed Velocity		修正力度
Fuctions→Thin Out Data		稀释数据
Fuctions→Extract MIDI Automation		导出 MIDI 序列
Fuctions→Reverse		反转
Fuctions→Merge Tempo from Tapping		通过 Tapping 确定节奏
Logical Editor		打开逻辑编辑器
Logical Presets→Added for Version 3		从第 3 代版本增加的逻辑处理功能
Logical Presets→Experimental		处理逻辑编辑器中的特殊信息

第1章 准备篇

第2章 MMIDI篇

第3章 音频篇

第4章 完成篇

第5章 设置篇

（续表）

项目名称	快捷键	中文释意
Logical Presets→Standard Set 1		处理逻辑编辑器中的标准信息 1
Logical Presets→Standard Set 2		处理逻辑编辑器中的特殊信息 2
Drum Map Setup		鼓映射图设置
Insert Velocities		插入力度的大小
VST Expression Setup		VST 表情设置
CC Automation Setup		控制信息参数自动化设置
Reset		重置 MIDI 信息

6．Media（媒体）菜单

项目名称	快捷键	中文释意
Open Pool Window	Ctrl+P	打开素材库窗口
Open MediaBay	F5	打开 MediaBay 素材管理器
Open Loop Browser	F6	打开 Loop 素材管理器
Open Sound Browser	F7	打开声音预设管理器
Import Medium		导入方式
Import Audio CD		导入音频 CD
Import Pool		导入素材库
Export Pool		导出素材库
Find Missing Files		查找丢失文件
Remove Missing Files		移除丢失文件
Reconstruct		重建丢失的被处理过的文件
Convert Files		转换文件格式
Conform Files		确认文件
Extract Audio from Video Files		从视频文件中提取音频
Generate Thumbnail Cache		生产最少缓存
Create Folder		建立文件夹
Empty Trash		清空垃圾筒
Remove Unused Media		移除无用的文件
Prepare Archive		准备存档
Set Pool Record Folder		设置录音文件夹
Minimize File		最小化文件
New Version		创建新版本
Insert into Project→At Cursor		插入到播放指针位置
Insert into Project→At Left Locator		插入到左边界位置
Insert into Project→At Origin		插入到原始位置

项目名称	快捷键	中文释意
Select in Project		在工程窗口中选中该素材
Select Media		搜索文件

7. Transport（走带）菜单

项目名称	快捷键	中文释意
Transport Panel	F2	打开/关闭走带控制器窗口
Locators to Selection	P	使左右标尺移动到当前选中的素材左右
Locate Selection	L	选中在左右标尺内的素材
Locate Selection End		选中在左右标尺内的素材，播放指针移动到右标尺
Locate Next Marker	Shift+N	将播放指针移动到下一个标记位置
Locate Previous Marker	Shift+B	将播放指针移动到上一个标记位置
Locate Next Event	N	将播放指针移动到下一个素材位置
Locate Previous Event	B	将播放指针移动到上一个素材位置
Post-roll from Selection Start		从选中素材起始位置开始播放，直到延后播放的长度停止
Post-roll from Selection End		从选中素材结尾位置开始播放，直到延后播放的长度停止
Pre-roll to Selection Start		从选中素材起始位置开始播放，直到回退播放的长度停止
Pre-roll to Selection End		从选中素材结尾位置开始播放，直到回退播放的长度停止
Play from Selection Start		从选中素材起始位置开始播放
Play from Selection End		从选中素材结尾位置开始播放
Play until Selection Start		开始播放，直到选中素材起始位置停止
Play until Selection End		开始播放，直到选中素材结尾位置停止
Play until Next Marker		开始播放，直到下一个标记停止
Play Selection Range	Alt+空格	播放选中范围
Loop Selection	Shift+G	循环播放选中范围
Use Pre-roll		使用回退播放
Use Post-roll		使用延后播放
Start Record at Left Locator		从左标尺开始录音
Metronome Setup		节拍器设置
Metronome On	C	是否打开节拍器
Precount On		是否打开预等节拍

（续表）

项目名称	快捷键	中文释意
Project Synchronization Setup		同步设置
Use External Sync	T	是否激活同步
Retrospective Record	Shift+Pad	MIDI 回溯录音

8. Devices（设备）菜单

项目名称	快捷键	中文释意
Control Room Mixer		控制室调音台
Control Room Overview		控制室预览
MIDI Devices Manager		MIDI 设备管理器
MMC Master		MMC 控制器
Mixer	F3	调音台
Mixer2		调音台
Mixer3		调音台
Plug-In Information		插件信息
Remaining Record Time Display		剩余录音时间显示
Time Display		时间显示
VST connections	F4	VST 连接
VST Instruments	F11	VST 虚拟乐器
VST Performance	F12	VST 性能指示
Video Window	F8	视频
Virtual Keyboard	Alt+K	虚拟 MIDI 键盘
Show Pannel		显示面板
Device Setup		设备设置

9. Window（窗口）菜单

项目名称	快捷键	中文释意
Minimize		最小化
Maximize		最大化
Close All		关闭全部
Minimize All		最小化全部
Restrore All		还原全部
Workspaces→Lock Active Workspaces		锁定活动的工作台
Workspaces→New Workspaces		新建工作台
Workspaces→Organize		组织工作台
Windows		窗体

附录 D　软件常用快捷键

项目名称	快捷键
复制	Ctrl+C
粘贴	Ctrl+V
剪切	Ctrl+X
撤消	Ctrl+Z
重复（反撤消）	Ctrl+Shift+Z
删除	Delete
箭头工具	1
范围工具	2
切割工具	3
胶水工具	4
橡皮工具	5
缩放工具	6
静音工具	7
画笔工具	8
回放工具	9
上一个工具	F9
下一个工具	F10
横向放大	H
横向缩小	G
放大所选音轨	Z
执行量化	Q
自动淡入	I
自动淡出	O
交叉淡化	X
节拍器开关	C
速度轨开关	Ctrl+T
素材池开关	Ctrl+P
录音	*（小键盘）
播放指针回到开始	,或.（小键盘）
播放/停止	空格
打开/隐藏走带器	F2
打开/隐藏调音台	F3
打开/隐藏通道设置	F4

（续表）

项目名称	快捷键
打开/隐藏 MediaBay	F5
打开/隐藏 Loop 管理器	F6
打开/隐藏音色管理器	F7
打开/隐藏视频窗口	F8
打开/隐藏 VSTi 虚拟乐器架	F11
打开/隐藏 VST 性能指示灯	F12
将播放指针移动到左标尺	1（小键盘）
将播放指针移动到右标尺	2（小键盘）
将播放指针移动到某标记点	3~9（小键盘）或 Shift+3~9
将播放指针移动到下一个标记点	Shift+N
将播放指针移动到上一个标记点	Shift+B

附录 E GM 音色表

钢琴组：

序号	英文名称	中文名称
0	Acoustic Grand Piano	声学大钢琴
1	Bright Acoustic Piano	明亮的钢琴
2	Electric Grand Piano	电子大钢琴
3	Honky-Tonk Piano	酒吧钢琴
4	Electric Grand Piano1	电钢琴 1
5	Electric Grand Piano2	电钢琴 2
6	Harpsichord	羽管键琴（拨弦古钢琴）
7	Clavinet	科拉维科特琴（击弦古钢琴）

音高打击乐组：

序号	英文名称	中文名称
8	Celesta	钢片琴
9	Glockenspiel	钟琴
10	Music box	八音盒
11	Vibraphone	颤音琴
12	Marimba	马林巴
13	Xylophone	木琴
14	Tubular Bells	管钟
15	Dulcimer	大扬琴

风琴组：

序号	英文名称	中文名称
16	Hammond Organ	击杆风琴
17	Percussive Organ	打击式风琴
18	Rock Organ	摇滚风琴
19	Church Organ	教堂风琴
20	Reed Organ	簧管风琴
21	Accordian	手风琴
22	Harmonica	口琴
23	Tango Accordian	探戈手风琴

吉他组：

序号	英文名称	中文名称
24	Acoustic Guitar (Nylon)	尼龙弦木吉他（古典吉他）
25	Acoustic Guitar (Steel)	钢丝弦木吉他（民谣吉他）
26	Electric Guitar (Jazz)	爵士电吉他
27	Electric Guitar (Clean)	清音电吉他
28	Electric Guitar (Muted)	制音电吉他
29	Overdriven Guitar	过载电吉他
30	Distortion Guitar	失真电吉他
31	Guitar Harmonics	吉他泛音

贝司组：

序号	英文名称	中文名称
32	Acoustic Bass	木贝司
33	Electric Bass (Finger)	电贝司（指弹）
34	Electric Bass (Pick)	电贝司（拨片）
35	Fretless Bass	无品贝司
36	Slap Bass 1	敲击贝司 1
37	Slap Bass 2	敲击贝司 2
38	Synth Bass 1	合成贝司 1
39	Synth Bass 2	合成贝司 2

弦乐组：

序号	英文名称	中文名称
40	Violin	小提琴
41	Viola	中提琴
42	Cello	大提琴
43	ContraBass	低音提琴
44	Tremolo Strings	弦乐群颤音
45	Pizzicato Strings	弦乐群拨奏
46	Orchestral Harp	竖琴
47	Timpani	定音鼓

合奏/合唱组：

序号	英文名称	中文名称
48	String Ensemble 1	弦乐合奏 1
49	String Ensemble 2	弦乐合奏 2

（续表）

序号	英文名称	中文名称
50	Synth Strings 1	合成弦乐合奏 1
51	Synth Strings 2	合成弦乐合奏 2
52	Choir Aahs	合唱"啊"
53	Voice Oohs	人声"哦"
54	Synth Voice	合成人声
55	Orchestra Hit	管弦乐齐奏

铜管组：

序号	英文名称	中文名称
56	Trumpet	小号
57	Trombone	长号
58	Tuba	大号
59	Muted Trumpe	加弱音器小号
60	French Horn	法国号（圆号）
61	Brass Section	铜管合奏
62	Synth Brass 1	合成铜管 1
63	Synth Brass 2	合成铜管 2

簧鸣木管组：

序号	英文名称	中文名称
64	Soprano Sax	高音萨克斯
65	Alto Sax	次中音萨克斯
66	Tenor Sax	中音萨克斯
67	Baritone Sax	低音萨克斯
68	Oboe	双簧管
69	English Horn	英国管
70	Bassoon	巴松（大管）
71	Clarine	单簧管（黑管）

管鸣木管组：

序号	英文名称	中文名称
72	Piccolo	短笛
73	Flute	长笛
74	Recorder	竖笛
75	Pan Flute	排箫

（续表）

序号	英文名称	中文名称
76	Bottle Blow	吹瓶声
77	Shakuhachi	日本尺八
78	Whistle	口哨声
79	Ocarina	陶笛

合成领奏组：

序号	英文名称	中文名称
80	Lead 1 (Square)	合成领奏 1（方波）
81	Lead 2 (Sawtooth)	合成领奏 2（锯齿波）
82	Lead 3 (Caliope)	合成领奏 3（女神）
83	Lead 4 (Chiff)	合成领奏 4（啼鸟）
84	Lead 5 (Charang)	合成领奏 5（波兰）
85	Lead 6 (Voice)	合成领奏 6（人声）
86	Lead 7 (Fifths)	合成领奏 7（五度）
87	Lead 8 (Bass)	合成领奏 8（贝司）

合成铺垫组：

序号	英文名称	中文名称
88	Pad 1 (New Age)	合成铺垫 1（新世纪）
89	Pad 2 (Warm)	合成铺垫 2（温暖）
90	Pad 3 (Polysynth)	合成铺垫 3（多重合成）
91	Pad 4 (Choir)	合成铺垫 4（合唱）
92	Pad 5 (Bowed)	合成铺垫 5（弓弦）
93	Pad 6 (Metallic)	合成铺垫 6（金属）
94	Pad 7 (Halo)	合成铺垫 7（光环）
95	Pad 8 (Sweep)	合成铺垫 8（剧擦）

合成效果组：

序号	英文名称	中文名称
96	FX 1 (Rain)	合成音效 1（雨声）
97	FX 2 (Soundtrack)	合成音效 2（音轨）
98	FX 3 (Crystal)	合成音效 3（水晶）
99	FX 4 (Atmosphere)	合成音效 4（大气）
100	FX 5 (Brightness)	合成音效 5（明亮）
101	FX 6 (Goblins)	合成音效 6（鬼怪）

（续表）

序号	英文名称	中文名称
102	FX 7 (Echoes)	合成音效 7（回声）
103	FX 8 (Sci-Fi)	合成音效 8（科幻）

民族组：

序号	英文名称	中文名称
104	Sitar	西塔琴（印度）
105	Banjo	班卓琴（美洲）
106	Shamisen	三昧线（日本）
107	Koto	十三弦筝（日本）
108	Kalimba	卡林巴
109	Bagpipe	风笛
110	Fiddle	费得乐提琴
111	Shanai	沙那

特殊打击乐组：

序号	英文名称	中文名称
112	Tinkle Bell	叮当铃
113	Agogo	阿果果
114	Steel Drums	钢鼓
115	Woodblock	木鱼
116	Taiko Drum	太鼓
117	Melodic Tom	通通鼓
118	Synth Drum	合成鼓
119	Reverse Cymbal	反镲

声音效果组：

序号	英文名称	中文名称
120	Guitar Fret Noise	吉他换把杂音
121	Breath Noise	呼吸声
122	Seashore	海浪声
123	Bird Tweet	鸟鸣声
124	Telephone Ring	电话铃
125	Helicopter	直升机
126	Applause	鼓掌声
127	Gunshot	枪声

附录 F GM 打击乐键位表

常用爵士鼓套鼓部件：

序号	键位	英文名称	中文名称
35	B0	Acoustic Drum	底鼓
36	C1	Kick Drum	底鼓
37	#C1	Side Stick	军鼓边击
38	D1	Snare Drum1	军鼓
39	#D1	Hand Clap	击掌
40	E1	Snare Drum2	军鼓
41	F1	Low Tom	低通鼓
42	#F1	Closed Hi-Hat	踩镲闭
43	G1	High Floor Tom	低通鼓
44	#G1	Pedal Hi-Hat	手击踩镲
45	A1	Mid Tom	中通鼓
46	#A1	Open Hi-Hat	踩镲开
47	B1	Low-Mid Tom	中通鼓
48	C2	High-Mid Tom	高通鼓
49	#C2	Crash Cymbal	吊镲
50	D2	High Tom	高通鼓
51	#D2	Ride Cymbal	点镲
52	E2	Chinese Cymbal	中国镲
53	F2	Ride Bell	镲帽
54	#F2	Tambourine	铃鼓
55	G2	Splash Cymbal	溅镲
56	#G2	Cowbell	牛铃
57	A2	Crash Cymbal	边镲
58	#A2	Vibra Slap	振动击掌
59	B2	Ride Cymbal	吊镲

其他打击乐部件：

序号	键位	英文名称	中文名称
60	C3	High Bongo	高音邦戈鼓
61	#C3	Low Bongo	低音邦戈鼓
62	D3	Mute High Conga	闷击高音康加鼓

（续表）

第
1
章

准
备
篇

第
2
章

MMIDI
篇

第
3
章

音
频
篇

第
4
章

完
成
篇

第
5
章

设
置
篇

序号	键位	英文名称	中文名称
63	#D3	Open High Conga	开高音康加鼓
64	E3	Low Conga	低音康加鼓
65	F3	High Timbale	高音蒂母巴尔鼓
66	#F3	Low Timbale	低音蒂母巴尔鼓
67	G3	High Agogo	高音阿果果
68	#G3	Low Agogo	低音阿果果
69	A3	Cabasa	珠网沙锤
70	#A3	Maracas	沙槌
71	B3	Short Hi Whistle	短的高音哨声
72	C4	Long Low Whistle	短的低音哨声
73	#C4	Short Guiro	短音刮响器
74	D4	Long Guiro	长音刮响器
75	#D4	Claves	响棒
76	E4	High Wood Block	高音木鱼
77	F4	Low Wood Block	低音木鱼
78	#F4	Mute Cuica	闷音科威尔鼓
79	G4	Open Cuica	开科威尔鼓
80	#G4	Mute Triangle	弱音三角铁
81	A4	Open Triangle	开音三角铁
82	#A4	Shaker	摇动器
83	B4	Jingle Bell	门铃
84	C5	Castanets	响板
85	#C5	Mute Surdo	闷音 Surdo
86	D5	Open Surdo	开音 Surdo

附录 G MIDI 控制器功能一览表

控制号	控制参数	控制号	控制参数
CC0	音色库选择 MSB	CC64	延音踏板
CC1	调制轮/颤音深度（粗调）	CC65	装饰滑音
CC2	呼吸（吹管）控制器	CC66	持续音
CC3	N/A	CC67	弱音踏板
CC4	踏板控制器	CC68	连滑音踏板控制器
CC5	连滑音速度	CC69	延音踏板 2
CC6	高位元组数据输入	CC70	音调变化
CC7	主音量（粗调）	CC71	音色变化
CC8	平衡控制（粗调）	CC72	释放时值
CC9	N/A	CC73	起音时值
CC10	声像控制器	CC74	亮音变化
CC11	表情控制器	CC75	声音控制
CC12	N/A	CC76	声音控制
CC13	N/A	CC77	声音控制
CC14	N/A	CC78	声音控制
CC15	N/A	CC79	声音控制
CC16	一般控制器	CC80	一般控制器#5
CC17	一般控制器	CC81	一般控制器#6
CC18	一般控制器	CC82	一般控制器#7
CC19	一般控制器	CC83	一般控制器#8
CC20	N/A	CC84	连滑音控制
CC21	N/A	CC85	N/A
CC22	N/A	CC86	N/A
CC23	N/A	CC87	N/A
CC24	N/A	CC88	N/A
CC25	N/A	CC89	N/A
CC26	N/A	CC90	N/A
CC27	N/A	CC91	混响效果深度
CC28	N/A	CC92	震音效果深度
CC29	N/A	CC93	合唱效果深度
CC30	N/A	CC94	延迟效果深度
CC31	N/A	CC95	镶边效果深度
CC32	接口选择	CC96	数据累增

（续表）

控制号	控制参数	控制号	控制参数
CC33	颤音速率（微调）	CC97	数据递减
CC34	呼吸（吹管）控制器（微调）	CC98	NRPN LSB 未登记的低元组数值
CC35	N/A	CC99	NRPN MSB 未登记的高元组数值
CC36	踏板控制器（微调）	CC100	RPN LSB 已登记的低元组数值
CC37	连滑音速度（微调）	CC101	RPN MSB 已登记的高元组数值
CC38	低位元组数据输入	CC102	N/A
CC39	主音量（微调）	CC103	N/A
CC40	平衡控制（微调）	CC104	N/A
CC41	N/A	CC105	N/A
CC42	声像调整（微调）	CC106	N/A
CC43	情绪控制器（微调）	CC107	N/A
CC44	效果 FX 控制 1（微调）	CC108	N/A
CC45	效果 FX 控制 2（微调）	CC109	N/A
CC46	N/A	CC110	N/A
CC47	N/A	CC111	N/A
CC48	N/A	CC112	N/A
CC49	N/A	CC113	N/A
CC50	N/A	CC114	N/A
CC51	N/A	CC115	N/A
CC52	N/A	CC116	N/A
CC53	N/A	CC117	N/A
CC54	N/A	CC118	N/A
CC55	N/A	CC119	N/A
CC56	N/A	CC120	关闭所有声音
CC57	N/A	CC121	关闭所有控制器
CC58	N/A	CC122	本地键盘开关
CC59	N/A	CC123	关闭所有音符
CC60	N/A	CC124	Omni 模式关闭
CC61	N/A	CC125	Omni 模式开启
CC62	N/A	CC126	单音模式
CC63	N/A	CC127	复音模式
Program Change	程序改变（音色改变）	After Touch	触后信息
Pitch Bend	弯音轮/弯音信息	Velocity	力度信息

＊ 注意：位于表末的 4 个控制信息并不属于标准的 128 个控制器信息之列。

附录 H　安装虚拟乐器/效果器插件

Cubase/Nuendo 软件所支持的插件格式为 DX 效果器、VST 效果器以及 VSTi 虚拟乐器，而到 Cubase 4 以及 Nuendo 4 版本后则不支持 DX 效果器插件，但支持一种新的格式：VST3。目前该格式插件比较少见。由于安装 VST/VSTi 插件具备一些技巧，不少初学者因为缺少这些方面的知识而导致安装完 VST/VSTi 插件后无法在 Cubase 或 Nuendo 中识别或启动。本节以一款初学者必备的 VSTi 虚拟乐器插件——Steinberg 公司的 Hypersonic 综合音源为例，来讲解 VST/VSTi 插件在 Windows 系统中的正确安装方法。

01 执行 Hypersonic 的安装程序，进入安装向导，单击[Next]开始安装，如图 1 所示。

图 H-1　Hypersonic 安装向导的欢迎界面

02 进入 Hypersonic 的使用认可说明界面，选中[I accept the agreement]单选项，同意认可进入下一安装步骤。如果选中[I do not accept the agrelment]则视为用户不接受其认可说明，安装向导将退出 Hypersonic 的安装，如图 2 所示。

03 进入 Hypersonic 的主程序安装路径选择界面，单击[Browse]按钮将其指定到用户希望安装的位置。单击[Next]按钮进入下一步骤，如图 H-3 所示。

图 H-2 Hypersonic 安装向导的认可说明

注意，某些 VST/VSTi 插件的安装可能需要将该路径指向在 VST 插件目录。

图 H-3 Hypersonic 安装向导的主程序安装路径选择

04 进入 Hypersonic 的音色库安装路径选择界面，单击[Browse]按钮将其指定到用户希望安装的位置。单击[Next]按钮进入下一步骤，如图 H-4 所示。

图 H-4　Hypersonic 安装向导的音色库安装路径选择

05 进入 Hypersonic 的安装格式及项目选择界面，选择用户需要使用到的格式来进行安装。单击[Next]按钮进入下一步骤，如图 H-5 所示。对图 H-5 中的项目说明如下，注意，想要在 Cubase/Nuendo 软件中使用 Hypersonic，必须选中[Install Hypersonic 2 VST]复选框。

- [Install Hypersonic 2 VST]：将其安装为一个 VSTi 插件（重要）。

- [Install Hypersonic 2 DXi]：将其安装为一个 DXi 插件（不需要）。

- [Install Hypersonic 2 ReWire & Stand Alone]：将其安装为一个独立程序和[ReWire]连接（可选）。

- [Hypersonic 2 Content]：安装 Hypersonic 的音色库（重要）。

06 安装完成，选中[Install Syncrosoft Licence Control Center]项目再单击[Finish]按钮来继续安装 Steinberg 产品的加密授权项，在接下来的安装过程中不断地单击[Next]按钮即可完成。

第1章 准备篇

第2章 MMIDI篇

第3章 音频篇

第4章 完成篇

第5章 设置篇

图 H-5　Hypersonic 安装向导的安装格式及项目选择

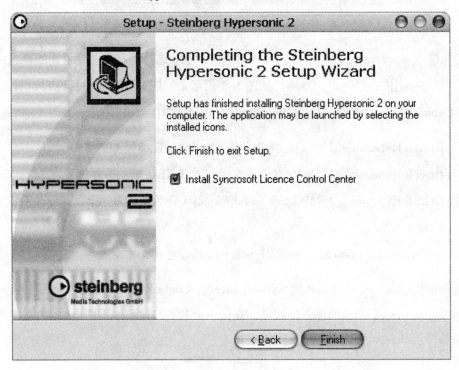

图 H-6　完成 Hypersonic 的安装

07 打开[我的电脑]，浏览到之前所指定的主程序安装目录，将[Hypersonic.dll]文件复制到电脑的 VST 文件夹中，在默认情况下，该路径为[C:\Program Files\Steinberg\VSTPlugins]，如图 H-7 所示。

注意，VST/VSTi 插件的.dll 图 H-7[Hyper Sonic 路径]文件必须放置到正确的 VST 插件文件夹内，否则宿主软件将无法找到该插件。当然，也可以在 VST 宿主软件中对 VST 插件文件夹的路径进行重新设定。

由于各种 VST/VSTi 插件的安装方法均大同小异，因此不再对此要点进行过多阐述，如遇到问题可以参阅相关插件的说明文档或到网络论坛求助。

附录I 丰富的网络资源

更多在线电脑音乐教程请关注——飞来音电脑音乐技术微信公众号：

微信号：FlyingMidi
移动设备可扫描右侧二维码直接访问：

更多在线电脑音乐教程请访问——飞来音电脑音乐技术官方网站：

网址：http://www.flyingmidi.com
移动设备可扫描右侧二维码直接访问：

其他网络资源：

--

Steinberg 官方网站：
网址：http://www.steinberg.net

飞来音电脑音乐技术 Cubase/Nuendo 教程专栏：
网址：http://www.flyingmidi.com/article/tutorials

MIDI 爱好者 Cubase/Nuendo 技术专栏：
网址：http://www.midifan.com/modulearticle-index.htm?title=cubase

七线阁电脑音乐论坛：
网址：http://www.dnyyjcw.com/forum.php?tid=1071

音频应用 Cubase/Nuendo 论坛：
网址：http://www.audiobar.net/forumdisplay.php?fid=20

Cubase/Nuendo 正版软件中国地区指定经销与售后中心：
网址：http://www.flyingmidi.com/software/application